성전문가 배정원이 읽어주는

명화 속 성 심리

일러두기

* 이 책은 그리스·로마 신화 속 신들의 이름을 그리스식으로 표기하는 것을 기본으로 하였다. 그러나 그림의 제목에 로마식, 영어식 이름이 사용되었을 경우, 독자들의 이해에 어려움이 없도록 해당 챕터 안에서는 작품명에 적힌 이름으로 표기 통일하고 각주를 달았다.

* appendix 앞 일러두기에 기재된 'Sex In Art'는 제목인 '성전문가 배정원이 읽어주는 명화 속 성심리'의 오기이다.

성전문가 배정원이 읽어주는

명화 속 성 심리

배정원 지음

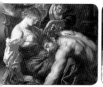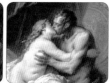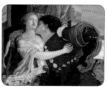

한언

prologue

얀 반 에이크, 보티첼리, 레오나르도 다 빈치, 미켈란젤로, 라파엘로, 티치아노, 코레조, 틴토레토, 카라바조, 루벤스, 귀도 레니, 와토, 부셰, 푸셀리, 고야, 매독스 브라운, 윌리엄 홀먼 헌트, 마네, 쿠르베, 로트렉, 모딜리아니, 클림트, 피카소, 에드워드 호퍼, 프랜시스 베이컨, 루치안 프로이트……

이들은 모두 내가 한때 사랑에 빠졌던 남자들의 이름이다. 아! 여자도 있다. 아르테미시아 젠틸레스키와 프리다 칼로! 어떤 이는 아주 짧게, 어떤 이는 지금까지도 내 사랑의 명단에 자리하고 있다.

그들의 공통점은 바로 화가라는 것!

성을 공부하고 강의하고, 책을 써내면서 언젠가부터 나에게는 작은 열망이 생겨났다.

그것은 10년도 더 전의 일이다. 호주 시드니에 여행갔다가 시드니 주립 미술관에서 우연히 맞닥뜨린 아리 셰퍼의 〈단테와 베르길리우스 앞에 나타난 프란체스카 다 리미니와 파올로 말라테스타〉

그림 때문이었다. 이룰 수 없었던 가슴 아픈 사랑으로 '프란체스카와 파올로'의 이야기는 이미 유명했지만, 작은 도판으로가 아니라 처음으로 직접 마주하게 된 그 커다란 그림은 너무나 애절해서 나에게 충격으로 다가왔다. 시드니 주립 미술관의 커다란 회랑 벽에 엄숙한 까만색 배경 위 하얗고 아름다운 두 나신이 얽혀있는 그림을 오랫동안 바라보면서 그들의 이야기를, 그림 속 성 이야기를 써보고 싶다는 소망을 가졌다. 사랑하지 말아야 할 사람을 사랑하고 그와 몸을 섞고, 그 사랑으로 인해 처참한 죽음을 맞는 비극적인 이야기를 그린 그림을 통해 '사랑'을 풀어내고 싶었다.

그 후로부터 어떤 그림을 보든 내 마음속에는 '섹스 후 오르가슴', '실연', '질투', '사랑의 묘약' 등 그림 속 성 이야기를 풀어갈 테마들이 차올랐고, 작년부터 글로 써내는 작업이 시작되었다.

성학(Sexology)을 공부하는 사람이 그림에 대한 책을 쓴다는 것이 어쩌면 참 뜬금없어 보일 수도 있겠다.

하지만 사실 성학과 그림을 포함한 모든 예술은 아주 밀접한 관계 안에 있다. 그림, 조각, 노래, 춤 등의 모든 예술이 사람의 탄생에서 비롯되었기 때문이다. 특히나 시각적인 자극을 통해 의미를 전달하는 그림은, '기호의 약속'을 전제하는 이성적인 상징인 문자보다 훨씬 오랜 역사를 가지고 있다.

사람을 연구하는 성학 역시 인간의 탄생에서 죽음까지에 대한 이야기이다. 그 안에는 사람이 태어나서 죽을 때까지의 모든 이야

기가 들어있다. 당연히 그 사람이 만들어지는 '탄생'이라는 시작에서부터, 살아가면서 거치게 되는 사랑, 섹스, 이별, 질투, 배신, 출산, 죽음에 이르기까지 그야말로 사람의 생로병사, 희노애락에 대한 이야기가 바로 성(Sex)이다.

생각해보면 어떤 그림을 보면서 그림 속에 담긴 성적 의미나 그것을 그린 화가의 사랑과 실연, 인생 이야기에 내가 관심을 갖게 된 것은 아주 오래 전부터의 일이다.

내가 아직 대학생이었을 때, 유난히 나를 예뻐하셨던 친척 할아버지의 번역일을 도와드리는 아르바이트를 방학 때마다 했다. 지금 이렇게 여러 권의 책을 내놓고 칼럼을 쓰게 된 것도 어찌 생각하면, 평생을 언론인으로 살아가며 글을 쓰셨던 그분께 알게 모르게 글쓰는 법을 배웠기 때문일 것이다. 그러고 보면 과연 인생에 공짜란 없다!

어쨌든 그때 할아버지께서 잡지에 연재하셨던 것이 바로 〈파블로 피카소의 예술과 사랑〉 이야기였다. 나는 그때 20세기에 가장 성공한 천재 화가 피카소가 얼마나 심한 여성편력이 있었는지, 그것이 화가로서의 그의 그림 작업에 얼마나 많은 영향을 주었는지 알게 되었다.

첫사랑 페르낭드 올리비에, 에바 구엘, 첫 번째 부인 올가 코흘로바, 어린 연인 마리 테레즈, 도라 마르가, 프랑스와즈 질로, 자클린 로크 등 일곱 명의 여인들이 피카소의 여인들로 알려졌지만, 스

처 지나간 여자들은 더 많았을 것이다. 화가 피카소에게 그를 스쳐 간 여인들은 그들이 지닌 각각의 색깔대로 그의 작품에 새로운 영 감과 화풍을 선사했다. 그의 인생에 그렇게 여러 색깔의 사랑이 주 는 환희와 열정, 이별의 상처들이 없었다면 오늘의 피카소가 있을 수 있었을까?

새로운 사랑을 시작하고 끝낼 때마다 매번 모델이 바뀌었고, 그 와 동시에 피카소의 작품이 달라졌다. 어린 여학생이었던 나는 그 때 피카소의 그런 면을 결코 좋아할 수도 이해할 수도 없었지만, 그럼에도 불구하고 그를 통해 사랑과 이별, 질투, 섹스 등의 성의 한 단면 단면들이 작가의 창작에 얼마만한 동기를 제공하고, 또 그 안에 녹아있는지를 깨달았다.

성이 없으면 예술도 없다!

독자들께서 이 책을 읽으며 성 전문가와 함께 가벼운 기분으로 산책하듯이, 미술관의 그림을 훑어보는 느낌을 받으셨으면 좋겠 다. 그 전에는 미처 보지 못했던, 화가들이 그림 속에 숨겨놓은 성 적 암호들에 대해 때로는 유쾌하게 웃고, 때로는 은밀하게 속삭이 면서……. 그리고 그와 더불어 그림 속 사람의 이야기를 애정과 연 민을 가지고 읽어드리는 내 목소리를 따뜻하게 들어주신다면, 나 는 정말 행복할 것이다.

차례

prologue ⸺⸺⸺⸺⸺⸺⸺⸺⸺⸺⸺ 4

part one 빛

쏟아져내리는, 황금빛 물결 ⸺⸺⸺⸺⸺⸺ 15
구스타프 클림트, 〈다나에〉

키스, 키스, 키스 ⸺⸺⸺⸺⸺⸺⸺⸺⸺⸺ 22
프랑수아 부셰, 〈헤라클레스와 옴팔레〉

남자를 유혹하는 제스처 ⸺⸺⸺⸺⸺⸺⸺ 30
장 오노레 프라고나르, 〈그네〉

다정한 눈길, 탐스런 가슴에 숨은 슬픈 비밀 ⸺⸺ 38
라파엘로 산치오, 〈라 포르나리나〉

사랑을 얻으려면 노래하라! ⸺⸺⸺⸺⸺⸺ 46
장 앙투완 와토, 〈메제탱〉

온몸을 휘감는 구름 같은 애무 ──────── 54
안토니오 알레그리 다 코레조, 〈제우스와 이오〉

왜 하필 그였을까? ──────────────── 62
포드 매독스 브라운, 〈로미오와 줄리엣〉

사랑한다면 이들처럼 ─────────────── 70
아리 셰퍼, 〈단테와 베르길리우스 앞에 나타난 프란체스카
다 리미니와 파올로 말라테스타의 영혼〉

힘만 좋으면 뭘 해? ──────────────── 81
산드로 보티첼리, 〈비너스와 마르스〉

미모는 나의 힘 ────────────────── 89
장 레옹 제롬, 〈법정의 프리네〉

동성애는 죄일까? ──────────────── 99
귀스타브 쿠르베, 〈잠〉

part two 그림자

당신을 이제 더는 사랑하지 않아 ──────── 109
루치안 프로이트, 〈호텔방〉

사람의 마음을 먹이로 삼는 초록 눈의 괴물, 질투 ─── 114
테오도르 샤세리오, 〈오셀로와 데스데모나〉

나의 사랑만은 믿어주오, 남자의 사랑 고백 ············· 121
존 에버렛 밀레이, 〈오필리아〉

그의 청혼에 "네"라고 대답하기 전에 ················· 131
존 윌리엄 워터하우스, 〈큐피드의 정원으로 들어가는 프시케〉

약한 자여, 그대 이름은 남자 ····················· 140
페테르 파울 루벤스, 〈삼손과 데릴라〉

사랑에 쿨cool이 웬 말? ························· 148
단테 가브리엘 로세티, 〈판도라〉

왜 내게 그러셨어요, 아버지? ···················· 156
엘리자베타 시라니, 〈베아트리체 첸치의 초상〉

들켜버린 외도의 현장 ························· 163
틴토레토, 〈불카누스에게 발각된 비너스와 마르스〉

Beauty sleep, sexy sleep ······················ 172
존 헨리 푸셀리, 〈악몽〉

part three 사랑, 그리고

이 밤이 지나면 다 사라져버릴 ···················· 183
앙리 제르벡스, 〈롤라〉

최음제를 아시나요? ·························· 189
장 에티엔 리오타르, 〈초콜릿 잔을 든 소녀〉

나를 위한, 나에 의한, 나만의 연인 ———————— 196
장 레옹 제롬, 〈피그말리온〉

영원한 남자들의 성적 판타지, 훔쳐보기 ———————— 205
틴토레토, 〈목욕하는 수산나〉

이 약을 마시기만 하면…… ———————— 215
오브리 빈센트 비어즐리, 〈이졸데〉

혼자 하는 섹스 ———————— 223
에곤 실레, 〈자위〉

몸도, 마음도, 영혼도 팔고…… ———————— 230
에두아르 마네, 〈올랭피아〉

모유를 원하는 사람들 ———————— 239
페테르 파울 루벤스, 〈로마인의 자비〉

아버지를 배신하는 딸 ———————— 247
헤라르트 테르보르흐, 〈부모의 훈계〉

appendix ———————— 256
epilogue ———————— 328

part one

빛

쏟아져내리는, 황금빛 물결

구스타프 클림트, 〈다나에〉

#황금빛 정자 #제우스가 문제
#생명의 물결 #신과의 색스

처음 구스타프 클림트Gustav Klimt(1862~1918)의 〈다나에〉라는 작품을 보았을 때, 그 황홀했던 충격을 나는 잊을 수가 없다. 그림을 보면 '왕가의 색'이라고 알려진 황금색과 보라색의 조화가 고혹적이다. 그 속에 비스듬히 누워 잠에 빠진 듯 보이는 붉고 풍성한 머리카락을 가진 젊은 여자의 두 뺨은 옅은 홍조로 달아올라있고, 입은 반쯤 열려있다. 곧 그 입에서 나지막하고도 아찔한 신음소리가 흘러나올 것만 같다. 여자의 풍만한 엉덩이는 태아의 자세로 몸을 구부리고 있는 탓에 더욱 눈길을 사로잡는다. 여자의 건강한 다리 사이로는 마치 반짝이는 빛처럼 보이는 황금색 물줄기가 흘러들고 있다.

여자의 엉덩이는 성기를 감싸고 있기에 성기의 연장이라고 보기도 하는데, 그녀의 엉덩이는 튼실하게 그려져 있고, 그것은 강한 생식 능력을 상징하는 듯하다. 이 그림은 섹시하다. 게다가 감각적이면서 상징적이기도 해서, 사람들을 에로틱한 상상 속으로 이끈다. 아마 이 그림을 본 사람들은 자신도 모르게 벌어진 입을 닫기 바쁠 것이다.

구스타프 클림트는 굳이 설명하지 않아도 세계적으로 유명하고 인기가 높은 오스트리아 화가이며 특히 우리나라에서 고흐와 함께 높은 인기를 누리고 있다. 그는 분리파의 거두이자 상징주의의 대명사다. 클림트는 생전에 자신의 작품에 대해 한 번도 설명한 적이 없으며 인터뷰조차 한 적이 없을 정도로 사생활이 노출되는 것을 극도로 꺼렸던 자유주의자다. 클림트는 사후 50년이 지나서 더욱 유명해졌고 인기가 매우 높아졌다.

귀금속 공예가이자 조각가였던 아버지, 오페라 가수였던 어머니에게서 빼어난 예술적 재능을 물려받았다. 특히 그의 그림 속 황금빛 조형들은 어린 시절부터 봐온 아버지의 귀금속 공예에서 영감을 얻었는지도 모를 일이다.

클림트는 동지이자 동생인 에른스트가 죽은 후 한동안 그림을 그리지 않다가, 1908년경부터 상징과 알레고리를 통해 현실을 풍자하고 인간의 운명을 암시하는 이른바 '상징주의'적인 그림을 그리기 시작했다. 이 시기를 '클림트의 황금 시기'라고 할 수 있을 것이다. 〈다나에〉는 황금 시기의 작품이며, 그 외에 클림트의 유명한 작품인

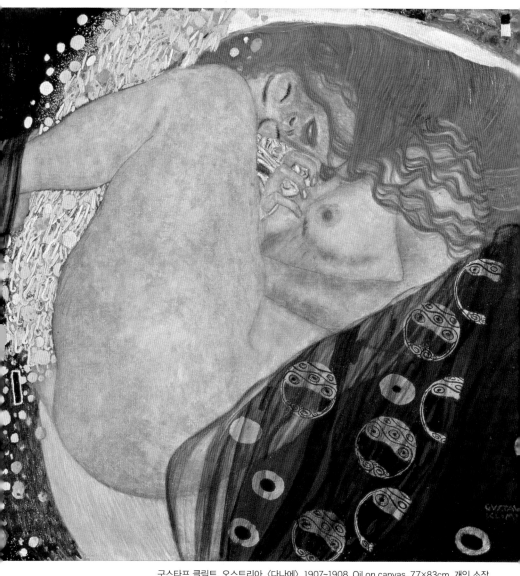

구스타프 클림트, 오스트리아, 〈다나에〉, 1907~1908. Oil on canvas, 77×83cm, 개인 소장.

거대한 황금빛 물결로 스며드는 신의 정액을 온몸으로 받아내는, 아름답고 순결한 다나에!

〈키스〉, 〈유디트〉도 그 시기의 작품이다.

'다나에'는 그리스 신화 속의 인물이다. 아르고스의 왕 아크리시오스의 딸로 대단히 아름다웠다. 다나에가 낳은 아기, 즉 손주가 자신을 죽일 것이라는 신탁을 받은 아크리시오스 왕은 이를 두려워한다. 결국 다나에는 아버지, 아크리시오스 왕에 의해 청동탑에 갇힌다. 청동탑에 갇힌 아름다운 공주 이야기는 우리에게 낯설지 않다. 서양의 아버지들은 왜 그리도 딸을 탑에 가두는 걸 좋아하는지!

한편 제우스는 어쩌다 탑에 갇힌 그녀를 보게 되었고, 다나에에게 반하게 된다. 불가능이 없는 황금빛 물결로 변해서 그녀와 관계를 맺는다. 그 후 다나에는 임신을 했고 아이를 낳게 되는데, 그가 바로 영웅 페르세우스다. 페르세우스는 그 얼굴을 보면 돌로 변한다는 무서운 괴물인 메두사의 목을 베어 아테네 여신의 방패에 매단 영웅이다. 그는 메두사의 목을 잘라오라는 아테네의 명령을 전한 헤르메스로부터 하늘을 나는 신발과 모습을 가릴 수 있는 마법의 모자를 선물받았다. 어쨌든 페르세우스는 신탁대로 할아버지인 아크리시오스왕을 죽이게 된다. 어찌됐거나 페르세우스는 비운의 영웅이다. 할아버지인 아크리시오스왕을 자신이 던진 원반에 맞아죽게 만드니까. ➡ 부록 p.261

그렇다면 이 그림은 황금빛 물결로 변한 제우스와의 섹스 장면인 셈이다. 말하자면 신과의 섹스 장면을 그린 '신성을 침해한 그림'이

다. 클림트의 상징주의적 작풍에 따라 이 그림 속의 여러 요소들은 많은 해석을 가능하게 한다. 사람과 나누는 섹스였다면 얼굴을 찡그린 채 소리를 질러대고 환희에 떠는 모습이어야 했겠지만, 다나에는 그저 잠에 취한 듯 무척이나 황홀한 꿈속에 있는 듯한 얼굴이다. 차마 눈을 뜨지 못한 채 입술은 수줍게 반쯤 벌어져있다. 다리는 모아 오므린 상태이며 길고 섬세한 손가락들은 무언가를 움켜쥐고 있다. 누군가는 이것을 남자의 성기를 쥐고 있는 모습이라 해석하지만, 이것은 흔히 여자들이 성적 쾌감을 느끼면 이불깃을 모아 잡는 것과 다르지 않아 보인다. 오르가슴은 여자에게 극치감을 선사하는 것뿐만 아니라, 생식에도 커다란 기여를 한다. 다나에 역시 단 한 번의 섹스로 영웅을 임신한다.

그녀의 다리 사이로 흘러들어가는 거대한 황금빛 물결은 무엇일까? 그것은 두 번 보지 않아도 신의 정액이며 정자가 아니겠는가.

조금 더 현실적인 이야기를 해보자. 정자는 어떻게 만들어질까? 정자는 고환에서 만들어진다. 몸 밖으로 나와 자신의 힘으로 이동하며 목적을 달성하기 위해 스스로 무언가를 할 수 있는 유일한 존재다. 난자를 만나면 뚫고 들어갈 효소를 가득 채운 머리와 중간체, 그리고 빠르게 앞으로 직진할 수 있도록 하는 꼬리를 가졌다. 정자는 고환을 나와 부고환을 통과하면서 수영을 배우고, 나올 때는 스피드를 즐기는 작은 악동이 된다.

보통 남자가 14살이 되면 정자를 만들어내기 시작한다. 나이와 큰

상관없이 건강하기만 하다면 남자는 평생 정자를 만들어내는 공장으로서의 역할에 충실할 것이다. 정액은 전립선액, 정랑액 등이 합쳐져 만들어지는데, 이 혼합액 중 5~10퍼센트가 정자인 것이다. 남자가 한 번 사정할 때 나오는 정액의 양을 아시는가? 2~6씨씨(cc), 찻숟가락으로 한 스푼 정도에 불과하다. 그러니까 포르노에서처럼 여자의 상반신을 다 적실 정도의 정액은 나올 수 없으니 그것은 필경 가짜 정액일 것이다. 찻숟가락으로 한 스푼 정도의 정액 속에 4천~6억 개의 정자가 들어있다. 또 난자에 도착하는 정자가 X 염색체, Y 염색체 중 어떤 염색체를 가지고 있는가에 따라 아기의 성별이 결정되는 것이다. 그러니 옛 시어머니들은 딸을 낳았다는 이유로 며느리를 구박할 일이 아니었다.

생명을 만드는 데 가장 적극적인 존재라 할 수 있는 정자. 그것을 황금빛으로 그려낸 클림트의 상징 기법이 놀랍다. 혹자는 신의 정액이었기 때문에 황금빛으로 그렸다고 말한다. 하지만 내 생각은 좀 다르다. 소우주라 할 수 있을 하나의 생명을 만들어낼 생명의 물줄기이기에 황금빛으로 그려냈던 것이 아닐까. 거대한 황금빛 물결로 흘러드는 신의 정액을 온몸으로 받아내고 있는 다나에. 아름답고 순결한 다나에는 다정하고 따스하며, 또 뜨겁고 황홀한, 그래서 깨고 싶지 않은 꿈을 꾸고 있나 보다. 곧 다가올 쓰디쓴 운명도 모른 채!

키스, 키스, 키스

프랑수아 부세, 〈헤라클레스와 옴팔레〉

#섹스로의 초대 #사랑의 확인

"어떤 소리도 들리지 않아요, 아아……. 지금은 그이의 잘생긴 이마, 남자답게 우뚝선 콧날, 빨간 불빛이 일렁이는 것만 같은 강렬한 눈빛도, 손가락이 튕겨져 나올 듯한 탄탄한 가슴도, 지금 눈에 보이는 것이 얼마나 아름다운지, 아무것에도 자극받고 싶지 않아요. 오로지 그의 가쁜 호흡과 뜨겁고 달콤한 입술만 느끼고 싶을 뿐. 지금이 순간, 우리는 하나예요, 이 세계에서. 나는 그의 세계로 완벽하게 초대받았어요."

두 사람은 지금 우주에 단 둘만 남아있는 것처럼 느끼는 듯 보인

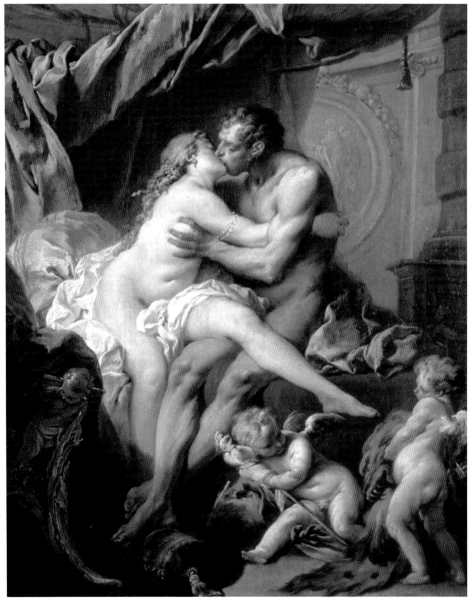

프랑수아 부셰, 프랑스, 〈헤라클레스와 옴팔레〉, 1735. Oil on canvas, 90×74cm. 푸쉬킨 미술관, 러시아 모스크바.

기억하라. 키스가 사라지면 사랑도 사라진다는 것을!

다. 서로에게 열정적으로 빠져들고 있는 두 사람은 뜨거운 키스가 선사하는 황홀함에 가득 차있다. 이 세계의 모든 움직임이 멈춰버린 듯 두 눈을 질끈 감고 있다.

　남자는 구릿빛의 근육질 몸매와 잘생긴 얼굴을 하고 있다. 무엇보다 여자의 가슴을 흔들 법한 강인함을 가졌다. 여자 역시 아름다운 모습이다. 희고 풍만한 몸매에, 부드러운 금발의 곱슬머리가 어깨까지 흘러내려와 있다. 사랑하는 남자 앞에서 여자는 어떤 망설임도 없이 뜨겁게 온몸을 내던지듯 남자에게 안기고 있다. 남자는 격정을 못 이기겠다는 듯 크고 굵은 손가락들을 펼쳐 그녀의 희고 탐스런 젖가슴을 움켜쥐고 있다. 여자는 대담하게도 자신의 다리 한쪽을 남자의 허벅지 위에 올려 놓은 모습이며, 이는 남자를 더욱 도발하고 있다. 여자의 대담한 모습에 비하면 두 다리를 모은 남자가 오히려 더 순종적으로 보일 정도로, 그림 속의 여자는 자신의 관능을 대담하고 당당하게 드러내고 있다.

　붉은 시트가 깔려있는 침대 위에 이불이 마구 흐트러져 한쪽에 몰려있는 것을 보면, 두 사람은 이미 격렬하게 섹스를 한 후이거나 섹스를 마무리하고 있는 중 같다.

　이 그림을 보면 가슴이 뛴다. 남자는 볼우물이 패일 정도로 여자에게 깊이 키스하고 있으며, 여자 역시 몸이 남자쪽으로 돌아가있을 정도로 그의 키스에 함락되어 있다.

너무나 뜨거워 곧 캔버스에 불이 붙을 것만 같은 이 화려한 격정의 연인들을 그린 화가는 프랑수아 부셰François Boucher(1703~1770)이다. 부셰는 프랑스의 태양왕 루이 14세 때의 궁정화가이며, 프랑스의 로코코 미술 양식을 이끌었다. 관능적인 갈랑트Galant 양식의 대표주자인 그는 화려함과 생기가 넘치는 화법으로 여신, 그리고 프랑스 귀족 여성의 풍속이나 애정 장면을 정교하고 농염하게 그려내는 데 탁월한 재능이 있었다. 부셰는 자신의 그림 속에서 귀족 사회의 은밀하고도 유쾌한 관음증적 색채와 내밀한 일상생활의 비밀들을 잘 포착해내는 것으로도 유명했다.

이 그림 속의 두 사람은 인간 중에서 가장 힘이 강했던 헤라클레스 ➡ 부록 p.297 와 그가 방황하는 동안 그를 노예로 부렸던 리디아의 여왕 옴팔레이다. 헤라클레스는 신들의 왕인 제우스와 인간 여자 알크메네의 아들이다. 제우스는 유부녀였던 알크메네의 남편으로 가장해 그녀와 관계를 가졌는데 헤라클레스는 그 한 번의 관계로 태어났다. 제우스가 신들의 왕이어서 능력이 워낙 탁월한 것도 있었겠지만, 단 한 번의 섹스를 통해 자식을 잉태시키는 데에는 그를 따를 자가 없었다.

유부녀와 통간하여 낳은 자식이었지만 제우스는 헤라클레스를 무척 사랑했다. 그에게 영생을 주기 위해 아내 헤라가 잠을 잘 때 그녀의 젖을 몰래 빨게 할 정도였다. 그로 인해 분노한 헤라는 그렇지

않아도 눈엣가시였던 헤라클레스가 엄청난 시련들을 겪게 한다.

　강인했지만, 단순 우직 그 자체였던 헤라클레스는 영생을 얻게 된다는 신탁을 믿고 12번의 지독한 시련을 극복한다. 헤라는 헤라 클레스를 정신착란에 빠지게 만들 정도로 미워했다. 정신착란에 빠진 헤라클레스는 자신의 아내와 아들들을 적으로 여기고 자신의 손으로 죽이게 된다. 게다가 아폴론 신전에서 피티아가 신탁을 전할 때 앉는 삼각 의자를 훔쳤고, 결국 벌을 받는다. 그 벌이란? 리디아의 여왕 '옴팔레'에게 노예로 팔려가 그녀의 노리개로 사는 것!

　옴팔레가 다스리는 나라, 리디아는 쾌락의 향연이 펼쳐지는 나라였다. 그러나 대단한 부국이었고, 여왕인 옴팔레는 두려울 것이 없었다. 게다가 이제는 세상에서 가장 힘센 남자, 헤라클레스를 노예

로 부리게 된 것이다. 옴팔레는 헤라클레스에게 여성스럽고 하늘하늘한 분홍색 드레스를 입히고는 물레를 돌려 실을 잣게 했다. 또한 자신의 옆에서 양산을 들고 따라오게 하거나, 등에 자신을 태운 채 궁전을 기어 다니도록 하는 수모를 주었다. 기운이 장사인 헤라클레스가 그 모든 수모를 꿋꿋하게 참았던 이유는 뭘까? 헤라클레스는 그 모든 일을 겪어내야만 영생을 얻을 수 있다는 신탁을 믿었다. 거칠고 강하지만 단순하기 짝이 없는 헤라클레스는 그래도 충직했다. 여왕 옴팔레는 그의 남성적인 매력에 반하게 되었고, 둘은 사랑에 빠졌다. 거칠 것이 없었던 그녀는 섹스에 있어서도 대담하고 솔직했고, 적극적이었다. 일설에는 옴팔레가 대단한 섹스 스킬을 가지고 있어서, 헤라클레스가 맥을 못 추고 무릎을 꿇은 것이라고 할 정도였다.

옴팔레는 수줍어하거나 웅크리지 않고 헤라클레스와 마치 겨루는 것처럼 능동적으로 섹스하는 모습으로 그려져있다. 대다수의 그림들 속에서 키스를 하는 쪽은 남자고, 키스당하는 쪽은 여자다. 게다가 키스를 하는 여자들은 수줍게 입만 내밀고 있는 모습이 대부분이다. 반면, 옴팔레의 당당한 키스, 그리고 몸짓을 보라. 헤라클레스가 함락될 만도 하지 않은가?

키스는 '살의 만남'을 여는 전주곡이다. 시작하는 연인들은 손도 잡고 어깨를 팔로 두르기도 하고 허리를 휘감기도 한다. 그들의 마음

이 조금씩 열리고 있다는 신호다. 마음이 열릴 때 키스만큼 확실한 신호는 없다. 누군가는 멋진 키스를 할 때 귀에서 종소리가 들린다고 한다. 또 누군가는 자기도 모르게 몸이 저절로 휜다고 하고, 누군가는 저절로 한쪽 다리가 뒤로 들린다고도 하며, 얼굴과 몸이 그를 향해 숙여진다고 말한다. 그 정도로 키스의 효력은 대단하다.

키스를 하기 위해 입술을 맞대면 심장이 쿵쿵 뛰는 소리가 들린다. 질끈 감은 두 눈 앞에는 무지개처럼 색채들이 향연을 벌이고 하늘로 몸이 둥둥 뜨는 듯한 황홀감에 저절로 몸을 맡기게 된다. 뜨거운 입술을 통해 들어온 사랑의 열기가 온몸을 흐르며 전율하게 한다. 그것은 따스하게, 때로는 격정적으로 온몸과 마음을 적신다.

입술은 저절로 벌어지고, 혀는 주춤거리며 수줍어하다가 이내 결심이라도 한 듯 어우러진다. 그것은 정열의 탱고를 추는 듯 서로를 애무하고 적셔준다. 키스는 말 없는 대화다. 무엇보다 상대에게 순응하겠다는 신호다. 너의 사랑에 내가 끌려가겠다는 항복의 신호. 키스할 때에는 아무런 계산 없이 신호를 보낼 수 있다. 입술이 겹쳐지고 키스하는 동안, 두 사람을 떼어놓았던 신체적인 거리감도 사라진다. 입술을 통해 서로는 상대의 진짜 모습에 다가가는 것이다.

사랑이 시작되면 키스가 찾아온다. 사랑이 사라지면 키스도 사라진다. 그렇다면 더욱, 섹스를 하는 동안 키스를 놓치지 말 것! 키스가 없어졌다면 일단 긴장하라. 상대의 마음을 얻도록 노력하라.

키스는 사랑을 섹스로 이끌고 섹스는 사랑을 불러온다. 키스는

그 자체로 사랑의 지극한 표현이자 확인이다. 또한 키스는 섹스의 전초전이다. 공주를 100년간의 잠에서 깨어나게 한 것도, 개구리왕자를 다시 사람으로 되돌려놓은 것도 모두 키스, 키스, 키스.

키스로 오르가슴을 느껴보았는가? 놀라지 마시라. 그렇다고 말하는 여자가 적지 않다. 심지어 강렬한 키스 한 번에 혼절까지 했다는 경험담도 적지 않게 들려온다. 입술은 또 다른 성기다. 섹스보다 상대를 더욱 예민하게 느낄 수 있게 하는, 성적으로 아주 민감한 기관이다.

키스하는 동안 면역 체계는 활성화되고, 엔돌핀이 분비되어 강력한 진통 작용도 한다. 때로 소설 속에는 키스 후의 피냄새에 대한 표현이 나오는데, 이 때문이 아닐까. 피가 날 정도로 너무 열정적인 키스라서 아픈 것을 몰랐다는 뜻이니까!

키스를 자주 하면 행복해진다. 또한 상대를 향한 사랑이 더욱 깊어지는 것을 느낄 수 있을 것이다. 또한 키스를 잘하면 섹스도 잘하리라는 기대를 하게 된다. 더욱이 키스를 자주 하면, 키스하지 않는 사람보다 5년 이상 더 산다고 한다. 꼭 그렇지 않더라도 이토록 멋진 키스를 자주 할 수 있다는 것은, 사랑받으며 행복하게 살고 있다는 의미일 테니 우리가 키스하지 않아야 할 이유가 없다.

또한 기억하시라, 키스가 사라지면 사랑도 사라진다는 것을.

남자를 유혹하는 제스처

장 오노레 프라고나르, 〈그네〉

#보일 듯 말 듯 #유혹의 신호
#경쾌한 에로티시즘

"하하하"

"호호호"

"더 높이 밀어주세요, 다리가 하늘에 닿을 정도로요"

"그래? 그럼 밀겠소. 자, 높이 올라간다! 조심해. 당신, 오늘 더욱 아름답군"

높고 낭랑하게 웃어대는 젊은 여자의 애교 어린 목소리, 그리고 그런 아내가 귀여워 어쩔 줄 모르는 남편의 굵직하고도 다정한 목소리가 들리는 듯하다. 즐거운 한때를 보내는 행복한 귀족 부부일까?

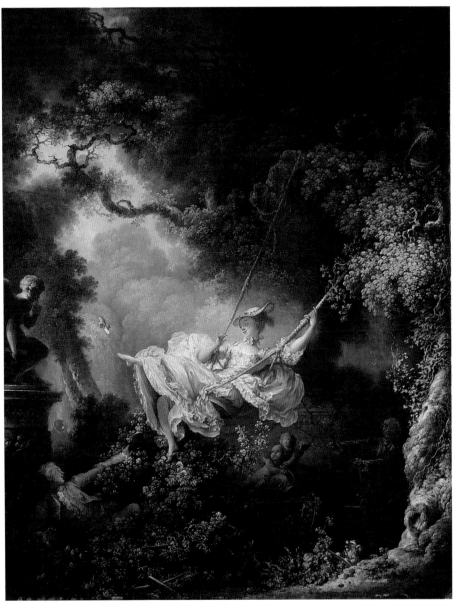

장 오노레 프라고나르, 프랑스, 〈그네〉, 1767. Oil on canvas, 81×64cm. 월라스 콜렉션, 영국 런던.

긴장하라. 그대를 본능의 성찬으로 이끄는 유혹의 몸짓을 놓치지 않으려면!

그네를 타는 여자는 분홍빛의 세련되면서도 화려한 실크 드레스를 입고 있다. 이런 야외활동이 아니라 궁정 무도회가 어울릴 법한 차림새다. 게다가 꽃으로 장식된 고급스런 모자를 쓰고 있는 것으로 보아, 부유한 남편에게서 사랑받고 있는 젊은 귀부인인 것 같다. 그녀의 남편은 어두운 배경 속에 그려져 눈에 잘 띄지 않지만, 엉거주춤한 몸짓을 보니 꽤 나이가 든 남자인 것이 분명하다. 그런데 정원의 나무 밑을 보라. 날씬한 젊은 남자가 반쯤 누워 그네를 타는 여자를 바라보고 있다. 사랑스러운 연인을 바라볼 때처럼 그의 얼굴에는 화색이 넘친다. 여자의 발이 젊은 남자를 스칠 것처럼 두 사람은 가깝다. 젊은 남자는 여자의 발을 잡을 것 같은 모습이다. 한없이 장난스러워 보인다. 숨어있는 젊은 연인을 위해서 일부러 그런 것인지, 여자는 다리를 힘차게 뻗고 있고, 그 바람에 앙증맞은 샌들이 휙 날아가버렸다. 그 탓에 작고 귀여운 발뿐만 아니라 치마 속으로 다리가 드러나 보인다. 젊은 연인은 반쯤 누워있기 때문에 아마 그보다 더 비밀스런 부분도 볼 수 있을 것이다.

이 그림은 장 오노레 프라고나르Jean-Honoré Fragonard(1732~1806)의 가장 유명한 작품 〈그네〉이다. 프라고나르는 프랑스 루이 14세 사후 유행한 로코코 양식의 대표 화가로서, 풍부한 색채와 분위기 있는 배경, 에로틱한 내용의 그림을 그렸다. 프라고나르는 특히 비유를 사용하여 암시적인 분위기를 풍기는 미묘한 그림을 그리곤 했다.

로코코 양식이란 18세기 프랑스를 중심으로 태동했던 귀족주의 문화로, 당시의 살롱 문화 등 귀족들의 감각적이고 퇴폐적이며 경박한 풍류를 반영하는 예술 양식이다. 그 시절의 문화와 어울리게 세련되고 사치스러우면서 유희적이고, 섬세하면서도 경쾌한 에로티시즘의 예술이라고 평해지기도 한다.

〈그네〉는 전형적인 삼각관계를 그리고 있다. 어두운 배경에서 그네를 밀어주는 남편과 그네를 타며 즐거워하는 젊은 여인, 그리고 관목 숲에 몸을 가린 채 연인과 은밀한 수작을 주고받는 젊은 남자가 스캔들의 주인공들이다.

귀족의 복장을 하고 있는 멋스런 금발의 젊은 남자는 입술에 손가락을 대고 있는 에로스 동상의 발치에 기대어있다. 이것은 두 사람이 '침묵'이 요구되는 비밀스런 관계임을 암시하고 있다.

밝은 빛 속에 있는 두 남녀와 달리, 숲의 어둠에 가려져 희미하게 보이는 남편을 보자. 남편의 사랑은 젊은 아내를 향한 짝사랑일 테고, 정작 젊고 아름다운 아내의 사랑은 그네 밑에 누운 남자의 것일 테다.

여자의 작고 하얀 얼굴, 커다란 두 눈, 발그레하게 홍조를 띤 뺨이 아름답다. 그네를 잡고 있는 두 손은 작고 가녀려서 한껏 보호본능을 자극한다. 살랑이는 드레스자락 속으로는 하얀 스타킹을 신은 긴 다리가 보인다. 작고 앙증맞은 발은 유혹적이기까지 하다. 또한 발그레

하게 달아오른 여자의 얼굴은 그녀가 지금 성적인 욕망으로 한껏 차 있음을 보여준다.

샌들이 벗겨지고 드러난 여자의 작은 발, 이것은 성적인 유혹을 암시하고 있다. 옛날부터 동서양을 막론하고 여자의 발은 성기와 유사하게 여겨져왔다. 동서양의 양가집 아가씨들은 벗은 발을 외간 남자 앞에서 보이지 않도록 훈육을 받고는 했다. 서양에서는 치렁치렁한 드레스를 들어 살짝 발목을 보이는 것조차 성적 유혹으로 받아들였다. 동양, 특히 중국에서는 여자들의 발을 아기발만한 크기로 졸라매는 '전족'이 유행했던 적도 있다. 작은 발로 아장아장 걷는 것이 괄약근을 단련시켜 성감을 높여준다는 이유에서였다. 당시 한량들은 '3촌 금련(약 9센티미터)'의 작은 발에 신겼던 전족에 술을 부어 마시는 것을 풍류로 알았다.

실제로 발과 연결된 신경 중추는 성기 자극과 관련된 곳들과 비슷한 위치에 있으며, 발을 애무하면 오르가슴에 오른다는 여자도 있거니와, 발끝이 향하는 방향은 마음이 향하는 방향과 일치한다는 연구 보고도 있다. 즉 그림 속에서 날려 보낸 작은 샌들, 그리고 드러난 발은 차후에 그 두 남녀 사이에서 벌어질 육체적인 향연을 상징하고 있는 것이다.

인간이 네 발로 다니던 시절, 배란기가 되면 성기가 부풀면서 향기로운 냄새가 났고, 그것으로 여자들은 남자들을 유혹했다. 두 발

로 직립보행을 하기 시작하면서 이런 식으로 유혹할 수 없게 되자, 여자들은 다양한 유혹의 신호들을 개발해냈다.

붉고 도톰한 입술, 높고 가는 목소리, 풍만한 가슴, 탐스러운 엉덩이, 가는 허리, 긴 다리, 작은 발······.

이외에도 여자들은 남자들의 선택을 받기 위해 동안이 되고자 애써왔다. 아기같은 커다란 눈망울은 더 예뻐 보이고, 다정하고 친절해 보일 뿐만 아니라, 남자들의 보호본능을 끌어내기가 쉽다. 그런 커다란 눈동자를 만들기 위해 중세의 여인들은 실명의 위험을 무릅쓰고, 눈에 벨라도라 추출물을 떨어뜨리기도 했다. 동공 확대 효과를 얻으려는 시도였다.

1756년, 프랑스 대혁명을 비판한 영국의 보수주의 사상가 에드먼드 버크는 "여자의 아름다움은 상당 부분 연약함이나 섬세함으로부터 나오고, 수줍음을 통해 더 강조된다"라고 했다. 아울러 "여자들은 자신에 대해 너무나 잘 알고 있다. 속삭이는 법, 길가에서 누군가를 우연히 만나는 법, 심지어 아파 보이는 법까지⋯⋯"라며, 모든 여자들은 남자를 유혹하는 방법을 잘 알고 있다는 점을 시사했다. 실제로 남녀가 섞여서 놀러 가면 유난히 여자들의 과장된 목소리가 요란하다. 특히 얕은 물웅덩이에 발이 빠지기라도 하면 애처로운 비명과 깔깔거리는 목소리의 톤은 더 높아진다. 물론 여자들은 다 안다. 여자들끼리 있을 때 같은 일이 벌어진다면? 몇 마디 투덜대고는 웅덩이에서 발을 꺼내어 아무 일도 없었다는 듯, 제 갈길 간다는 것을⋯⋯.

그렇다면 요즘은 어떨까? 바에서 높은 의자에 다리를 꼬고 앉아 발끝에 하이힐을 걸고 까닥거리는 것, 게이샤처럼 가느다란 하얀 목덜미를 드러내 보이는 것, 약간 벌려진 입술, 호기심이 생긴다는 듯 눈을 크게 뜨는 것, 가슴을 내밀고 목은 길게 늘인 채 꼿꼿한 자세로 상대를 바라보는 것, 경동맥이 지나는 목덜미를 보여주는 것, 부드럽게 흘러내린 윤기나는 머리카락을 들어 올리거나 빙빙 꼬는 것, 다리를 천천히 꼬았다 풀었다 하는 것. 이것들 모두 여자들이 남자를 유혹하는 데 즐겨 사용하는 성적인 신호들이다.

입술 핥기, 안경다리를 이로 물기, 아이스크림이나 초콜릿 느리게 먹기, 상대가 보는 앞에서 립스틱 손가락으로 바르기, 무심한 듯 입술 만지기, 와인 잔 어루만지기, 상대 방향으로 다리 꼬기, 몸을 숙여 무언가를 집으면서, 혹은 높은 의자에서 내려오면서 살짝살짝 속살 보여주기. 이때 너무 속살을 보여주는 옷차림은 전혀 섹시하지 않다. 신비감의 여지를 남겨두는 것이 성적인 유혹의 본질이다. 또한 도널드 덕의 애인 데이지처럼 천천히 속눈썹을 깜빡이는 것도 성적으로 남자 유혹하기의 전형이다.

몇 년 전 말레이시아 쿠알라룸푸르의 호텔 엘리베이터에서 스쳤던 젊은 여자가 생각난다. 온몸을 가리는 까만 니캅을 쓰고 있던 젊은 여자는 눈만 드러낼 수 있는 복장의 한계에도 불구하고, 까맣고 커다란 눈매만으로 매력을 100퍼센트 발산하고 있었다. 그리고 그녀가 속눈썹을 천천히 깜빡였을 때, 큐빅을 달아 치장한 길고 풍성한 그 속눈썹이 닿았다 떨어지는 소리를 들은 것은 나뿐만이 아니었을 것이다. 그때 함께 엘리베이터를 타고 있던 남자들의 얼빠진 표정을 떠올려보면…….

그러므로 신사들이여, 긴장하시라. 그대들의 여신들이 수시로 보내는 본능의 성찬으로 이끄는 유혹의 몸짓을 놓치지 않으려면!

다정한 눈길, 탐스런 가슴에 숨은 슬픈 비밀

라파엘로 산치오, 〈라 포르나리나〉

#유방암 #화가의 애무 #매의 눈

금색과 푸른색이 어우러진 화려한 터번, 그 밑으로 드러난 풍성하고 검은 머리카락. 그녀는 고혹적인 눈빛으로 누군가를 바라보고 있다. 웃음기를 담고 있는, 그러면서도 다정한 그녀의 눈은 밤처럼 검다. 그녀의 뺨은 발그레한 홍조를 띠고 있으며 입술을 꼭 다물고 있지만 완강하지는 않다. 오히려 그녀의 도톰한 입술은 곧 입을 열어 명랑한 웃음소리를 내보낼 것만 같다. 피부는 매끄럽고 유두는 분홍빛이며 그녀의 젖가슴은 탐스럽다.

그녀의 손은 신화 속 여신들의 손 모양처럼 가슴을 적당히 가리고 있는데, 이는 정숙한 여인임을 표현하는 손동작이지만 그녀의 손

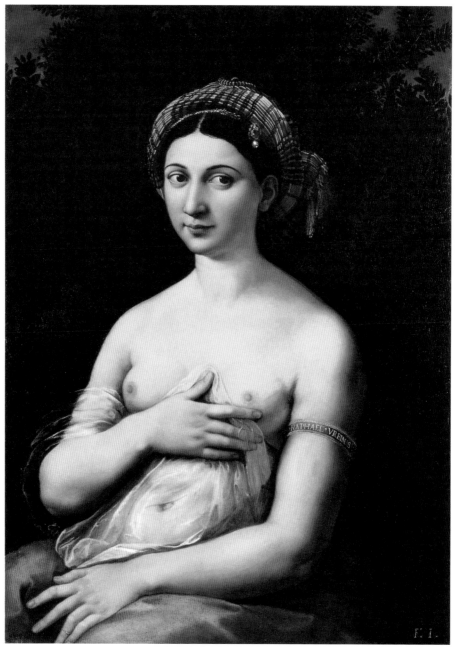

라파엘로 산치오, 이탈리아, 〈라 포르나리나〉, 1518~1519. Oil on wood, 85×60cm. 로마 국립고대미술관, 이탈리아 로마.

오늘부터라도 연인에게 내 가슴을 더 정성껏, 더 자주, 잘 만져달라고 부탁하라!

은 묘하게도 곧 사랑스런 장난을 걸어올 것만 같다. 그녀의 허리춤에는 붉은 치마가 흘러내리고 있다. 얇고 투명한 베일이 가슴 밑부터 동그랗고 부드러운 배까지 덮여있어서 귀여운 배꼽이 비쳐 보인다. 그것이 오히려 더욱 관능적이다.

금방이라도 다정하게 웃어줄 듯한 그녀, 그녀의 이름은 '라 포르나리나'이다. 그녀는 이탈리아의 천재 화가이자 건축가였던 라파엘로 산치오Raffaello Sanzio(1483~1520)의 애인이었다. 모로코인이며 시에나 출신의 빵집 주인, 프란체스코 루티의 딸이었던 그녀를 라파엘로는 무척 사랑했고, 이 초상화는 서로에게 매혹되어 한창 사랑이 달아올랐을 때 그려진 것이다. 라파엘로로서는 신화적인 여자들의 그림이 아니라, 벗은 여자의 초상화는 이것이 처음이자 마지막이었다.

라파엘로가 이탈리아에서 화가로 활동할 때, 피렌체에는 그 말고도 역사상 위대한 천재 화가 레오나르도 다빈치와 미켈란젤로가 함께 활동하고 있었다. 물론 레오나르도는 그 둘보다 한참 나이가 많았고 스승뻘이었으나, 미켈란젤로와 라파엘로는 동료이자 경쟁자였다. 역사적으로 가장 위대한 세 명의 화가가 동시대에 같은 도시에서 모였다니, 정말 놀라운 축복의 시대가 아닐 수 없다.

인간관계 맺기를 어려워했고, 작업을 하는 내내 사람들이 자신의 작업실에 들어오는 것을 싫어했던 까칠한 성격의 미켈란젤로와 달리, 라파엘로는 낭만적이고 유쾌한 성격으로, 특히 많은 여인들의 사랑을 한몸에 받았다. 그는 사랑을 받기만 한 것이 아니라 멋지고

열정적으로 사랑할줄 아는 남자였다.

라파엘로는 궁정 화가였던 부친 덕에 일찍부터 그림을 접할 수 있었다. 그는 피렌체 화풍으로 활약했으며, 스승인 레오나르도 다빈치의 영향도 많이 받았다. 그는 37세라는 이른 나이에 죽었다. 그래서 완성하지는 못했지만, 말년의 작품에는 이미 바로크 양식의 싹이 트고 있었던 것을 볼 수 있으며 짧은 생애동안 많은 걸작을 남겼다.

어쨌든 라파엘로는 사랑스런 그녀와 매일매일 열렬한 사랑을 나누었다. 심지어 하룻밤에도 여러 번 섹스를 나누었다고 한다. 라파엘로의 전기 작가 바사리Giorgio Vasari는 그가 '과도한 사랑' 때문에 죽음을 맞이했다고 말했다. 어쨌든 여러 번의 열정적인 사랑을 나누고 돌아온 라파엘로는 고열로 의사의 진료를 받았는데, 당시는 '사혈'이 치료법으로 각광받던 때라 의사들은 그의 '울혈'을 치료하기 위해 계속 피를 뽑았다. 원기의 회복이 필요했던 그는 오히려 피를 너무 많이 흘려 사망한 것이다.

라 포르나리나는 그녀의 연인 라파엘로가 죽은 후 4달이 지난 1520년 8월에 프란스테베레의 산타 아폴로니아 수녀원에 들어갔다. 그리고 2년 후 그녀가 죽음에 이르기까지 그의 영혼을 위해 기도하는 삶을 살았다고 한다. '라 포르나리나'의 초상화를 보고 있으면 그림을 그린 사람이자 그녀의 애인이 얼마나 그녀에게 매혹되어 있었는지 알 것만 같다. 또 그녀도 그를 얼마나 사랑했는지가 느껴

질 정도로 눈빛이 다정하다. 그녀의 이 초상화는 부유한 후원자의 부탁이 아니라, 오로지 사랑하는 두 사람만을 위한 '사랑의 행위'였다. 어쩌면 이 두 사람은 그림을 그리는 작업을 통해서도 사랑을 표현하고 확인했을 것이다.

라파엘로는 그녀에게 흠뻑 빠져있어서, 〈그리스도의 변용〉 등 그의 작품 곳곳에 그녀를 그려 넣었다고 한다. 그리고 보면 화가의 애인이 되는 것은 영생을 얻는 길임에 틀림이 없다.

예전에 레오나르도 디카프리오(남주인공 '잭' 역)와 케이트 윈슬렛(여주인공 '로즈' 역)이 주연한 영화 〈타이타닉〉을 봤다. 그때 내게 가장 감각적이었던 장면은 많은 이들이 손꼽는 부분인, 자동차 안에서 김이 서리도록 사랑을 나누는 장면이 아니었다. 그보다 나는 잭

이 다이아몬드 목걸이만 걸친 채 나체가 된 로즈를 그리는 장면에서 가장 가슴 떨렸다. 그림을 그리려면 대상을 샅샅이 봐야 하는 법이다. 그의 눈빛, 그리고 연필을 잡은 손길은 그림을 그리는 것이 아니라, 그녀와 오랫동안 섹스를 나누는 것과 다름없었다. 잭의 눈빛이 로즈의 몸을 훑고 지나갈 때, 그것은 그녀의 몸을 쓰다듬고 키스하는 애무와 같았을 것이다. 로즈는 잭에게 그려지는 동안 분명 온몸이 짜릿하도록 황홀했을 것이다. 화가와 화가가 그리던 모델이 곧잘 사랑에 빠지는 이유를 여기서 찾을 수 있지 않을까.

라 포르나리나도 마찬가지 아니었을까? 그녀의 화가 애인이 그녀의 몸을 그려가는 동안 섬세하고 열정적인 애무를 받는 듯한 황홀함을 느꼈을 것이다.

그런데 이 초상화에는 그녀를 향한 사랑, 그녀의 아름다운 몸, 다정한 표정뿐만 아니라, 또 하나의 놀라운 사실이 담겨있다. 라 포르나리나는 유방암 환자였다. 그림을 그렸던 라파엘로는 물론, 그녀 자신조차 몰랐을 테지만…….

대상을 그 모습 그대로 옮기려면 정확하게, 샅샅이 뜯어봐야 한다. 그래서 사진작가나 화가의 눈은 우리와 달리 매섭고 정확하다. 라파엘로의 화가다운 시선은 라 포르나리나의 가슴에 유방암의 특징이 드러나있는 것을 정확하게 캐치해 그림으로 그려낸 것이다.

라 포르나리나의 가슴을 자세히 보자. 둥글고 균형 잡힌 왼쪽 가슴에 비해 오른쪽 가슴은 더 크고 일그러진 모양이다. 그뿐 아니라

검지 윗부분을 보라. 유방에 단단한 타원형 덩어리가 보인다. 또 유방의 피부는 검푸르게 변색되었는데, 그것은 팔에서 유두까지 이어져있다. 또 오른쪽 유방 아래를 보면, 멍처럼 짙은 색을 띤 소결절이 보인다.

유방암은 세계적으로 여자들에게 가장 치명적인 암으로 손꼽힌다. 미국에서는 매년 7만 8천 명의 여자들이 한쪽 또는 양쪽 젖가슴을 잘라내는 유방 절제술을 받고 있으며, 대략 20만 명이 유방암 진단을 받고, 4만 명이 유방암으로 사망한다. 우리나라에서도 여성 암 중 발병률 1위를 차지하는 것이 유방암이다. 건강보험심사평가원의 발표에 따르면, 2013년에는 우리나라에서도 3천 명이 유방암 진단을 받았고, 그 수는 매년 약 7천 명씩 증가하고 있다고 한다. 유방암은 고대 이집트의 파피루스에서도 그 치료법을 발견할 수 있다. 비록 소의 뇌와 말벌의 똥을 섞어 만든 연고를 바르는 것에 불과하긴 했지만 말이다. 또한 프랑스의 태양왕 루이 14세의 어머니인 안느도트리슈도 유방암 환자였는데, 마취약도 없이 끔찍한 수술을 받고 난 후 사망했다.

최근에는 미국의 여배우 안젤리나 졸리가 가족력으로 인해 유방암을 염려해, 미리 유방과 난소를 절제하는 수술을 받아 화제가 되기도 했다. 유방암과 난소암은 깊은 연관이 있기 때문이다.

미국에서는 폐경 후의 여자들이 유방암에 많이 걸리는 반면, 우리나라에서는 폐경 이전의 여자들이 많이(전체의 70퍼센트 이상) 걸

린다. 그 이유로는 서구식 식습관과 전이가 잘 되는 암이라는 특성, 한국 여성의 20퍼센트가 조직이 치밀한 유방을 가지고 있기 때문이며, 조기 검진을 하기보다 증상이 나타나야 병원에 가기 때문이라고 한다.

유방암의 원인은 길어진 수명, 여성 호르몬 노출 시기, 연령 및 출산 경험 여부, 수유 요인, 조밀한 유방, 폐경 후 비만, 고영양식, 방사선 노출, 음주와 흡연, 가족력 등이다.

유방암을 예방하려면 잘 먹고, 운동을 열심히 하고, 과도한 음주와 흡연을 삼가고, 규칙적으로 유방암 검사를 해야 한다. 가장 중요한 것은 유방 자가 진단이다. 매달 같은 시기에 자신의 유방을 잘 만져보는 것이 유방암 조기 발견에 도움이 된다. 매달 같은 시기에 만지라고 하는 이유는 자신의 손가락이 유방의 감촉이나 모양을 기억하기 때문에 변화를 예민하게 감지할 수 있기 때문이다.

그래서 요즘은 목욕탕의 세신사들이 유방암에 걸린 사실을 먼저 알아채주는 경우가 적지 않다고 한다. 또 남편 역시 유방암 조기 발견에 크게 공헌한다고 하니, 오늘부터라도 가슴을 더 정성껏, 잘 만져달라고 부탁해볼 일이다!

사랑을 얻으려면 노래하라!

장 앙투완 와토 〈메제탱〉

#세레나데 #나는 가수다
#좋은 목소리 #샤워하며 노래하라

"오, 사랑하는 이여. 창가로 와주오, 여기로 와서 내 슬픔을 없애주오, 내 괴로운 마음을 몰라준다면 나 그대 앞에서 목숨을 끊으리……."

창문 밑에서 한 남자가 간절하게 세레나데를 부르고 있다.

세레나데란 저녁에 연인의 창가에서 기타나 만돌린 같은 현악기를 연주하며 부르는 낭만적인 사랑의 노래다.

남자의 옷은 평범하지 않다. 빳빳하게 풀 먹인 하얀 레이스를 단화려한 옷과 망토 차림은 그러나 우아한 귀족의 것이라기보단 금방

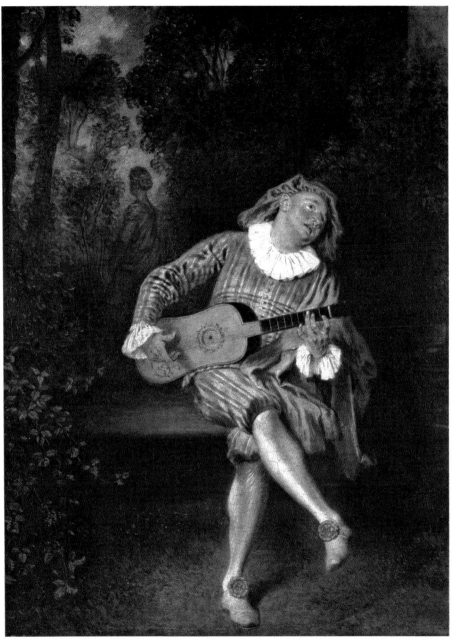

장 앙투완 와토, 프랑스, 〈메제탱〉, 1717~1719. Oil on canvas, 55.2×43.2cm. 메트로폴리탄 미술관, 미국 뉴욕.

남자들이여, 샤워 시간은 노래 연습으로, 열창 또 열창해보시라!

공연을 마치고 무대에서 내려온 광대의 옷차림 같다.

남자의 눈은 호소하듯이 그녀의 창문을 바라보고 있지만, 그의 목소리는 담을 넘어 연인의 창을 애절하게 두드리지만, 남자의 표정으로 보아 연인의 마음을 끌어오긴 어려운 모양이다. 남자의 뒤에 어렴풋하게 보이는 등을 돌린 여인의 조각상 또한 남자의 구애를 거절하는 여자의 냉정함을 은유하는 듯 보인다.

이 그림은 프랑스 로코코 화풍의 대표 화가 장 앙투완 와토Jean-Antoine Watteau(1684~1721)의 〈메제탱〉이다. 와토는 이 그림 외에도 〈세레나데를 부르는 메제탱〉이라는 제목으로 비슷한 그림을 그렸다.

메제탱은 광대, 즉 오늘날 TV에서 볼 수 있는 코미디언으로, 당시 와토도 그의 팬이었다고 한다.

와토는 어린 시절 파리의 무대미술가였던 클로드 질로의 공방에서 그림을 배웠는데, 그때 질로의 공방에서 코메디아 델라르떼의 익살스런 연극을 주제로 한 그림들을 볼 기회가 많았고 그것이 와토에게 깊은 영향을 주었다고 한다.

와토는 그늘진 공원과 환희에 찬 풍경을 배경으로 자그마한 인물들을 자주 그렸는데, 그의 가볍게 반짝이는 붓질은 인물들을 더욱 우아하게 보이게 한다. 그러나 와토는 결핵에 걸려 37세에 죽고 마는데, 그래서인지 그의 그림은 자세히 보면 향수어린 감정, 우울함 등이 느껴진다.

그림 속의 남자는 연인의 마음을 얻는 데 실패한 것 같지만, 사실 노래를 잘하는 남자, 혹은 남자의 멋진 노래는 여자의 마음을 사로잡는다. 사람뿐 아니라 새나 쥐, 고래도 암컷에게 구애하기 위해 노래를 부른다고 한다. 특히, 일찍 깨어 노래하는 수컷은 암컷과 짝짓기할 가능성이 훨씬 높다고 하니 좋은 목소리와 뛰어난 노래 솜씨는 수컷이 구애를 달성하기 위해 꼭 갖추면 좋을 미덕임에 분명하다.

사실 남자뿐 아니라 여자의 아름다운 노래도 남자를 유혹하는 데 더욱 유리하다는 것을 우리는 이미 알고 있다. 오디세우스를 유혹하는 세이렌*이나 라인 강의 로렐라이*는 고운 목소리로 아름다운 노

오디세우스와 세이렌 ➡ 부록 p.302

호메로스Homeros의 〈오디세이아Odysseia〉 12장에 나오는 이야기로, 이타카의 왕이자 트로이 전쟁의 영웅인 오디세우스Odysseus와 그의 부하들은 세이렌Seiren이 사는 섬을 지나가게 되었다. 세이렌은 인면조신(人面鳥身), 혹은 반인반어(半人半魚)의 모습이며 아름다운 노랫소리로 사람들을 유혹해 잡아먹는다고 알려져 있었다. 오디세우스는 세이렌에게서 살아남기 위해 부하들의 귀를 밀랍으로 막고 자신의 몸을 밧줄에 단단히 묶었다. 오디세우스는 세이렌의 노래를 듣고도 살아남은 유일한 사람이 되었다.

라인 강의 로렐라이

라인 강의 바위 위에서 물의 요정인 로렐라이Lorelei가 노래를 부르면 강을 지나던 뱃사람들이 로렐라이의 아름다운 노랫소리에 도취되어 넋을 놓고 바라보다가 배가 암초에 부딪혀 난파당했다고 하는 전설이다.

래를 불러 남자들을 죽음으로 이끌었다.

명쾌한 독설가 조지 버나드 쇼는 목소리와 관련해 오페라를 이렇게 표현했다. '소프라노와 테너가 사랑을 하지만 결국은 소프라노와 바리톤이 결혼하는 이야기'라고.

여기서 소프라노는 보호하고 싶은 아름다운 젊은 아가씨이고, 테너는 잘생긴, 그러나 젊어서 가진 것이 없는 청년이다. 바리톤은 〈로미오와 줄리엣〉에서 줄리엣의 부모가 선택한 나이든, 그러나 경제적으로 안정된 사윗감 파리스 백작 같은 사람이다. 아마 젊고 풋풋한 청년과 사랑을 하지만, 결국은 능력을 선택하는 여자의 마음을 대변하는 것인지도 모른다. 실제로 극장 밖에서도 소프라노 여배우는 바리톤의 남배우와, 엘토의 여배우는 테너의 남배우와 결혼하는 경우가 많다고 한다.

대부분의 여자들은 남자의 굵고 부드러우며 저음인 목소리에 매력을 느낀다. 우리나라에서는 배우 이선균 같은 목소리가 그렇다.

미국의 심리학자 메라비언에 의하면 메시지 전달 요소 중 목소리가 차지하는 비중은 38퍼센트로 으뜸이고, 그 다음이 35퍼센트로 표정, 그 다음이 20퍼센트로 태도라고 한다. 즉 목소리는 상대와 소통할 때 중요한 역할을 하는데 당연히 좋은 목소리를 가진 사람은 상대의 호감을 쉽게 얻고, 타인으로부터의 신뢰도 높다는 것이다.

미국의 올브라이트 대학과 볼티모어 대학의 연구팀이 연구한 결과에서도 '목소리 톤이 낮을수록 이성에게 더 인기를 끈다'라고 했다. 목소리 톤이 낮고 허스키한 사람은 그렇지 않은 사람보다 더 젊고 따뜻하며, 성적으로 매력 있고, 정직하며, 사회적인 성취를 이룬 사람이라 생각한다니 흥미롭다. 심지어 정치인들에 대한 유권자 기호도 조사에서도 저음의 굵은 목소리는 매력있고 신뢰할 수 있다고 생각한다고 하니 선거 유세에서도 목소리를 깔고 저음으로 말하는 것이 유리할 판이다.

남자들도 메릴린 먼로의 목소리처럼 숨소리가 섞인 낮고 허스키한 목소리가 섹시하다고 생각한다. 그런데 숨소리가 섞인 목소리는 날씬하고 어린 여자에게서 난다고 하니, 결국 또 '생식'이 매력의 기준에 관여하는 모양이다.

미국에서는 미셸 파이퍼나 안젤리나 졸리, 스칼렛 요한슨의 목소

리가 인기를 끈다고 한다. 그도 그럴 것이 2013년에 개봉되었던 영화 〈그녀Her〉에서 인공지능으로 설정된 스칼렛 요한슨의 저음의 촉촉한 목소리는 얼마나 섹시하고 매력이 있던지, 실제 모습이 보이지 않아도 목소리만으로 남주인공은 물론 남성 관객들마저 그녀와 사랑에 빠지기가 어렵지 않았다. 그뿐 아니라 매력적인 용모의 여자는 남자의 낮은 목소리를 선호하고, 부드러운 음색이 유혹적이라 생각한다고 한다.

실제로 목소리는 복부벽 근육에서부터 폐, 발성 기관을 거쳐 나오므로 상반신의 많은 기관들이 연관되어있다. 건강한지 아닌지가 목소리의 매력도를 좌우한다고 해도 과언이 아니다.

건강 관리를 잘 못하면, 중년 이후에는 목소리가 얇아지거나, 쉬거나, 흔들리는 현상이 나타나기 쉽다. 목소리를 건강하고 맑게 간직하려면 물을 많이 마시고, 매운 음식을 피하고, 소리치지 않고 일정한 목소리로 말하며, 담배를 피우지 않고, 치아 관리도 잘 해야 하며, 목을 편안하게 하는 게 좋다고 한다. 특히 샤워하며 노래 부르는 것이 멋진 목청을 갖는 데 효과적이라니 재미있다.

그러고 보니 우디 앨런이 감독하고 출연한 〈로마 위드 러브To Rome with Love〉에서 사윗감인 미켈란젤로의 아버지가 샤워 중에 부르는 노래가 오페라의 가수 못지 않아 오페라 무대 위에 그를 세우기 위해 샤워부스가 등장하던 에피소드가 생각난다.

미인을 얻으려면 노래를 잘해야 한다. 남자들이여, 오늘부터 샤워 시간은 노래 연습으로 열창, 또 열창해보시라.

온몸을 휘감는 구름 같은 애무

안토니오 알레그리 다 코레조, 〈제우스와 이오〉

"저는 무서웠어요. 결코 사랑에 빠져서는 안 되는 그 남자가 나를 향해 열정적으로 돌진해왔어요. 그걸 피하려고 정신없이 달아나고 있었는데, 갑자기 주위가 어두워져서는 어디가 어딘지 모르게 되어 버렸죠. 집으로 가야 하는데……. 그런 저를 향해 커다란 잿빛 구름이 다가오더니 허리를 휘감았어요. 그리고는 마치 구름에 팔이라도 달린 것처럼 저의 온몸을 부드럽게 감싸 안고는 따뜻하고 섬세하게 어루만지기 시작했죠. 아! 저도 모르게 몸이 그를 향해 열리고, 제 뺨은 붉게 달아올랐죠. 몸의 감각세포가 그의 손길이 지나가는 곳마다 일어나 손뼉을 치는 것 같았어요. 그러다 구름 속의 부드러운 입

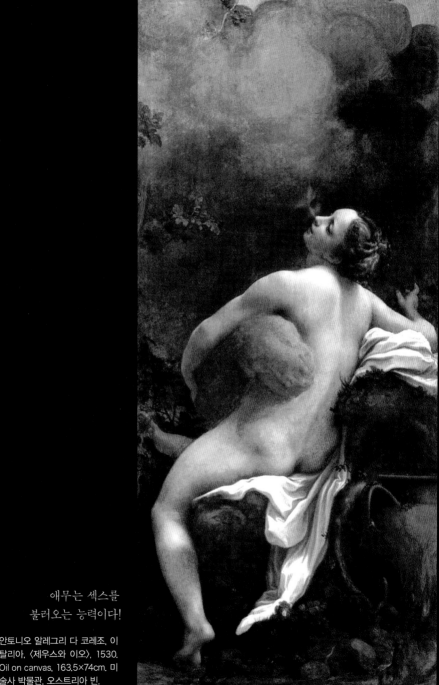

애무는 섹스를
불러오는 능력이다!

안토니오 알레그리 다 코레조, 이
탈리아, 〈제우스와 이오〉, 1530,
Oil on canvas, 163.5×74cm, 미
술사 박물관, 오스트리아 빈.

술이 제게 입 맞췄고 저는 거의 제정신이 아니었어요. 그 순간 모든 것이 허락되었죠. 이후 모든 고생이 시작되었지만 만약 그가 제게 다시 그런 부드러움으로 다가온다면 저는 다시 몸과 마음을 온전히 열어버릴 수 밖에 없을 거예요……."

그림 속의 그녀가 입을 열어 말을 한다면 아마도 이렇게 말하지 않을까?

잿빛 구름 같은 이에게 포옥 안긴 앳된 모습의 그녀는 구름 속 얼굴의 키스가 부끄러운 듯 얼굴을 살짝 돌리고 있지만, 그녀의 볼은 홍조로 물들고, 장미꽃 같은 입술은 이미 황홀함으로 반쯤 열려있다. 그녀의 뽀얗게 빛나는 아름다운 몸을 부드럽게 둘러 안고 있는 구름의 강건한 팔을 자기도 모르게 잡고는 그를 온몸으로 받아들이고 있는 것을 보라. 그녀는 벌써 절정에 올라있다.

이 그림을 처음 보았을 때를 잊을 수 없다. 짜릿한 전율이 일 정도로 에로틱하고 관능적이라고 느꼈기 때문이다. 그때 나는 1년 반의 고생 끝에, 드디어 개관을 준비하고 있던 제주도의 성 박물관(제주 건강과 성 박물관)의 입장권 디자인을 어떻게 할 것인가로 고심하고 있었다. 격정적이고, 에로틱하면서도 품위가 있는 이 그림을 보는 순간 한 치의 망설임도 없이 '이것!'이라고 결정해버릴 만큼 나는 그것에 빠져버렸다. 나 역시 이 그림 속의 여인이 된 것처럼 설레

고 황홀했다. 한순간에 그녀에게 감정이입 되었던 것이다. 이것이야말로 모든 여자가 원하는 포옹이고 애무다.

이 그림은 〈제우스와 이오〉다. 이탈리아의 파르마 공국 코레조라는 마을 태생의 화가 안토니오 알레그리 다 코레조Antonio Allegri da Correggio(1490~1534)가 그렸다. 본명보다 자신의 고향 마을 이름에서 따온 코레조로 더 유명한 이 화가는 풍요롭고 찬란하게 아름다움을 표현하면서 지적인 우아함을 조화롭게 섞어 넣을 줄 알았던 화가였다. 부드러운 표현과 대담한 원근법을 사용한 코레조는 바로크 양식의 선구자이기도 했다.

이 작품은 〈주피터*의 사랑〉이라는 연작의 일부로 신성로마제국의 황제의 요청으로 그려진 그림이어서인지, 더욱 우아하며 아름답다.

그림에 숨겨진 이야기는 이렇다. ➡ 부록 p.259, 262

제우스는 알다시피 아름다운 여자를 보면 정신을 못 차리는, 그러나 그리스 신화 속 최고의 신이다. 그에겐 질투의 화신이라 할 정도로 질투가 심한 아내(가정을 지키는 신이기도 하다) 헤라가 있었지만, 모든 것에 완벽해야 할 신들의 왕인 제우스는 여인의 아름다움에 너무 민감해서 늘 통제력을 상실하곤 했다.

* 제우스의 로마식 이름

어쨌든 제우스는 강의 신 이나코스의 딸 이오에게 반해서 그녀를 쫓아다녔으나, 어린 이오에게 그는 두렵기만 한 존재였다. 게다가 그 무서운 헤라의 질투와 복수가 남편보다 그에게 당한 여자들에게 더 가혹하다는 소문이 이미 나있던 터였다. 자신을 피해 도망가는 이오를 잡기 위해 제우스는 어둠의 장막을 그녀 주변에 내리고, 자신은 구름으로 변해 이오에게 접근한다.

그는 이미 어떻게 하면 여자의 마음을 열 수 있는지 아는 선수 중의 선수였다. 그는 구름처럼 감미롭고 부드럽고 섬세한 애무의 손길로 이오를 사로잡아 사랑을 나누는 데 성공한다.

한낮에 먹구름이 낀 것을 의심한 헤라의 갑작스런 등장에 혼비백산한 제우스는 이오를 암소로 만들어 피신시키려 하는데, 이를 눈치챈 헤라는 영리하게도 그 아름다운 암소를 선물로 달라 간청했고, 그리하여 이오를 손에 넣게 된다. 헤라는 그녀의 심복인, 온몸에 100개의 눈이 달린 아르고스에게 암소를 감시하라고 하는데, 제우스는 '잔머리의 대가' 헤르메스에게 이오를 구하라고 명한다. 헤르메스는 아르고스를 마법의 피리 소리로 재운 뒤 목을 베어 죽임으로써 이오를 구해준다. 이를 알게 된 헤라의 분노를 달래기 위해 헤르메스는 아르고스의 100개의 눈을 떼어 헤라의 공작새 꼬리에 달아준다. 헤라는 암소를 괴롭히기 위해 한 마리 등애를 붙여 보내고, 이를 피하기 위해 이오는 세상을 헤매고 다니다가 바다를 건너 이집트로 가기까지 고생을 한다. 이 고생을 안쓰러워 한 제우스는 헤라에

게 용서를 구하고, 결국 이오를 사람으로 다시 변하게 해 에파포스[•]
를 낳는다.

아무튼 제우스는 선수답게 여자를 공략하는 법을 제대로 알고 있었다. 뜨거우면서도 부드럽고 섬세한 터치는 여자의 몸과 마음을 여는 열쇠다.

여자와 남자의 성 반응은 같으면서도 다르다. 섹스에는 임신이라는 막중하고도 무거운 책임이 따라오기 때문에, 본능적으로 여자들은 가능한 한 섹스를 피하려고 한다. 이것은 여자가 남자보다 섹스에 신중한 이유다. 남자와는 달리 여자는 한 번 섹스로 임신할 수도 있기에 섹스를 결정하는 데 신중을 기할 수밖에 없다.

에파포스

제우스와 이오의 아들. 이오는 헤라에게 쫓겨 이집트까지 간 뒤 에파포스를 낳는다. 헤라는 여전사들과 무희들의 여신 집단인 쿠레테스에게 에파포스를 납치하라고 했고, 납치된 에파포스는 시리아로 끌려가기까지 했다. 그러나 후에 이집트로 돌아와 왕이 되었다. 에파포스의 후손으로는 벨로스, 아게노르, 케페우스 등이 있으며 그들은 그리스, 페르시아, 페키니아, 아라비아, 에티오피아 등지의 여러 왕가의 조상이 되었다.

그런 여자의 마음을 노골노골하게 녹이는 것이 바로 구름 같은 애
무다. 남자는 성적인 욕구를 느끼고 시각적인 자극을 받아 발기가 되
면 즉각적으로 섹스할 수 있지만, 여자의 흥분은 그렇게 즉각적이지
않다. 처음 얼마간은 20여 분이나 애무를 해야 비로소 여자가 성적
흥분에 들어서기 시작한다. 여자의 몸은 성적 흥분을 느끼면 질 윤활
작용을 일으킨다. 그래야만 삽입이 어렵지 않게 되기 때문이다. 그
러니 여자를 충분히 흥분시키는 것은 성행위 중 가장 역점을 두어야
할 부분이다. 물론 성기가 윤활액으로 젖는 것은 흥분의 시작일 뿐
정점에 이른 것은 아니다.

여자들이 나이가 들면 섹스를 좋아하게 된다는 말이 있다. 그 말

도 결국, 나이가 들면 남자들이 변하기 때문이다. 경험이 많아진 남자들은 애무가 중요하다는 것을 알게 되고, 그들이 젊었을 때에 비해서 애무를 길고 정성껏 하게 된다. 그때서야 여자들은 섹스가 얼마나 좋은 감각과 행복을 주는지를 알게 된다는 의미다. 지난 섹스가 좋았다면 다음에 올 섹스를 기대하게 된다. 그러므로 애무를 잘하는 것은 곧 섹스를 불러오는 능력이다.

나는 섹스리스 부부의 치료 과정에서 숙제를 내주곤 한다. '성감대 찾기, 마사지 해주기' 등이다. 이런 숙제를 내는 이유는 예민한 성감대를 찾아내기만 하는 것이 아니라 흥분을 하도록 이끌기 위해서기도 하다. 손바닥을 평평하게 펴서는 상대의 몸에 닿게 하는 것과, 손가락 끝의 자극을 이용하기, 핥거나 입으로 온몸을 천천히 훑는 여러 가지 창의적인 방법들을 자신의 파트너가 원하는 대로 개발할 수 있다. 이 놀이 같은 숙제를 여러 번 하다 보면 성에 대해 좀 더 서로에게 솔직하게 표현하기를 배울 뿐 아니라, 어디를 어떻게 만지면, 상대가 좋아하는지를 알 수 있다. 이것은 결국 황홀한 극치감으로 파트너를 이끌어가는 지름길을 찾아내는 것이다.

온몸 구석구석을 부드럽고 따뜻하게, 포근하면서도 촉촉하게 감싸 안고 입 맞추는 구름 같은 애무는 여자를 여는 열쇠가 되어줄 것이다.

자, 이제 열쇠를 드렸으니 보석 상자를 잘 열어보시기를……

왜 하필 그였을까?

포드 매독스 브라운, 〈로미오와 줄리엣〉

#로맨틱 비극 #Love Map #사랑은 타이밍
#죽는 것도 무섭지 않아 #1분 1초가 여삼추

"벌써 가려고요? 동이 트려면 아직 멀었어요, 지금 들려오는 새소리는 아침에 우는 종달새가 아니라, 밤이면 우는 나이팅게일이에요."

"아니야, 저건 종달새야. 저걸 봐요, 내 사랑, 야멸찬 빛줄기가 동녘 하늘 구름자락에 무늬를 수놓고 있어, 이제 떠나야 돼, 여길 떠나 목숨을 부지하든가, 머물다가 죽거나 할 처지야."

(중략)

"잘 있어, 잘 있어. 한 번 더 키스하고 내려가겠소."

"이대로 가는 거예요? 내 사랑, 내 님, 내 신랑, 내 친구! 매일, 매시간 소식을 전해줘요. 1분 1초가 내겐 여삼추예요."

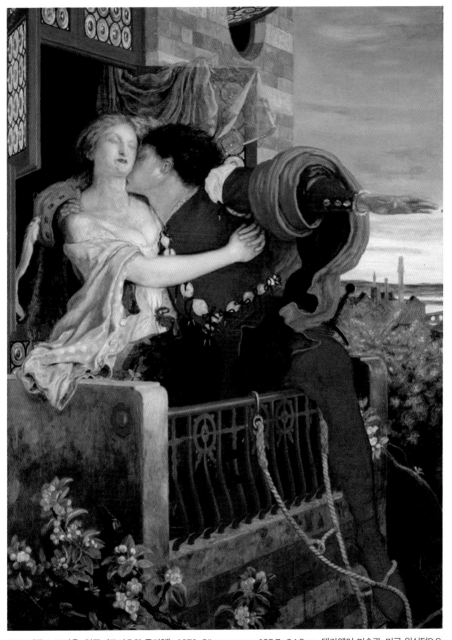

포드 매독스 브라운, 영국, 〈로미오와 줄리엣〉, 1870, Oil on canvas, 135.7×94.8cm, 델라웨어 미술관, 미국 워싱턴D.C.

로미오와 줄리엣, 이들이 처음 만나 사랑을 고백하고 확인하고
결혼하고 죽는 모든 일들은 '5일 동안' 일어났다!

두 사람의 이별 장면이 수상하다. 하늘은 분홍빛으로 세상에 아침이 찾아오는 것을 알리고, 한 떼의 새들이 아침의 축복을 찬양하며 날아오른다. 망토를 제대로 걸치지도 못하고 팔에 휘감은 채, 이별을 서두르는 남자는 문이 아닌 여자의 방 테라스에 걸쳐진 줄사다리를 이용해 아래로 내려가려는 중이다. 동시에 잠에 취한 듯, 사랑에 취한 듯 눈도 미처 뜨지 못한 여자의 목에 키스를 퍼붓고 있다.

여자는 지난 밤 뜨거웠던 사랑의 여운이 채 가시지 않은 모양이다. 나이트가운은 흘러내려와있고 머리카락도 흐트러져있다. 작별을 서두르는 남자의 키스를 받고는 있지만 두 손만은 연인을 놓칠세라 깍지를 끼고 그를 꼭 부둥켜안고 있다. 오르가슴을 충분히 느끼면 여자는 더욱 애착을 느끼고, 평온하고 아늑한 기분에 빠져드는데, 그래서인지 여자는 연인과 다시 못 볼지도 모르는, 영원한 이별을 하는 사람답지 않게 느긋해 보인다.

남자는 여자를 두고 가기가 너무나 안타까운 듯 그녀의 목에 다시 입 맞추고 있다. 그래도 가야 할 방향으로 팔을 뻗고 있는 것을 보면 남자는 여자보다 좀 더 이성을 찾은 듯하다.

이 그림은 유명한 영국의 극작가 셰익스피어의 로맨틱 비극이라 할 〈로미오와 줄리엣〉의 '첫날밤을 치룬 후 이별 장면'으로 포드 매독스 브라운Ford Madox Brown(1821~1893)이 그렸다.

프랑스에서 태어난 매독스는 영국 빅토리아 여왕 시대의 화가로

단테 가브리엘 로세티, 홀먼 헌트, 존 에버렛 밀레이 등의 라파엘 전파* 화가들과 친분을 쌓았다. 당시의 다른 작가들과 달리 그는 독창적이고 강렬한 양식의 그림을 주로 그렸고, 근대인의 삶과 사회적인 이슈를 소재로 그리길 좋아했다. 그의 작품 속 인물들과 풍경들은 햇살을 받아 밝고 선명한 색채를 띠고 있으며, 사실적인 묘사로 마치 살아있는 것 같다.

로미오와 줄리엣의 발코니 장면은 극적인 내용으로 프랭크 딕시를 포함한 많은 작가들에 의해 그려졌으나, 매독스가 그린 이 그림만큼 이별의 분주함과 애절함이 절절히 드러나있는 것은 없는 것 같다.

라파엘 전파

라파엘 전파(Pre-Raphaelite Brotherhood)는 1848년 영국 런던에서 단테 가브리엘 로세티, 존 에버렛 밀레이, 윌리엄 홀먼 헌트와 같은 20대 중반의 왕립 미술원 소속 젊은 화가들을 중심으로 결성되었다. 당시의 관례적이고 이상화된 아카데미 예술에 반기를 든 진보적인 예술가 모임이었다. 쉽게 말해 이들은 당시 존경받던 화가인 라파엘로 시대 이전으로 돌아갈 것을 주장한 것이다. 라파엘로 이전 화가들의 사실적인 기법, 르네상스 이전의 고전주의를 다시 일으키고자 했다.

〈로미오와 줄리엣〉의 비극적인 사랑 이야기는 더 설명할 필요가 없을 만큼, 아름답고 간절한 사랑의 대명사로 회자되어왔다. 원래 이 이야기는 이탈리아의 소설가 마테오 반델로가 1554년에 쓴 작품을 소재로 한 것으로 알려져 있으나, 셰익스피어는 아서 브루크의 〈로메우스와 줄리엣의 비화〉(1562)를 읽고 썼다고 전해진다.

간단히 말해, '부모가 원치 않는 사랑을 하고, 여주인공이 죽은 것으로 오해한 끝에 남주인공도 따라 죽는' 이야기는 세계의 어느 곳에나 있는 사랑 이야기인데 〈로미오와 줄리엣〉 이야기는 '언어의 연금술사'라고 칭해지는 셰익스피어에 의해 극적으로 훨씬 짜임새 있고 서정적인 대사로 탄생되어 지금까지 많은 사람들의 사랑을 받고 있다.

이탈리아 베로나의 두 명문가인 몬테규 가와 캐플릿 가는 오래된 앙숙이다. 그 두 가문의 젊은이들은 다른 이들에겐 선량하고 세련된 매너의 소유자였지만, 상대 가문 사람과 마주치기만 하면 그것이 길 위든 어디든 서로 조롱하고 싸움을 하기 일쑤여서, 베로나는 하루도 조용할 날이 없었다.

그런데 이 두 가문엔 이제 14살 생일을 맞는 아리따운 외동딸 줄리엣과 16살이 된 로미오라는 준수한 외모의 외동아들이 있었다. 이 두 젊은이들은 우연히 파티에서 만나 불같은 사랑에 빠지고, 비밀 결혼식까지 올리게 된다. 그러다 로미오는 캐플릿 가의 젊은이를 죽이게 된다. 로미오의 가장 친한 친구인 머큐쇼를 줄리엣의 사촌오

빠인 티볼트가 죽이자, 그 티볼트를 로미오가 죽인 것이다. 이 사건으로 인해 로미오는 도시에서 추방령을 받게 되고, 이 비련의 주인공들은 첫날밤을 보낸 뒤 가슴 아픈 생이별을 해야 했다.

부모가 강권하는 패리스 백작과의 결혼을 피하기 위해 줄리엣은 로렌스 신부를 찾아가 로미오가 올 때까지 죽은 상태처럼 있게 될 약을 구하고, 신부는 로미오에게 사연을 적은 편지를 보낸다. 그런데 로미오는 줄리엣의 사연이 적힌 편지를 받기 전, 줄리엣이 죽었다는 것을 다른 이에게서 먼저 듣게 된다. 슬픔에 빠진 로미오는 무덤 속의 그녀에게로 달려와 준비한 독약을 마신다. 가수면 상태에서 깨어난 줄리엣은 자신의 옆에서 죽어있는 로미오를 발견하고, 로미오의 칼을 뽑아 자살하고 마는 비극적인 이야기이다.

두 주인공이 모두 죽는 엄청난 비극임에도 불구하고, 〈로미오와 줄리엣〉은 셰익스피어의 4대 비극에 들어가지 않는다. 이에 대해 누군가는 '아직 진정한 사랑을 알지 못하는 어린 것들의 이야기'라서 그렇다고 말한다. 그러나 어찌 되었든 간에, 〈로미오와 줄리엣〉의 이야기에는 '우리가 누군가에게 매혹당해 열정에 빠지는 이유'가 고스란히 들어있다.

우리가 누군가에게 매혹당할 때, 즉 사랑에 빠질 때 필요한 몇 가지 조건들이 있다.

우선 우리는 너무 잘 아는 사람, 어려서 함께 자란 사람과 사랑에

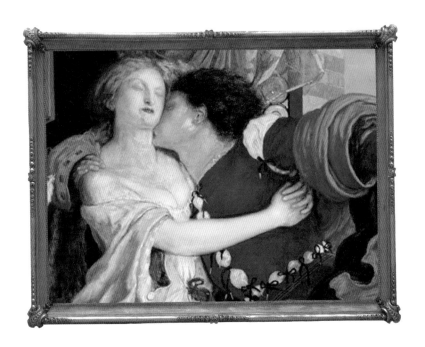

빠지지 않는다, 어느 정도 신비감이 있어야 그 사람을 더 알고 싶어
하고, 매력을 느낀다. 또한 '로미오와 줄리엣 효과'라고 불리는 난관
이 있으면 그 사랑은 더욱 맹렬하게 타오르고 오래간다. 그래서 집
안에서 강하게 반대하거나, 상대가 결혼한 사람이거나, 외국인이거
나 해서 쉽게 맺어지지 못할 만한 이유가 있는 연인들의 사랑이 더
욱 강렬하다.

　또 둘 중에 한 사람은 외롭거나, 실연을 당하거나 해서 다시 사랑
할 준비가 되어있어야 한다. 두 사람이 동시에 한눈에 반해 사랑에
빠질 확률은 그리 많지 않아서 대개 사랑은 한 사람이 먼저 시작하

고 불을 때기 시작하면서, 다른 한 사람의 마음이 움직이는 경우가 많다. 이외에도 자신과 비슷한 조건의 사람에게 끌릴 확률이 높으며, 어릴 적부터 그려온 마음 속의 사랑의 지도(Love map)에 맞는 사람, 냄새가 좋은 사람에게 우리는 끌린다. 이런 조건들이 어느 날 갑자기 '짠!' 하고 나타나면 우리는 그야말로 '한눈에 반하는', 물불 가리지 않는 사랑을 시작하게 되는 것이다.

여기에, 10대 청소년이었던 로미오와 줄리엣은 온몸에 왕성히 돌기 시작한 성호르몬 때문에 더욱 불같이 이끌렸고, 인생의 경험이 적어 분별력과 인내심도 떨어졌던 데다, 상대방을 온전히 보기 보다는 자신의 기대와 환상을 덧붙여 더욱 그럴싸한 허상으로 만들어 사랑하던 시기였기 때문에 이렇게 극적인 사랑이 가능했다. 이들이 처음 만나, 사랑을 고백하고 확인하고 결혼하고 죽는 모든 일들은 불과 5일 동안 일어났다.

목숨 거는 사랑은, 콩깍지가 쉽게 씌는 젊은 시절에나 가능하다. 나이가 들면, 그리고 사랑의 경험이 쌓이면 사랑하는 상대가 죽더라도 따라 죽기가 어디 쉬운가 말이다! 사랑은 인간이 살아가는 최고의 이유라 해도!

사랑한다면 이들처럼

아리 셰퍼, 〈단테와 베르길리우스 앞에 나타난
프란체스카 다 리미니와 파올로 말라테스타의 영혼〉

#정략결혼 희생자 #밀회
#도파민 #구천을 떠도는 영혼 #신곡

"사랑을 받은 이상 그 사랑을 몇십 배로 갚는 것은 사랑의 숙명, 그보다 더할 수는 없을 정도의 사랑이 나를 사로잡았고, 보다시피 지금도 여전히 그 사랑은 나를 놓아주지 않습니다. 사랑은 우리 두 사람을 똑같이 죽음으로 이끌었습니다."

무겁고 어두운 하늘, 그 위를 감돌고 있는 검은 바람, 그리고 하얀 시트를 몸에 감은 두 남녀가 서로를 부둥켜안은 채 허공에 떠있다. 여자는 눈을 질끈 감은 채 남자의 어깨에 매달려있다. 마치 누군가 이 둘을 곧 강제로 떼어놓기라도 할 것처럼 남자를 꼭 잡고 있는

팔이 간절해 보인다. 남자 역시 놓칠세라 여자의 팔을 힘주어 잡고 있다. 탐스러운 검은 머리카락을 휘날리며 남자의 가슴에 얼굴을 묻은 채 눈을 꼭 감고 있는 여자의 입술과 동그란 가슴은 무척 관능적이다. 팔로 얼굴을 반쯤 가리고는 있으나 남자는 기품 있는 미남으로 보인다. 두 남녀의 표정은 쾌락이 넘쳐 황홀경에 빠진 것 같기도 하고, 너무나 괴로워 곧 울음을 터뜨릴 것처럼도 보인다. 또한 창백하리만큼 하얀 피부를 가진 여자의 등과 남자의 가슴에는 칼자국이 나 있어 무언가 잔인한 운명에 휘말린 주인공들인 것을 짐작할 수 있다.

한쪽 구석에서는 차가운 표정의 두 남자가 이 둘을 보고 서있다. 연민의 눈빛을 보내고 있는 면류관을 쓴 젊은 남자보다 앞의 빨간 두건을 쓴 나이 든 남자의 표정은 아주 복잡해 보인다. 그의 표정으로만 보면 그가 이 가련한 연인들을 딱해 하며 연민을 느끼는 것인지, 아니면 불편해하는 것인지 알 수 없다.

이 그림은 프랑스에서 활동했던 네덜란드 출신 낭만주의 화가 아리 셰퍼Ary Scheffer(1795~1858)의 〈단테와 베르길리우스 앞에 나타난 프란체스카 다 리미니와 파올로 말라테스타의 영혼〉이다.

쇼팽과 상드와도 절친한 사이였던 아리 셰퍼는 전통적으로 그리스나 로마의 신화를 회화의 주제로 삼았던 다른 화가들과 달리 현재 벌어지고 있는 사건과 관련된 주제, 혹은 '낭만주의 문학'에서 주로 영감을 얻어 그림을 그렸다. 그는 특히 바이런이나 괴테의 작품

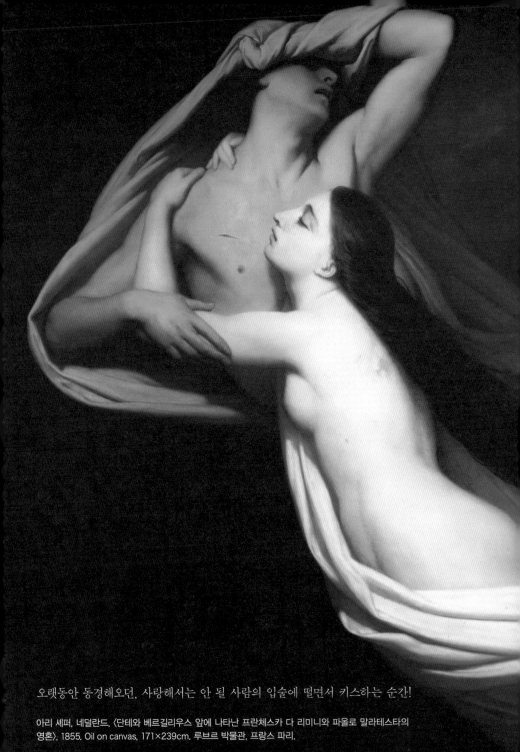

오랫동안 동경해오던, 사랑해서는 안 될 사람의 입술에 떨면서 키스하는 순간!

아리 셰퍼, 네덜란드, 〈단테와 베르길리우스 앞에 나타난 프란체스카 다 리미니와 파올로 말라테스타의 영혼〉, 1855. Oil on canvas, 171×239cm. 루브르 박물관, 프랑스 파리.

속 드라마틱한 주제를 좋아했다. 이 그림은 명암의 극명한 대비를 통해 주제의 비통함과 간절함을 더욱 극적으로 드러내고 있다.

〈단테와 베르길리우스 앞에 나타난 프란체스카 다 리미니와 파올로 말라테스타의 영혼〉이라는 제목에서 알 수 있듯이 이 그림의 주제는 단테의《신곡La divina commedia》〈지옥편〉에 나오는 프란체스카와 파올로의 슬픈 사랑의 이야기이다.

두 사람은 12세기 이탈리아에서 실제로 일어났던 비련의 사건의 주인공들이다. 이 비극적인 이야기는 리베나 지방의 말라테스타 가

신곡

단테의 대표 서사시이다.

《신곡La divina commedia》은 〈지옥편〉, 〈연옥편〉, 〈천국편〉으로 구성된 시편이다. 각 편은 33절로 이루어졌으며, 지옥편의 서장 한 절을 더하면 총 100개의 절로 이루어진 셈이다.

신곡에서 단테는 베르길리우스를 만나 그와 함께 여정을 시작한다. 지옥, 연옥을 거쳐 천국에 이르기 전, 그는 자신이 연모했던 베아트리체를 만난다. 지옥, 연옥, 천국을 관통하는 여정에서 단테는 신화와 역사 속 인물들을 만난다. 여러 인물들을 통해 그는 죄와 벌, 기다림과 구원에 관해 고찰한다.

문과 폴란타 가문의 정략 결혼에서 비롯되는데, 명성이 높았던 이 두 가문은 서로 원수지간이었다. 그러다 정략결혼을 통해 화해를 이루고자 하는데 그 정략결혼의 주인공이 바로 프란체스카다. 폴란타 가문 영주의 딸인 아름다운 프란체스카는 정략결혼을 원하지 않았지만, 막상 선을 보러 온 파올로를 보자 마음을 빼앗겨 결혼을 허락한다. 그런데 문제는 파올로가 그녀의 신랑감이 아니라 꼽추며 절름발이였던 형 조반니를 가장해 맞선을 보러 왔다는 것이다. 말라테스타 가에서는 형인 조반니를 보내면 결혼이 이루어지지 않을 것임을 알고 키가 훤칠하고 외모가 준수한 파올로를 조반니 대신 보냈던 것이다. 그렇게 결혼을 한 첫날밤 프란체스카는 방에 들어온 조반니를 보고 경악한다. 하지만 결혼식을 파기할 수는 없었다. 게다가 남편 조반니는 잔인한 사람이었다. 아내인 프란체스카를 사랑하고 존중해주기는커녕 학대를 일삼았다고 한다.

그야말로 정략결혼의 희생자가 되어 거짓으로 시작된 불행한 결혼 생활을 하던 프란체스카에게 파올로는 미안한 마음도 있고 해서 더욱 다정하게 대해주었는데, 사랑은 '상냥한 관심'과 '연민'에서 싹트는 법, 이 선남선녀는 그만 사랑에 빠지고 말았다. 남편인 조반니는 성격은 포악했지만, 경영에 수완이 있어 가문은 점점 번창했고 출장이 잦았다. 남편이 자리를 비울 때마다 두 남녀는 밀회를 나누었다. 어느 날 조반니가 사냥을 나갔을 때, 두 남녀는 그 틈을 이용해 사랑을 나누고 있었는데, 사냥터에서 그들의 밀회 이야기를 하인

에게 전해 들은 조반니는 격분해서 돌아오고, 침대 위에서 한창 사랑을 나누던 그들에게 칼을 겨눈다. 마침 파올로를 애무하고 있었던 프란체스카의 하얗고 매끄러운 등에 조반니의 분노에 찬 칼이 꽂혔고, 그 칼은 그녀를 관통하여 파올로의 가슴까지 찔렀다. 두 사람은 그 자리에서 죽고 만다.

두 사람의 사랑은 당시의 사회적 윤리로는 용서받을 수 없는 간음이었기에 장례 미사를 올리지도 못한 채 묻히게 되었고, 신의 자비를 얻지 못한 죽음이었기에 영원히 지옥의 검은 회오리에 감겨 구천을 떠도는 영혼이 되었다는 것이다. 이 비련의 이야기는 이후 단테뿐만 아니라 많은 예술가들에게 영감을 주었다. 이 이야기는 그림으로, 문학 작품으로, 오페라로 다시 태어났다.

단테는 이 비극적인 이야기를 〈신곡〉에 삽입했다. 실제로 단테는 프란체스카의 아버지와 아는 사이였다. 단테는 자신의 이야기에 사실감을 더하기 위해 실존 인물을 자신의 작품에 넣었다고 한다.

단테가 자신의 멘토인 시인 베르길리우스와 '나를 통과하면 비통의 나라로 들어가리라, 나를 통과하면 영원한 고통의 나라로 들어가리라. 나를 통과하면 영원히 길 잃은 자들 가운데 속하리라. (중략) 이곳에 들어오는 자는 모든 희망을 버릴 지어다' 라고 써있는 지옥문을 통과하여 애욕의 지옥에 들어서자 그곳의 검은 바람을 타고 떠돌며 하염없이 울고 있는 두 남녀의 영혼을 만난다.

단테는 〈지옥편〉에서 죄의 순서를 애욕, 탐식, 탐욕, 나태, 화, 질

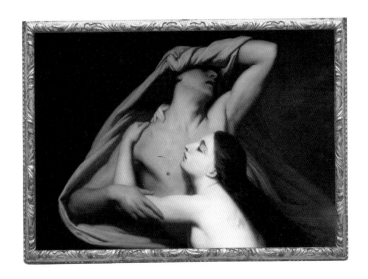

투, 자만으로 정하고 있는데, 그중 가장 가벼운 죄가 애욕이라 생각

했다. 프란체스카와 파올로의 비통해하는 영혼을 만난 단테는 이미
그들의 이야기를 알고 있지만 그들의 영혼을 불러 짐짓 다시 물어
본다. 왜 당신들은 여기에 있느냐고. 프란체스카는 흐느끼며, 자신
들이 사랑에 빠져 비극의 운명이 시작된 순간을 이야기해준다.

　"그때 우리는 단둘이 앉아 〈아서 왕의 이야기〉에서 기사 렌슬롯
이 기네비어 왕비와 사랑에 빠져든 대목을 읽고 있었습니다. 책을
읽어가며 우리의 마음은 흔들리기 시작했고 여러 번 눈빛이 마주
칠 때마다 얼굴빛이 변하곤 했지요. 그런데 사랑을 갈구하던 기네비
어의 입술에 그녀를 동경하던 렌슬롯이 입을 맞추는 구절을 읽었을
때, 이 사람은 떨면서 나에게 입을 맞추었습니다. 그날 우리는 차마

더 읽지 못했습니다……."

프란체스카가 기구한 사연을 고백하는 동안 다른 한 사람의 영혼, 파올로는 하염없이 눈물을 흘리고 있었는데, 그 이야기를 들은 단테는 그들이 너무나도 애처로워 정신을 잃었고, '시체가 넘어가듯 쓰러졌다'라고《신곡》에 썼다.

아! 사랑해서는 안 될, 오랫동안 동경해오던 사람의 입술에 떨면

《신곡》〈지옥편〉에 나온 프란체스카와 파올로의 이야기

"사랑에 빠진 그 연인이 오랫동안 기다린 입술에
입 맞추는 대목을 읽었을 때,
그이는 온몸을 부들부들 떨면서 내게

입을 맞추었지요. 그리고 나를 결코 떠날 수 없게 되었지요.
(……)

한 영혼이 말하는 동안
다른 영혼은 울고 있었다. 비통한 소리에 에워싸인 나는
그들이 불쌍해, 죽어가는 사람처럼 정신을 잃고

시체가 쓰러지듯 지옥의 바닥에 무너져버렸다."

서 키스하는 순간이라니……. 상상만 해도 프란체스카와 파올로 사이에 흘렀을 전율이 느껴지지 않는가?

나는 이 그림과 2000년에 만났다. 당시는 호주 시드니에 한 달여 간 체류하고 있을 때였다. 당시 시드니 주립 미술관에는 루브르 특별전이 진행 중이었다. 그때 이 그림을 보게 되었던 것이다. 그림을 보기 전부터 이미 비극적인 두 사람의 간절한 사랑 이야기를 알고는 있었지만 그곳에서 그 그림을 보게 되리라는 기대는 하지 못했다. 별다른 기대 없이 미술관에 들어선 순간, 넓은 회랑의 한가운데 벽에 걸려있던 이 강렬한 그림을 보았고 나는 단테처럼 쓰러지듯 바닥에 주저앉았다. 그날은 이 그림의 인상이 너무 애달파서 그 넓은 회랑 바닥에 책상다리를 한 채 주저앉아 이 가련한 두 연인만을 하염없이 올려다보았던 게 떠오른다.

프란체스카와 파올로의 사랑 이야기는 대표적인 '낭만적인 사랑' 이야기이다. 찰나의 열정에 빠져 강렬한 감정으로 사랑의 대상을 갈구하며, 심한 성적 흥분과 혼란스런 감정을 함께 경험하는 시기, 쿵쾅거리는 심장, 숨이 막히는 듯한 느낌, 마치 롤러코스터를 탄 듯 환희와 비통의 감정이 오르내리는 시기, 강력한 성적 끌림과 분출되는 자신감, 상대를 숭배하고, 상대의 행복을 위해서는 모든 것을 다 바칠 수 있을 것 같은 정열적인 사랑의 소용돌이 속에 두 사람의 사랑이 있다. 고대 그리스인들이 '사랑의 광기'라고 불렀던 '열정적인 사랑' 말이다.

낭만적이고 열정적인 사랑은 중독 호르몬인 도파민을 증가시키고, 도파민은 성적 갈망의 호르몬인 테스토스테론 분비를 촉진시킨다. 또 테스토스테론이 불러온 성적 활동은 다시 도파민의 분비를 증가시킨다. 섹스를 하게 되면 정액 속에 포함된 도파민 때문에 다시 불 같은 사랑에 빠져든다. 이 시기엔 오직 서로만 보인다. 두 사람의 세계엔 누구도 없다. 그래서 죽음도 두렵지 않다. 이 시기를 잘 지나면 진통 호르몬인 엔돌핀과 평화로운 시기를 가져오는 애착 호르몬인 옥시토신이 분비되는 '안정적인 시기'가 찾아오지만, 이 두 사람에게는 더 이상의 시간이 허용되지 않았다.

이상하게도 사랑에 있어서 역경과 좌절은 열정을 부추긴다. 아마 두 사람은 조반니에게 발각될 것을 알았더라도 사랑을 멈추지 못했을 것이다. 사랑을 나누다 조반니의 칼끝에 찔려 죽은 순간부터 지금까지, 지옥의 하늘을 떠다닐지라도, 서로를 꼭 끌어안은 채 함께이기에 그들은 행복할까? 아니면 그것은 또 다른 지옥?!

힘만 좋으면 뭘 해?

산드로 보티첼리, 〈비너스와 마르스〉

#옆통수가 따끔 #지금 잠이 오니
#아프로디테 포르네 #아직 아쉬운 여자

이 그림은 볼 때마다 웃음을 참기 어렵다. 화면을 대각선으로 길게 채우고 있는 두 남녀가 있다. 잠에 취해 곯아떨어진 잘생긴 남자와 그를 복잡한 시선으로 바라보는 아름다운 여자, 그리고 그 사이에는 아기 사티로스*들이 장난질을 치고 있다. 그림의 색감은 난색 위주여서 온화하고 따뜻하다.

산드로 보티첼리의 그림 〈비너스와 마르스〉이다. → 부록 p.269 보티첼리는 유럽 최초의 초기 르네상스 여성 누드라고 일컬어지는 〈비

* 반은 사람, 반은 염소의 몸을 가진 요정들로, 흔히 큐피드보다 훨씬 더 분방하고 성적인 자유를 상징한다

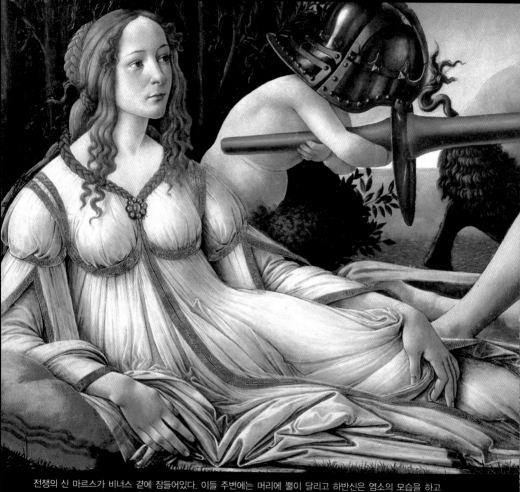

전쟁의 신 마르스가 비너스 곁에 잠들어있다. 이들 주변에는 머리에 뿔이 달리고 하반신은 염소의 모습을 하고 있는 어린 사티로스들이 아레스의 무기를 집어 들고 장난을 치고 있다. 사납고 힘이 센 마르스였지만 비너스 곁에서 긴장을 풀고 곤히 잠들어있는 그의 모습을 통해 보티첼리는 만족할 줄 모르는 사랑의 욕망—욕망의 끝 모를 깊이를 보여주고 있다.

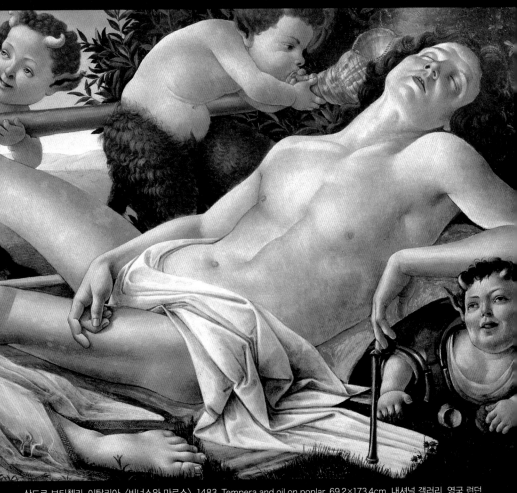

산드로 보티첼리, 이탈리아, 〈비너스와 마르스〉, 1483. Tempera and oil on poplar, 69.2×173.4cm. 내셔널 갤러리, 영국 런던.

오늘날 우리가 흔히 사용하는, 여자를 상징하는 기호 '♀'는 아프로디테의 거울 모양을, 남자를 상징하는 기호 '♂'는 아레스의 창과 방패 모양을 본뜬 것이다.

너스의 탄생〉, 〈봄〉으로 유명한 화가다. 그림 왼쪽 풀밭의 쿠션에 기대어 비스듬히 앉아있는 비너스*는 '아프로디테 포르네(음란한 아프로디테)'라는 별명이 있을 정도로 애욕의 여신이다. 오른쪽 잠에 취한 남자는 전쟁의 신 마르스**다. 전쟁의 신이기 때문에 마르스는 보통 화가들에 의해 우람하고 남성적인 근육을 가진 몸으로 그려지는데, 팔다리를 비현실적으로 길쭉하게 그리길 좋아했던 보티첼리는 마르스마저 고전적이고 평화로운 몸을 가진 남자로 그려놓았다. 투구와 갑옷이 없었다면 비너스의 또 다른 연인인 미소년 아도니스로 착각할 정도다.

얼마나 격렬한 사랑이었던 걸까? 남자는 입마저 벌리고 혼곤하게 잠에 빠져있는데, 여자는 못내 아쉬운 표정으로 자고 있는 남자를 바라보고 있다. 그 못마땅한 분위기를 알아채기라도 한 듯 아기 사티로스들은 뿔고동 나팔을 잠든 남자의 귀에 대고 힘주어 불기도 하고, 그의 기다란 창을 가지고 요란스레 놀고 있지만 남자는 전혀 깨어날 낌새조차 보이지 않는다. 여자가 불러일으키는 긴장을 아기 사티로스들이 장난치는 모습으로 누그러뜨리는 효과를 내고 있는데, 그중에서도 압권인 것은 비너스 옆에 서있는 커다란 투구를 쓴 녀석이다. 이 녀석은 너무 큰 투구 때문에 앞도 안보일 터라 마치 디즈니 만화의 한 장면을 보는 것처럼 유쾌하다.

* 아프로디테의 로마식 이름
** 아레스의 로마식 이름

이 그림을 그린 산드로 보티첼리Sandro Botticelli(1445-1510)의 이름은 원래 '알렉산드로 디 마리아노 디 반니 필리페피'이다. '보티첼리'란 '작은 술통'이라는 뜻이며 그의 별명인 셈이다. 보티첼리는 이탈리아 피렌체에서 구두공의 아들로 태어났다. 예민하고 섬세한 감성을 가지고 태어났던 보티첼리는 화가의 길로 들어선다. 운좋게 당시 피렌체의 명문가였던 메디치 가의 후원을 받아 많은 작품을 그려내며 왕성하게 활동할 수 있었던 그의 그림 속 인물들은 온화하기도 하고 때로는 모호하며, 우수에 젖은 표정을 짓고 있다. 그의 그림의 배경에는 훈풍에 날리는 장미꽃들, 화려한 꽃 그림이 아름다운 망토와 드레스 등이 자주 등장하는데, 이는 르네상스 시대 특유의 장식성을 보여준다.

그림 속 비너스의 모델이 된 사람은 1475년 기사들의 마상대회에서 '미의 여왕'이라 불리기도 했으며 명문가의 딸이었던 시모네타 베스푸치이다. 그녀는 22살에 폐결핵으로 세상을 떠났다. 보티첼리는 그녀를 아름다움의 표상으로 생각했다. 평생 그의 그림 속에서 모델로 삼아 그녀를 살려냈다. 심지어 죽을 때 그녀의 발치에 묻어달라고 유언을 남겼을 정도였다. 〈비너스의 탄생〉에서의 비너스도 그녀였다. 길고 가느다란 손가락과 파리하고 우수어린 표정을 보면 보티첼리의 모델을 서던 그때 당시에도 건강이 그리 좋지는 않았던 듯하다.

어쨌든 이 그림을 보면서 혹자는 전쟁도 이기는 사랑의 힘이라느니, 부드러운 것이 강한 것을 이긴다느니 하지만, 성 전문가로서 보

시모네타 베스푸치

시모네타 베스푸치Simonetta Vespucci(1454~1476)는 피렌체의 여러 예술가들에게서 인정받았던 미인이다. 특히 보티첼리가 이상적으로 생각하던 미인상은 시모네타를 통해 이루어졌다 해도 과언이 아니다. 시모네타를 모델로 한 보티첼리의 그림으로는 〈프리마베라〉, 〈팔라스와 켄타우로스〉, 〈비너스의 탄생〉, 〈비너스와 마르스〉 등이 있다. 보티첼리의 대표작이라 할 수 있는 것들은 대부분 시모네타를 모델로 삼고 있다.

기에 이 그림이 시사하는 바는 그것과 좀 다르다.

남자는 오르가슴을 느꼈고, 사정 후의 극심한 피로감으로 잠에 빠졌다. 그러나 여자는 그다지 만족스럽지 않았던 것이다. 대개 '섹스 후 남자는 테스토스테론의 고갈로 피로해져 잠을 자고 싶은 데 반해, 여자는 남자와의 대화를 바란다'라고 알고 있지만 실제로는 그렇지 않다. 여자 역시 마찬가지다. 극치감을 강렬하게 느끼면 자고 싶어진다. 그래서 섹스를 최고의 수면제라 하지 않는가. 다만 남자와 달리 잠깐의 되새김이, 여운이 좀 더 필요할 뿐이다. 섹스 후 땀에 젖은 이마에 간단하게 입맞춤해주는 것, 흘러내린 머리카락을 쓰다듬어주는 것, 등을 어루만져주는 것, 입에 가볍게 키스해주

는 것으로 여자는 섹스를 황홀함으로 완성할 수 있다. 그래서 섹스 후 아내나 파트너가 벌떡 일어나서 "아이 숙제 봐주러 갈게"라거나 "TV나 보자"라며 왔다갔다 한다면 그녀는 사실 오르가슴을 느끼지 않은 것이다. 물론 그럴 확률이 높다는 말이지만. 80퍼센트가 넘는 여자들이 남자들의 기를 살려주기 위해, 자기가 잘 느끼는 여자라는 걸 보여주려고, 혹은 빨리 끝내려고 거짓 오르가슴을 연기한다. 그러니 애틋한 눈빛으로 잠자는 마르스를 바라보는 비너스를 보라. 마르스는 아마 힘은 좋을지 몰라도 섹스의 기술이나, 여자의 섹스를 모르는 남자일 것이다. 비너스가 누구인가? 애욕의 여신이다. 게다가 그녀가 늘 허리에 매고 있는 '케스토스 히마스'라고 불리는 마법의 허리띠에는 '사랑의 기술'이 가득 그려져 있는데, 그래서 이 띠를 가진 자는 신이든 인간이든 누구든 육체적인 사랑으로 유혹할 수 있다. 이렇게 섹스의 기술에서 마르스를 능가할지 모르는 비너스는 못내 아쉬워 보인다.

여자의 성은 남자의 성과는 다른 점이 있다. 남자들은 여자의 벗은 몸을 보기만 해도, 심지어 다 벗지 않아도 성적 흥분을 하고 발기가 되는 데 반해, 여자가 정말로 흥분하기까지는 남자의 끊임없는 자극이 필요하다. 때로는 속삭임으로, 부드러운 터치로, 달콤한 애무로, 그야말로 남자가 만들어내는 공감각적이고도 동시적인 자극들로 인해 여자는 성적 흥분에 더욱 멋지게 도달할 수 있다. 이 말의

의미는 여자의 성욕이 수동적이라는 것은 아니다. 하지만 남자보다는 훨씬 파트너의 직접적인 자극이 필요하다는 뜻이다. 이런 자극을 통해 여자의 질은 윤활액으로 부드러워지고, 남자를 받아들일 준비가 되는 것이다. 그래서 여자에게는 애무가 더욱 중요하다. 심지어 삽입 없이 애무만으로도 오르가슴에 이르는 여자들이 80퍼센트가 넘는다. 반대로 삽입만 있는 섹스에서 여자는 흥분하거나 만족하지 못하는 경우가 다반사이다.

신혼부부의 혼수품 서랍장을 장식하기 위해 그려졌다는 이 그림을 통해 보티첼리는 신랑에게 어떤 메시지를 전하고 싶었던 것 아닐까? 신부가 만족하기 전에는 잠들지 말라고. 어쨌든 사랑을 나누기 시작하면서부터 여자가 흥분에 이르기도 전에 삽입을 서두르고, 삽입 후 혼자서만 극치감을 느끼고 잠들어버리는, 그래서 아내들을 비너스의 눈빛이 되게 하는 많은 남자들은 이 그림을 보면서 반성하시라! 🌹

미모는 나의 힘

장 레옹 제롬, 〈법정의 프리네〉

#미모는 경쟁력 #미인 조심
#콘트라포스토 자세 #예쁘면 착하다

실오라기 하나 걸치지 않은 완전한 알몸으로 아름다운 여자가 많은 남자들 앞에 서있다.

한 남자는 그녀에게서 지금 막 벗겨낸 듯한 푸른색 옷을 들고 서있고 자리에 앉은 남자들은 순식간에 드러난 그녀의 벗은 몸을 보느라 정신이 혼미한 상태다. 어떤 남자는 뒷줄이라 보이지 않았는지 벌떡 일어나 "오 마이 갓Oh, My God!"을 외치는 것 같고, 옷을 든 남자가 그녀의 몸을 다시 가려버리기 전에 다들 그녀의 벗은 몸을 샅샅이 보느라 고개를 높이 빼고, 시선은 그녀에게서 거두지 못하고 있다. 심지어 중앙의 어르신은 골똘히 그녀의 몸을 살피는 중이다.

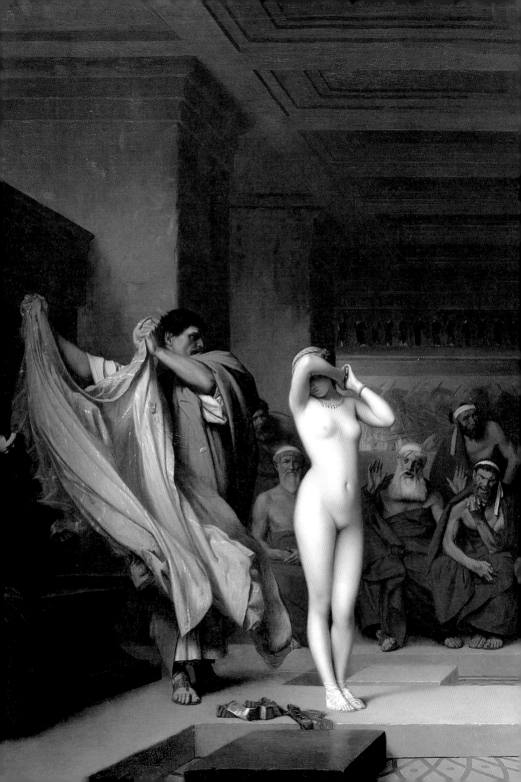

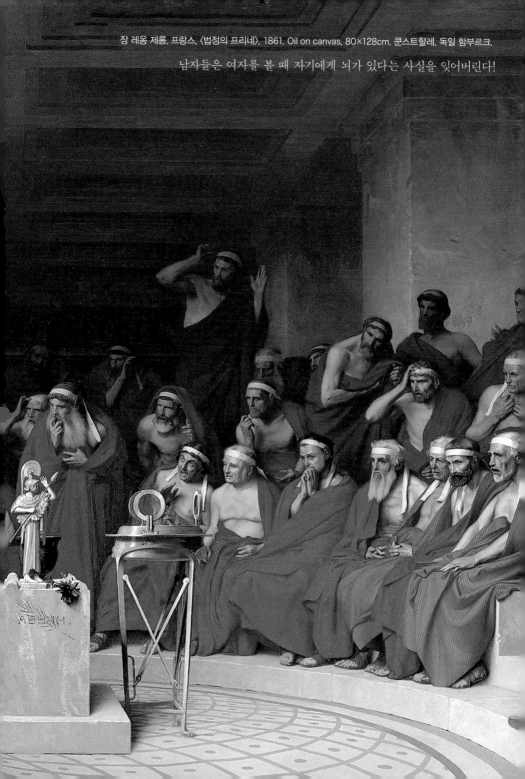

장 레옹 제롬, 프랑스, 〈법정의 프리네〉, 1861. Oil on canvas, 80×128cm. 쿤스트할레, 독일 함부르크.

남자들은 여자를 볼 때 자기에게 뇌가 있다는 사실을 잊어버린다!

많은 남자들의 끈적하고도 경탄 어린 시선을 피하고 싶은지 여자는 팔을 들어 자신의 눈을 가리고 있다. 하지만 자신의 눈만 가렸을 뿐 가슴이나 비밀스러운 계곡 등을 가리지 않은 것을 보면 이미 그녀는 자신의 몸을 남자들에게 보여주기로 작정한 것 같다. 그녀의 몸은 완벽하게 아름답다. 어두운 배경과 남자들 사이에서 백옥처럼 빛나는 그녀의 알몸은 그야말로 미의 여신 아프로디테의 현신처럼 아름답고 고혹적이다. 게다가 여자는 남자들에게 자신의 몸을 더 아름답게 보여주려는 게 분명하다. 여자는 그 유명한 콘트라포스토Contra-posto 자세를 취하고 있다. 서양 미술에서 유명한 이 자세는 서서 한쪽 다리에 체중을 실을 때 나타나는 자세이며 아프로디테를 비롯해 아름다운 여체를 보여주는 서양의 조각이나 그림은 여지없이 이 자세를 하고 있다. 여자의 몸을 가장 아름답게 감상할 수 있도록 머리와 가슴은 서로 반대 방향을 향하고, 허리를 비틀고 골반은 앞으로 향하게 하여, 몸의 곡선을 강조하고 엉덩이를 더욱 풍만하게 보이게 하는, 서있는 당사자로선 많이 불편한 자세다.

남자들로만 가득찬 곳에서, 한 남자에 의해 옷이 벗겨진 상태로, 여자는 왜 이러고 있는 것일까?

이 그림은 '여자의 노출증과 남자의 관음증을 결합하였다'라느니 '아름다움은 진실을 왜곡한다'라느니 하며, 유명세를 치르고 있는 장 레옹 제롬Jean-Léon Gérôme(1824~1904)의 〈법정의 프리네〉이다. 인

간의 본성 속에 또아리를 튼 관음의 본능은 좀 더 가학적인 상황일 때 더욱 흥분한다.

프리네는 그리스의 창녀였다. 그런데 아무에게나 몸을 파는 유곽의 여자가 아니라 '헤타이라Hetaira'라는 고급 창녀로 당대의 명망가들과 철학, 정치, 예술에 대한 이야기를 나눌 수 있는 여자였다. 옛날 그리스에서는 남자는 완전한 인간이며 여자는 '남자가 되지 못한 존재'로 봤다. 그래서 아무리 귀족이더라도 여자는 전혀 교육을 받지 못했고, 그저 혈통 좋은 건강한 아이를 낳아 기르는 존재였을 뿐인데, 이 헤타이라라는 존재는 남자들과 지적인 토론도 하고 예술도 향유하고 함께 여행도 갔다. 그녀들은 지적으로도 꽤 수준이 높았을 뿐 아니라 '사랑' 같은 정서적인 교류를 담당했던 여자들이었다. 헤타이라는 누구에게도 속하지 않은 자유로운 몸이었고, 자신의 재산도 많이 축적하고 있었다고 하는데, 그중에서도 프리네는 아주 인기가 많은 여자였다. 아마도 우리의 '황진이'쯤 된다고 보면 될 것이다.

프리네는 당대의 유명한 조각가들과 화가들에 의해 미의 여신인 아프로디테를 표현할 때 모델로 서주길 요청받던 미녀다. 프리네가 포세이돈을 기리는 제례에서 많은 사람들 앞에서 벗은 몸으로 머리를 풀고 바다로 들어가던 모습을 화가 아펠레스가 그린 뒤 '바다에서 솟아오르는 아프로디테'라는 제목을 붙였다. 그런데 누군가가 그것을 '창녀를 여신과 동급으로 취급한 경우'라고, 그러니까 '신성 모

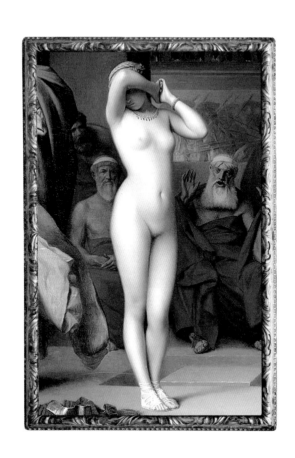

독죄'로 고발함으로써 프리네는 법정에 서게 된 것이다.

그녀의 애인이었던 웅변가 히페리데스는 그녀의 무죄를 항변하였으나 법정의 분위기는 프리네가 사형당하는 쪽으로 흘러갔다. 그러자 그는 그녀의 옷을 찢어 그녀의 아름다운 가슴을 법정의 사람들에게 공개한다. 프리네가 스스로 옷을 찢었다는 설도 있다. 아무

튼 프리네의 사형을 주장하던 법정의 모든 남자들은 백옥 같은 피부의 아름다운 가슴과 완벽하게 대칭을 이룬 몸매가 드러나자 "저 정도의 아름다움은 신의 의지로 받아들여야 할 정도로 완벽하다!"라며, "그녀에게 사람이 만든 법을 적용할 수 없다!"라며 '무죄'를 선언한다. 그리스인들이 아름다움에는 선이 깃들어있다고 믿었기 때문이기도 하지만 아마도 그렇게 아름다운 몸의 여자를 사형시키기엔 너무나 아까운 일이라 뜻을 모았을 터!

프리네에게 거절당한 고관대작인 에우티아드가 앙심을 품고 그녀에게 '신성 모독죄'를 씌워 복수하려 했다는 설도 있다. 결국 히페리데스의 기지로 프리네는 사형을 모면하고 풀려난다. 히페리데스는 벗겨낸 프리네의 옷으로 자기 뒤의 에우티아드의 시선을 가려버려, 고개를 빼들고 프리네의 몸이라도 좀 보려고 했던 에우티아드는 얼굴에 안타까움만 가득이다.

또 다른 설에는 당시의 정치가 솔론이 성매매에 대한 등록제를 실시하여 요금을 통제하고 세금을 거두려 했는데, 헤타이라들이 이를 거역하며 말을 듣지 않자 솔론이 가장 유명한 헤타이라인 프리네를 법정에 세웠다는 말도 있다.

이 그림을 그린 장 레옹 제롬은 프랑스의 신고전주의 화가이자 조각가이며 동양학자다. 신화와 성서, 역사적인 주제로 그림을 그리길 좋아했으며 특히 동양의 정취와 관능성이 묻어나는 작품을 선보

여 많은 사랑을 받았다.

그의 화풍은 창백한 색채, 꼼꼼한 마무리, 부드러운 붓터치로 유명하며, 그는 프랑스 최고 명예훈장인 레지옹도뇌르 훈장을 받았고, 프로이센 왕이자 독일 황제가 되는 빌헬름 1세로부터 붉은 독수리 훈장을 받는 등 화가로서 부와 영예가 가득한 삶을 살았다.

프리네를 그린 그림들은 많지만 특히 장 레옹 제롬의 그림이 유명한 이유는 다른 그림들처럼 프리네의 가슴만 보여준 것이 아니라 그녀의 알몸을 완전히 드러냈기 때문이다. 이에 더해 프리네가 팔을 들어 눈을 가리고 있는 것으로 표현했기 때문이기도 하다. 만약 알몸의 프리네가 똑바로 서있었다거나 혹은 요염한 눈빛으로 배심원들을 응시했다면, 이 그림은 그리 사랑받지 못했을 것이다. 그녀가 부끄러워하며 자신의 눈을 가렸기에 남자들, 배심원들, 그리고 우리들은 마음놓고 프리네의 몸을 감상할 수 있다.

남자들은 특히 아름다운 용모의 여자 앞에서 약하다. 외모, 특히 여자의 외모는 경쟁력이 있다. 최근의 연구들에 의하면, 매력적인 용모의 여자는 그렇지 않은 이보다 연봉이 5~10퍼센트가 높다고 하고, 아름다운 여자 앞에서 남자들의 테스토스테론 분비가 높아진다고 한다. 테스토스테론은 남성성을 부추기고, 성욕을 일으키는 남성호르몬의 대표주자다. 남자들이 여자들 앞에서 말이 많아지고 공격적이 되며 적극적으로 행동하는 것은 테스토스테론 때문이다.

어떤 재미난 연구에서는 여자를 앞에 두고 얼음처럼 차가운 물에 손을 담그는 실험이 이루어졌는데, 앞에 앉은 여성이 예쁠수록 남자들은 더 오래 차가운 물에서 손을 빼지 않았다는 것이다.

고대 그리스의 여류학자 사포는 "예쁘면 다 착하다"라고 말했다. 실제 현실에서도 아름다운 여자는 어렸을 때부터 사탕을 남들보다 더 얻거나, 받아쓰기 점수를 더 받는다. 길을 잃었을 때에도 예쁜 여자는 더 많은 남자들의 적극적인 도움을 받는다. 또한 자기보다 높은 계급의 부유한 남자와 결혼할 확률이 높고, 섹스를 할 기회도 더 많다. 심지어 예쁜 여자들은 자기가 지은 죄보다 훨씬 가벼운 벌을 받고, 사람들은 그 예쁜 외모 덕에 "용서해야 한다"라는 여론몰이를 하기도 한다.

2007년 이탈리아에서는 영국 여대생 메레디스 커쳐의 살인 용의자로 아만다 녹스(27세)가 체포되었다. 아만다 녹스는 청순한 미모의 소유자였다. 그녀는 무죄판결을 받고 풀려났고, 후에는 TV 스타까지 되었다. 무죄판결을 받았던 결정적인 이유가 미모는 아니었지만, 미모 때문에 세간에서 그녀를 향한 강한 동정론이 일었던 것은 사실이다. 우리나라에서도 비슷한 일이 있었다. KAL기 폭파범이라고 끌려나온 김모 씨가 너무나 미인이어서 죄의 경중을 따지기보다 그녀의 미모 탓에 동정론이 일었던 것이다. 아마 그녀가 그토록 예쁘지 않았다면 그녀의 운명은 달라졌으리라. 그것을 '후광 효과'라 부른다.

그에 반해 여자들은 예쁜 용모의 여자들에게 친밀감을 느끼지 않

후광 효과

후광 효과(Halo effect)는 어떤 사람이 가지고 있는 두드러진 특성으로 인해 그 사람이 가진 다른 특성들을 좋거나 나쁘게 평가하는 것을 말한다.

특히 외모의 매력도가 높을수록 그 사람에 대한 좀 더 긍정적인 평가가 나온다고 알려져있다.

는다. 상대가 아름답든 아니든 여자가 상대를 동료로 받아들이려면 폐경기가 지나야 한다. 그리고 보면, 프리네는 여자들이 섞이지 않은 남자들만의 법정에서 뛰어난 몸매를 드러냈기에 사형을 피할 수 있었다!

이렇게 아름다움은 남자에게 더욱 강력한 힘을 행사한다.

"아름다움은 사랑의 첫 번째 이유이자 마지막 이유다"라고 했던 플라톤이나, "당신의 아름다움 때문에 당신을 사랑한다"라고 솔직하게 고백했던 영국 시인 존 키츠, 이들은 다 남자가 아닌가.

그러니 어쩌랴! 예나 지금이나 "남자들은 여자를 볼 때 자기에게 뇌가 있다는 사실을 잊어버린다"라니 애인이 있는 여자들은 자나 깨나 미인 조심!

동성애는 죄일까?

귀스타브 쿠르베, 〈잠〉

#성적 소수자 #커밍아웃
#신의 영역 #성적 지향성

〈잠〉은 프랑스의 사실주의 작가 귀스타브 쿠르베Gustave Cour-
bet(1819~1877)의 작품이다. 아름다운 두 여자가 나체로 얽혀 혼곤
하게 잠에 빠진 그림이다. 금발의 한 여자는 다른 여자의 탐스러운
가슴에 얼굴을 댄 채 잠들어있고, 그녀의 길고 아름다운 손가락은
자신의 몸에 걸쳐진 상대의 다리에 놓여있다. 시트가 흐트러진 것으
로 미루어보아 아마도 두 사람은 분탕한 섹스를 즐긴 후 잠에 곯아
떨어진 듯하다. 이 작품은 동성애를 표현한 그림이라는 해석이 많
다. 여인의 허리 위로 다리를 척 걸쳐놓은 포즈를 보라. 섹스 후 남
자들이 여자에게 취하는 포즈 같지 않은가?

그러나 현실 속에선 평온하게 '잠'에 빠진 두 여인처럼 이렇게 행복한 동성애자를 보기가 쉽지 않다. 최근에는 이슬람의 극단적 테러조직인 IS(이슬람 국가)의 군인들이 젊은 남자 동성애자의 눈을 가리고 손을 묶은 뒤 건물 꼭대기에서 떨어뜨려 처형하는 모습을 유튜브에 올려 우리를 경악케했다. 지금도 이란, 나이지리아, 수단 등 이슬람교가 국교인 국가에서 동성애자는 발각되면 목숨을 내놓아야 한다.

누구에게 사랑과 성에 대한 욕구를 느끼는가를 성적 지향성(Sexual orientation)이라고 한다. 이런 성적 지향성에는 무성애, 동성애, 이성애, 양성애 등의 유형이 있다. 이 중 동성애는 역사적으로 어느 시대, 어느 사회에나 존재했다. 고대 그리스에선 나이 든 남자와 어린 남자의 성교가 통과의례처럼 받아들여졌다. 그리스 사회에서는 여자란 남자가 되지 못한 미성숙한 존재로 여겨져서 남자들처럼 인정받지는 못했지만, 여자들끼리의 동성애도 당연히 있었다. 당대 여류시인이었던 사포는 어여쁜 소녀들을 사랑했는데, 이 때문에 그녀의 고향이었던 레스보스 섬이 '레즈비언'이란 말의 유래가 되기도 했다. 사랑의 암흑기라 할 중세에는 유럽에서 동성애가 크게 유행했으며, 동성애자에 대한 탄압도 혹독했다.

우리나라에서도 신라시대 화랑과 왕과의 관계에서 동성애를 엿볼 수 있다. 고려 때는 동성애가 큰 사회 문제가 되기도 했고, 조선의 세종대왕 때에도 며느리인 세자빈과 그를 모시던 나인, 혹은 시

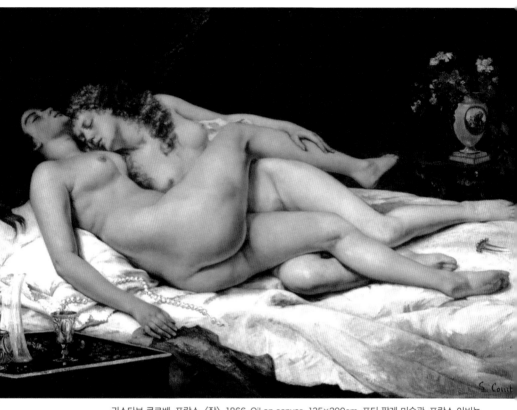

귀스타브 쿠르베, 프랑스, 〈잠〉, 1866. Oil on canvas, 135×200cm. 프티 팔레 미술관, 프랑스 아비뇽.

동성애가 죄인지 아닌지는 우리 인간들이 판단할 영역이 아니다.
그것은 신의 소관일 뿐!
오로지 우리의 바람은 우리와 함께 사는 그 누구와도
화목하게 공존하는 것일 뿐!

중의 과부와 하녀의 동성애로 여론이 뜨거웠던 적이 있다.

동성애자들은 그들이 이성애자와 다르다는 이유로, 특히 그들이 소수인 탓에 억울한 대우를 받아왔다. 한때는 어릴 적 양육방법의 문제나 정신적 쇼크 때문에 생긴 정신병으로 인식됐지만, 최근에는 뇌 과학의 발달로 fMRI(기능적 자기공명영상) 촬영 등을 통해 동성애가 선천적이라는 견해가 우세하다.

1991년 영국의 신경과학자 사이먼 리베이는 게이와 이성애 남자의 뇌구조에 차이가 있음을 밝혀냈다. 뇌 시상하부의 간핵 4개 중세 번째 것의 크기에 큰 차이가 있는데, 이성애자 남자의 것이 게이의 것보다 두 배 이상 크다는 것이다. 게이와 여자 사이엔 차이가 없었다.

과학의 영역에서도 동성애는 흑인종, 황인종, 백인종 같이 자신이 선택한 것이 아니라 유전적인 차이, 곧 운명이라고 인식되고 있다. 결국 타고난 운명을 책임질 수는 없으니 이들에 대한 시선도 달라져야 한다고 주장하는 것이다.

《킨제이 보고서》로 유명한 앨프리드 찰스 킨제이 박사의 연구에 따르면 인류의 2~4퍼센트 정도가 동성애자일 것으로 추정된다. 하지만 숫자가 적다는 것이 차별의 이유가 되어선 안 된다. 만약 이성애자가 그들보다 적었다면 오히려 남자가 여자를 사랑하고, 여자가 남자와 섹스하는 것이 변태 행위라 불리고 차별의 대상이 되었을지 모를 일이다. 우리와 다르다고 해서 그들에게 결혼을 하지 말라거

나, 아이를 입양하지 말라고 한다면 그것이야말로 어이없는 일이다. 최근 동성애자에 대한 차별은 서서히 줄고 있는 듯 보이지만 아직도 많은 편견이 동성애자들을 울리고 있다.

일반적으로 남성 동성애자는 여자처럼, 여성 동성애자는 남자처럼 행동하는 것으로 생각하는데, 이것 또한 편견이다. 많은 이들이 보기만 해도 동성애자인지 알 수 있다고 자신하지만, 사실 그들이 커밍아웃하지 않으면 그들의 성적 지향성을 알아차리긴 어렵다. 그래서 동성애자이면서 커밍아웃하지 않은 채 의사로, 교수로, 혹은 회사의 최고경영자로, 디자이너로 잘 살아가는 사람이 적지 않다. 이성애자가 커밍아웃하지 않듯이 동성애자라고 꼭 커밍아웃할 필요는 없다. 그저 스스로의 삶을 최선을 다해 살아가면 그뿐이 아닌가?

동성애자들의 섹스가 이성애자들의 것보다 문란하다는 인식은 어떻게 봐야 할까? 실제로 남자 동성애자들은 파트너를 자주 바꾸는 것으로 알려져있지만, 이는 두 파트너들을 한 울타리에 묶어주는 결혼이라는 제도가 그들에게 허용되지 않기 때문인지도 모른다. 실제로 이성애자 동거 커플들도 부부보다 쉽게 헤어지지 않는가? 사랑의 간절함은 이성이냐 동성이냐의 문제가 아니라 오히려 그 개인의 성향이 어떠한가에 좌우된다고 보는 것이 맞다.

동성애에 대한 또 다른 편견은 그들이 마치 전염병처럼 동성애를 전염시킨다는 것이다. 그러나 이성애적 사고를 가진 청소년이나 어른이 동성애로 바뀌는 일은 없으며 동성애자가 치료돼 이성애자로

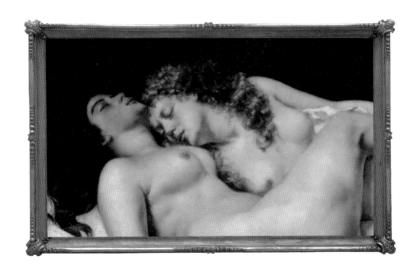

돌아오기는 더더욱 어렵다. 치료나 상담을 통해 동성애자가 이성애 자로 성적 취향이 변했다는 연구 자료를 어디서도 읽은 적이 없다.

예전에 왼손잡이에 대한 편견이 심할 때, 어른들은 매를 들어서라 도 왼손잡이를 오른손잡이로 교정시켰다. 그러나 오늘날 왼손잡이 에 대한 생각은 많이 달라졌다. 심지어 왼손잡이가 여러 면에서 오 른손잡이보다 나은 점도 있다고 생각한다. 그래서 요즘은 왼손잡이 를 군이 오른손잡이로 바꾸려 하지 않는다. 나는 동성애자에 대한 생각도 이처럼 자연스럽게 바뀌었으면 한다. 동성애자들을 다른 이 들보다 더 선호하라는 뜻이 아니라 단지 다르다는 이유만으로 누군 가를 차별하고 힘들게 해서는 안 된다고 생각하기 때문이다.

미국은 청교도 교리에 근간을 두어서 그런지 매우 보수적인 나라다. 정치가의 경우 동성애에 대한 태도가 선거의 당락을 결정하기도 한다. 그런데 작년에 미국은 동성애 결혼을 합법화했다.

몇 년 전 캘리포니아 주에서 동성애 결혼이 통과되었을 때 어느 기자가 한 신부에게 물었다. 앞으로 어떻게 하시겠냐고, 동성애자의 결혼에도 주례를 서실 거냐고……. 신부는 고민 끝에 대답했다.

"글쎄올시다. 그런데 내가 지금껏 사람뿐 아니라 강아지에게도 축복기도를 하고, 새 승용차에도 축복을 하고, 하물며 포도주스에도 복을 빌어주었는데, 동성애자라고 해서 축복하지 않는다면 하느님이 좋아하실지……."

동성애가 죄인지 아닌지는 우리 인간들이 판단할 영역이 아니다. 그것은 신의 소관일 뿐, 우리가 그저 우리와 한 시대를 사는 그 누구와도 화목하게 공존할 수 있으면 좋겠다.

인류의 역사에 많은 공헌을 한 미켈란젤로, 레오나르도 다 빈치, 프란시스 베이컨, 오스카 와일드, 랭보, 마르셀 프루스트, 차이코프스키…….

그들의 공통점은? 바로 동성애자!

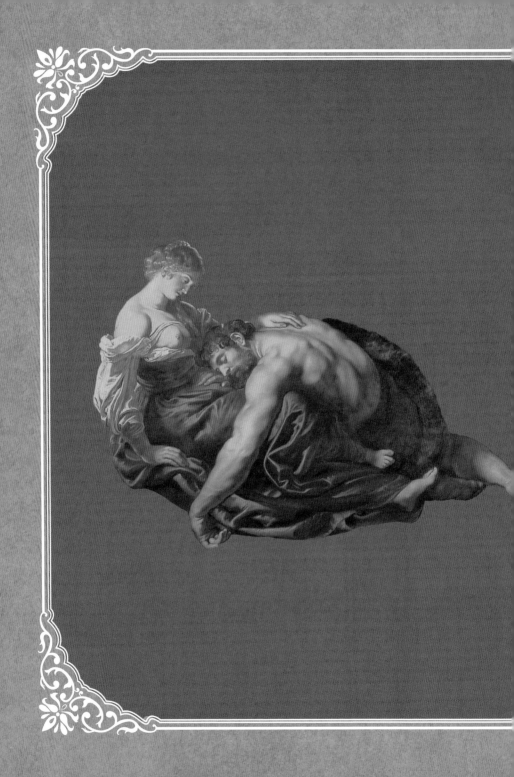

part two

그림자

당신을 이제 더는 사랑하지 않아

루치안 프로이트, 〈호텔방〉

#헤어지다 #섹스가 재미없어질 때
#어떻게 사랑이 변하니

어느 순간, 잃어버린 것을 깨닫고

다시 넣으려 해도

이미 안의 것이 아닌, 때가 묻은 그것은

들어가지지 않는다

서정윤, 〈껍데기와 부스러기〉

방 안의 분위기가 심상치 않다. 침대에 누운 창백한 금발의 여자, 길고 빼빼 마른 손가락을 뺨에 대고 있다. 어쩌면 눈물을 닦아내는 건지도 모른다. 여자의 눈은 허공을 향해있다. 뭔가를 골똘히 생각

하는 듯하다. 남자와의 좋았던 시절을 추억하는 것일까? 어쩌다 자신을 여기까지 몰고 왔을까 회한에 차있는 듯 보이기도 한다. 여자는 눈물조차 흘리지 않는다. 방 안의 분위기는 메말라있다. 슬픔은 모름지기 촉촉할 때보다 건조할 때 더욱 아픈 법.

마찬가지로 여자를 바라보는 남자의 눈길이 차갑게 가라앉아있다. 빛을 잃은 파란색 눈동자는 더욱 냉랭하고, 두려움, 짜증, 자괴감, 싫증 등 기운 잃은 감정들만이 얼굴에 어렸다 사라진다.

이미 사랑은 사라졌다. 사막을 한참 걷다보면 입 안에 남는 깔깔한 모래처럼, 이들은 메마르고 불편한 관계를 이제 청산할 때가 된 것일까? 얼핏 보면 사랑이라는 감정도, 서로에 대한 관심도 사라져 이들은 오래된 부부처럼 건조해 보인다. 그러나 아이러니하게도 이 그림의 제목은 〈호텔방〉이다.

그렇다면 이 커플은 무엇일까? 이름도 나이도 주소도 묻지 말라는 하룻밤 사랑의 주인공들도 아니다. 그러기엔 여자의 얼굴에 담긴 감정이 너무 깊어 보인다. 이들은 사랑, 그리고 섹스를 나눠왔던 커플인 것이 분명하다. 지금까지 맺어왔던 관계를 끝내려 하는, 이미 관계가 깨져 정리할 일만 남은 커플. 사랑이 사라진 게 아니라고, 다시 한번 되돌려보겠다고 안간힘을 쓰고 있는 커플. 아직 열정이 남아있다 여기며 섹스도 해보는 커플. 그러나 이미 사랑은 없다. 그렇기에 섹스는 이제 이들에게 아무런 의미도 아니게 되었다.

이 그림은 영국인들이 특별히 사랑하고 존경하는 현대 미술가, 루

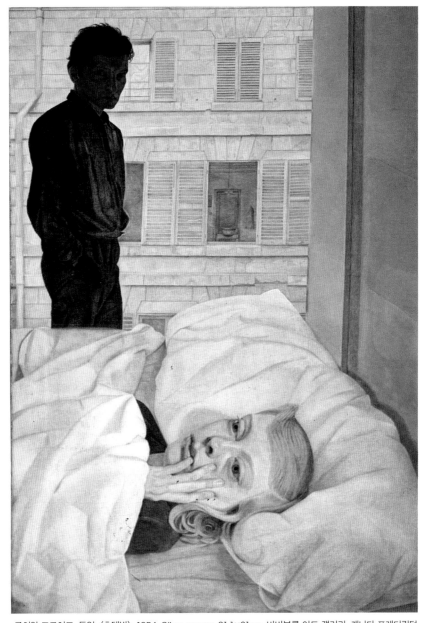

루치안 프로이트, 독일, 〈호텔방〉, 1954. Oil on canvas, 91.1×61cm. 비버부룩 아트 갤러리, 캐나다 프레더릭턴.

어떻게 사랑이 변하니? 하고 묻지만, 사랑은 변한다.
이유가 있든 없든, 결국 사랑은 시들고야 만다!

치안 프로이트Lucian Freud(1922~2011)의 작품이다. '실존주의의 앵그르'라는 별명을 가진 프로이트는 제2차 세계대전 후 영국을 대표하는 사실주의 화가다. 동시에 정신분석학자인 성 심리학의 아버지, 지크문트 프로이트 박사의 손자이기도 하다. 모델을 찍은 사진을 보며 그림을 그렸던 다른 화가들과 달리, 프로이트는 실제 모델을 앞에 두고 그림을 그렸다. 포즈를 취하다 지쳐 잠들거나 힘이 들어 얼굴을 찡그리는 등, 모델의 감정 상태가 얼굴과 몸에 나타나는 것에 더 집중했던 전통적 누드 화가였다.

그의 그림 속에서 모델의 몸이나 얼굴은 아름답다기보다는 불편하고 우울하고 불안해 보인다. 프로이트가 그린 인물들의 눈빛은 우울하거나 고독하며, 대부분 쇠약해 보이는 몸을 하고 있다.

"그리고자 하는 대상을 오래 쳐다볼수록 대상은 점점 추상에 가까워지며, 역설적이게도 점점 더 사실에 가까워진다"라고 말한 프로이트는 인물 그리는 것을 특히 좋아했다. 그리는 대상을 아름다움으로 포장하기보다는 고통스러워하는 인간의 심리와 영혼을 탐구했고, 그것을 사실적으로 묘사하는 데 더욱 관심을 가졌다.

"어떻게 사랑이 변하니?" 누군가는 물었지만, 사랑은 변한다. 그 사람이 있기에 태양이 빛났고, 내 주변의 모든 사물들이 분명하고도 명랑한 빛을 띠었다. 그것들은 온몸으로 행복을 증명하는 것 같았다. 그러나 이유가 있든 없든, 결국 사랑은 시든다.

헤어지길 '잘' 하는 어떤 남자는, 사랑이 사라지는 걸 어떻게 아느냐는 내 물음에 이렇게 답했다. 그건 상대와 나누는 섹스가 재미없어질 때, 상대의 몸, 상대의 존재 자체에 더는 열정이 솟아나지 않을 때라고.

그렇다. 상대를 사랑하지 않게 되면, 그와 정서적인 관계가 단절되면, 그 사람과 나누는 모든 것이 즐겁지 않고 싫증이 난다.

상대의 말에 자꾸 짜증이 나고, 상대의 몸짓에 집중하지 못하게 되고, 상대와의 섹스가 싫어지고, 상대의 존재에 무감각해진다면 답은 명확하다. 당신은 이제 그 사람을 사랑하지 않는다.

"섹스는, 광부가 광산 속에 들어갈 때 공기가 탁하지는 않은지 알기 위해 데리고 들어가는 카나리아와 같다"라는 말이 있다. 몸을 접촉하는 것은 관계를 되돌리는 길의 첫걸음이다. 마음보다 먼저 닫히는 게 몸이다.

상대가 나를 만질 때 전혀 행복하지 않다면, 혹은 내가 상대를 만지고 싶지 않다면, 그리고 그것이 단지 잠시가 아니라 계속되는 감정이라면, 더는 그가 내게 '특별한' 존재로 다가오지 않는다면, 인정하시라. 사랑은 이미 두 사람을 떠나갔다. 🌹

사람의 마음을 먹이로
삼는 초록 눈의 괴물, 질투

테오도르 샤세리오, 〈오셀로와 데스데모나〉

"살려둔다면 계속 다른 남자도 농락할 테지, 촛불을 끄고 그 다음
엔 목숨의 불도 끄는 거야."

　검은 피부의 무어인 남자는 잠자는 여자 곁에서 몰래 무서운 음
모를 꾸미는 듯 보인다. 자신에게 곧 불어닥칠 잔인한 운명에 대한
예지몽이라도 꾸는지 여자의 잠도 어수선한 듯, 여자의 몸은 반쯤
침대에서 흘러내린 채 불안한 자세다.
　음험한 눈빛의 남자가 끌어안고 있는 것은 모래가 가득 찬 푸대
다. 남자는 곧 그것을 여자의 얼굴에 대고 질식시킬 작정이다. 여자

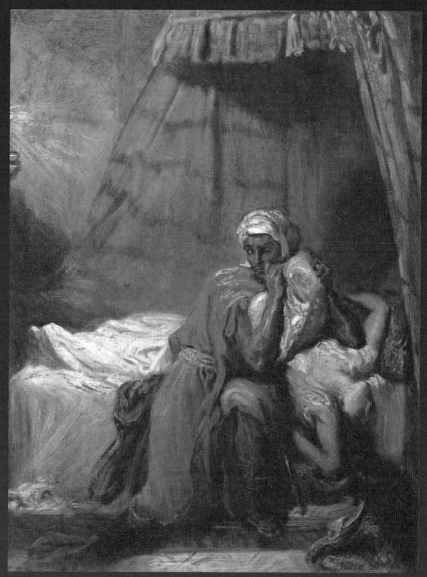

테오도르 샤세리오, 프랑스, 〈오셀로와 데스데모나(제5막 2장)〉, 1849. Oil on panel, 27×22cm. 쿠르 도르 박물관, 프랑스 메스.

질투는 자존감의 문제다. 무능력하고 자신감이 없고
상대에게 지나치게 의존적인 사람들이 더 많이 질투한다.
질투는 염탐과 히스테리를 불러오고 사랑을 뒤흔든다.
질투는 사랑하는 사람을 잃는 것에 대한 두려움이기 때문이다.

가 입고 있는 하얀색 잠옷은 그녀가 순결한 성품의 소유자인 것을 암시한다. 무엇이 이 남자로 하여금 어린아이처럼 잠에 취한 아름다운 그녀를 살해하도록 했을까?

이 그림은 불처럼 맹렬한 질투에 휩싸인 남편 오셀로에 의해 억울한 죽음을 당한 고결한 아내 데스데모나의 이야기다. 그림을 그린 테오도르 샤세리오Théodore Chasseriau(1819~1856)는 서인도 제도의 아이티 섬 출신으로 파리에서 활약한 고전파 화가다. 고전파의 대가 J.A.D. 앵그르에게 사사받았으나, 들라쿠르아의 화풍에 많은 영향을 받았다. 스승 앵그르에게는 선의 아름다움을, 들라쿠르아에게는 따뜻하고 낭만적인 색채를 융합하여 자신의 화폭에 담았다. 샤세리오는 셰익스피어의 이야기를 연작으로 그렸다. 특히 이 그림에서 샤세리오는 푸셀리의 그림 〈악몽〉의 구도를 빌려와 더욱 긴장감과 그로테스크한 느낌을 증폭시킨다.

의처증 남편의 대표주자인 오셀로는 셰익스피어의 4대 비극 중 하나인 〈오셀로〉의 주인공이며, 무어인 장군이다. 원래 이 작품은 1566년 이탈리아 사람인 제랄디 친디오가 쓴 〈100개의 이야기〉 제3권 제7화에 나오는 〈베니스의 무어인〉에서 소재를 얻었다고 한다. 오셀로는 솔직하고 관대하며 타인의 말을 지나치게 신뢰하는, 고결한 심성의 사람으로, 단순하고 낭만적이며 용감한 장군이다.

그는 브라반시오의 딸 데스데모나와 사랑에 빠져 비밀리에 결혼

한다. 그의 부하 이아고는 자신 대신 카시오를 승진시켰다는 이유로 오셀로에게 앙심을 품는다. 악인의 대명사 이아고는 계략의 천재였다. 카시오와 데스데모나가 불륜을 저질렀다며 오셀로에게 거짓으로 고한다. 이에 분노한 오셀로는 아내의 정절을 의심하여 목졸라 죽인다. 이때 이아고의 아내이자 데스데모나의 하녀인 에밀리아가 모든 것이 이아고의 잔인한 계략이었음을 알려주었고 오셀로는 자신의 경솔함에 괴로워하며 끝내 자살하고 만다는 비극적인 이야기다. 역시, 막장 드라마의 시조 셰익스피어의 비극이라 할 만하다.

오셀로는 자신의 아내보다 다른 이의 이야기를 더 믿었다. 그가 워낙 남의 말을 의심 없이 믿는 사람이라지만 이렇게 단순할 수 있을까?

질투는 '사람의 마음을 먹이로 삼는 초록 눈을 가진 괴물'(셰익스피어)이다. 질투에 휩싸인 오셀로에게 진실은 보이지 않았다. 결국 그의 '초록 눈을 가진 질투'는 그의 사랑 데스데모나의 목숨을 삼켰다.

오셀로는 자기의 목숨보다 더 데스데모나를 사랑했다. 오셀로에게 있어서 데스데모나는 삶의 등불이고 보람이었으며, 세상의 무엇과도 바꿀 수 없는 진주였다. 또한 데스데모나 역시 오셀로만큼이나 고결하고 순결한 여자로 오셀로에게 죽임을 당하면서도 '자살'이라고 그를 덮어줄 만큼 그를 사랑했다.

질투는 오셀로의 사랑을 먹이로 하여 단숨에 불어나 거대해졌고

그를 온통 집어삼켰다. 결국 그는 자신의 생명과도 같은 아내를 목
졸라 죽이고 만다. 데스데모나를 죽이려고 마음먹고 침실로 들어섰
을 때 천사 같은 얼굴로 잠든 데스데모나를 보는 순간 그의 질투는
그가 가졌던 사랑만큼 불타올랐으며 자제력을 잃어버렸다.

17세기 영국의 비평가 토머스 라이머는 〈오셀로〉에 대해 이렇게
비평했다고 한다.

"이 이야기의 교훈은 우리에게 확실히 도움이 된다. 첫째, 양가 규
수들은 부모의 허락도 받지 않고 흑인과 사랑의 도주를 하면 어떤
결말을 낳는지 경고해준다. 둘째, 모든 유부녀들에게 손수건을 잃어
버리지 않을 것을 일깨우고 있으며, 마지막으로 남편들은 비극을 빚
어내는 질투를 품기 전에 과학적인 증거를 잡아야 한다고 말이다."

참 재미있는 비평이다. 게다가 사람의 마음을 훔치기 위해 손수

건을 흘리는 행동이 이렇게 오래전부터 있었다니!

어쨌든 사랑에 있어 질투는 소유욕과 의심이 뒤엉킨 지독한 고뇌를 사람에게 선사한다. 이 질투심은 사랑에 흠뻑 빠졌을 때나, 이미 안정된 애착의 관계일지라도, 또 이미 헤어진 뒤에도 찾아올 수 있다.

보통 질투가 더 심한 것은 여자라고 한다. 그러나 실제 사랑하는 관계에서 남자의 질투는 여자의 질투 이상이다. 대개 여자는 파트너가 다른 사람에게 마음을 줄 때 질투를 많이 하지만, 남자는 파트너가 성적으로 불성실할 때 더 질투한다. 질투는 결국 여자에게는 남자가 아내를 버리는 것을, 남자에게는 여자가 외도하는 것을 막는 데 본질적으로 기여한다는 뜻! 실제로 이 질투심 때문에 많은 여자가 자신의 파트너에게 살해당하기도 한다. 여자들이 살해당할 때, 그 범인은 주로 전 남편, 전 애인, 혹은 현재의 남편이나 애인이다.

질투는 사랑하는 이에게 다른 이가 접근할 때 눈에 불을 켜고 사랑을 지키게 하는 '필요한 것'이기도 하지만, 〈오셀로〉에서처럼 사랑을 파멸로 이끌기도 한다. 그래서 질투심에 휩쓸렸을 때는 마음의 균형을 잘 잡아야 한다.

사실 질투에 휘말렸을 때 빠져나오기란 쉽지 않다. 질투심은 염탐과 히스테리를 불러오고, 사랑을 하고 있는 커플을 뒤흔든다. 셰익스피어의 말처럼 '공기처럼 사소한 것도 질투심에 사로잡힌 자에게는 성서만큼이나 강력한 효력을 지니는 법'이기 때문이다. 하지만 상대에게 사랑의 증거를 많이 자주 요구할수록 상대는 피곤해지고

지치게 되며, 감정의 소모가 많아지면서 결국 사랑에 등을 돌리게 된다.

연구에 의하면 무능력하고, 자신감이 없고, 상대에게 지나치게 의존적인 사람들이 더 많이 질투한다. 질투는 곧 자존감의 문제이기도 하다는 것이다. 질투의 본질은 사랑하는 사람을 잃는 것에 대한 두려움이다. 부디 사랑을 시험하는 도구로 질투를 사용하지 말기를. 사랑을 잃거나 죽임을 당하길 원치 않는다면…….

나의 사랑만은 믿어주오, 남자의 사랑 고백

존 에버렛 밀레이, 〈오필리아〉

#잠시만 향기로울 뿐 #청춘의 혈기
#보석 같은 정조 #비련의 여인 #햄릿 #익사

"꽃 속에 파묻혀

저승길 떠나세,

사랑의 눈물은

비 오듯 하고"

가련한 여인이 물속으로 잠겨가고 있다. 그녀가 낮은 음성으로 힘없이 읊조리는 노랫소리가 들리는 듯 하다.

그녀는 강가에 서있는 버드나무 가지에 화관을 걸어주려다 물에 빠졌다. 풍덩이며 물 밖으로 나오려 애쓰는 게 당연한데 그녀는 마

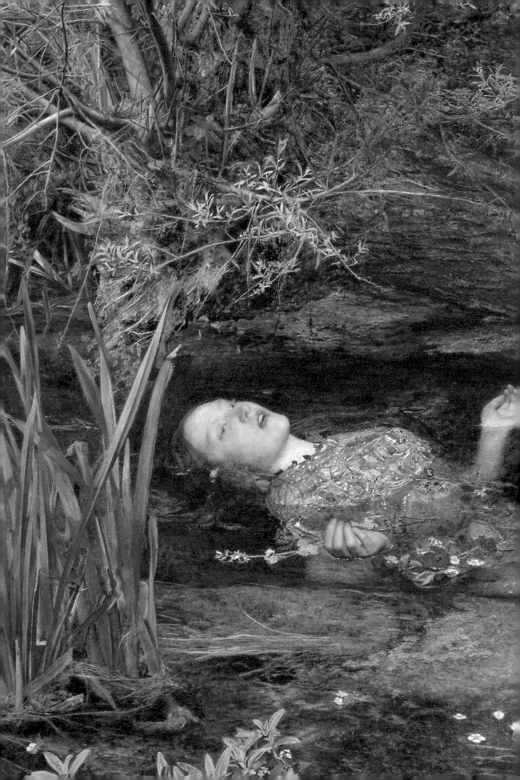

존 에버렛 밀레이, 영국, 〈오필리아〉, 1851~1852, Oil on canvas, 76.2×111.8cm, 테이트 갤러리, 영국 런던.

치 자신이 익사하고 있다는 사실을 알지 못하는 어린 아기처럼 그저 무력하게 차가운 물속으로 잠겨가고 있다.

그녀가 입고 있는 드레스는 금빛 수가 섬세하게 놓여있고 고풍스럽다. 드레스는 물 위에서 한껏 부풀어있다. 곧 물을 흠뻑 빨아들인 드레스 자락이 그녀를 깊은 강물속으로 끌어들일 것이다. 그녀의 주위로 그녀가 조금 전까지 들고 있었던 화관의 붉고 노랗고 파란 작은 꽃들이 흩어져있다. 그것은 마치 검푸른 강 위에서 생명의 빛을 잃어가는 그녀를 애써 장식해주는 것처럼 보인다.

그녀의 곁을 지켜주는 꽃들은 팬지, 붓꽃, 양귀비, 물망초다. '나를 잊지 말아요', '사랑의 배신', '절망', '젊어서의 죽음'을 의미하는 꽃말들이 그녀의 현실을 설명해주고 있다.

그녀의 얼굴은 창백하다. 눈빛은 이미 초점을 잃었다. 볼에는 발그레한 홍조가 아직 남아있는 어린 아가씨다. 금빛 부드러운 머리는 풀어헤쳐져 물 위에 떠있고, 그녀의 두 손은 자신을 떠나간 그 무언가를 붙잡고 싶은 듯 하나 그럴 수가 없었던 듯 무력해 보이기만 한다.

<오필리아>라는 제목의 이 그림을 그린 화가는 존 에버렛 밀레이John Everett Millais(1829~1896)이다. 존 에버렛 밀레이는 부유한 집안에서 태어나 어릴 때부터 미술신동으로 대접받았던 영국의 화가로, 철저한 관찰과 계획 아래 그림을 그렸는데, 여름철에는 풍경을 스케치하고 겨울철에는 자신의 작업실에서 그려진 풍경의 스케치

위에 형상을 채워 넣는 방식으로 작업을 했다.

밀레이는 당시를 주름잡던 미술 비평가 존 러스킨의 비호 속에 라파엘 전파의 활동을 펼쳤는데, 나중에 밀레이가 러스킨의 아내와 사랑에 빠지는 바람에 러스킨과 결별했으며, 밀레이는 1855년 그녀와 결혼했다. 그는 후에 영국 왕립 미술 아카데미의 회장까지 되었으며 화가 중에서 최초로 세습되는 작위인 준남작(baronet)작위를 받았다.

'오필리아'는 영국의 대문호 셰익스피어의 4대 비극 중 가장 유명하고 세계에서 가장 많이 공연되는 희곡 〈햄릿〉에 나오는 비련의 여인이다. 연인이 배신했다는 오해 때문에 결국 죽음을 맞게 되는 그녀의 무력하고 가련한 이야기는 라파엘 전파뿐 아니라 많은 화가들로 하여금 그녀를 주제로 그림을 그리고 싶게 만들었다.

그런데 그 많은 오필리아 중에 밀레이의 것이 오필리아의 슬픈 삶을 가장 극적으로 보여준다 해도 과언이 아니다. 그림 속의 오필리아는 청초하고 아름답고 관능적이며 비극적이다.

라파엘 전파는 인물뿐 아니라 세심하고 사실적인 배경의 묘사에 힘을 쏟았는데 밀레이 역시 이 그림을 그리기 위해 먼저 배경이 될 곳을 찾아다녔고, 영국의 서리 근교의 호그스밀 강가에서 하루 11시간씩 넉 달 동안 배경을 그렸다고 한다.

또 오필리아가 물 위에서 잠겨가는 모습을 잡아내기 위해서 모델에게 드레스를 입은 채 물을 채운 욕조 속에서 포즈를 잡게 했다, 며

칠 동안 계속……. 결국 그 당시 최고의 뮤즈였던 모델을 독감에 걸리게 했다는 일화는 유명하다. 그 모델은 바로 엘리자베스 시달이다. 당시 라파엘 전파의 화가들은 우아한 기품 속에 관능적인 아름다움을 가진 그녀를 모델로 그림을 그리고 싶어했고, 실제로 그렸다. 그녀는 나중에 단테 가브리엘 로제티와 결혼을 했다. 그런데 신기한 것은 오필리아의 모델이었던 시달도 오필리아 같은 삶을 살았다는 것이다. 시달은 로제티의 바람기와 아기를 사산한 충격을 이기지 못하고 몰핀을 과다 복용해 자살한다.

〈햄릿〉은 원래 바이킹의 전설로 덴마크 엘시노의 크론보르 성이 무대다. 덴마크에서는 〈암레드〉라는 이야기가 오랫동안 전설로 내려왔는데, 물론 〈햄릿〉과 같은 줄거리의 이야기다. 셰익스피어가 해피엔딩인 전설을 복잡한 사색형 인간인 햄릿의 비극으로 재탄생시켰다고 한다.

부친을 암살한 숙부가 왕비였던 어머니와 결혼하면서 햄릿은 어머니뿐 아니라 자신의 왕위도 잃어버렸다. 그런데다 독약으로 동생에게 죽임을 당한 아버지 햄릿 왕이 망령으로 나타나 햄릿에게 복수를 부탁한다. 햄릿은 유약하고 생각이 많은 젊은 왕자였다. 아버지의 복수를 위해 미친 척까지 했던 햄릿은 결국 복수에 성공한다. 하지만 숙부와 어머니, 오필리아의 아버지와 오빠, 그리고 오필리아, 햄릿 자신까지 모두 죽게 되는 비극적인 이야기의 주인공이다.

막장 드라마의 시조는 셰익스피어다. 그만큼 그의 희곡에는 근친

상간, 복수, 욕정의 코드가 모두 들어있다.

어쨌든 온실 속의 화초처럼 자라 보수적이고 순종적이며 순수하고 유약했던 오필리아는 햄릿에게서 뜨거운 사랑 고백을 받는다. 편지와 보석 목걸이, 반지 등 햄릿은 그녀에게 선물 공세를 퍼붓는다. 물론 사랑한다는 속삭임도 늘 빠지지 않았다. 그녀는 햄릿이 정말로 자신을 사랑하는지 확신을 갖지는 못했다. 사랑의 경험이 전혀 없는 숙맥같은 양가집 아가씨였으니 말이다. 그렇다 해도 오필리아는 사랑이 가져다주는 설렘 속에 푹 빠져있었다. 하지만 그녀는 재상의 딸이었고 햄릿은 왕자였다. 둘의 사이를 알게 된 그녀의 오빠 레어티스는 오필리아에게 두 사람은 "이루어질 수 없는 사이다"라며 햄릿을 경계하라고 조언한다. 재략가였던 오필리아의 아버지 폴로니어스는 "햄릿과 만나지 말거라"라는 명령을 내렸다. 양가집의 반듯한 딸이었던 오필리아는 아버지의 말대로 햄릿에게 절교를 고한다.

아버지도 어머니도 친구들도 다 잃고, 오직 사랑하는 연인 오필리아에게 위안을 받고자 했던 햄릿은 오필리아의 절교를 들은 후, 더욱 절망했다. 어차피 복수를 위해 미친 척을 하기로 마음 먹었던 터라 오필리아를 멀리하기 시작한다. 사실 헤어질 마음보다 햄릿의 마음을 떠보고 싶어 절교를 선언했던 오필리아는 햄릿보다 더 실연의 상처가 컸던 것 같다. 설상가상 햄릿이 실수로 오필리아의 아버지를 죽이자, 유약했던 오필리아는 실연에다 아버지의 죽음까지 겹친 충격으로 급기야 미쳐버리고, 노래를 부르며 들판을 헤매고 다닌

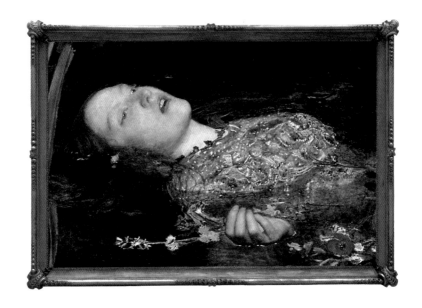

다. 그러던 중 자신이 만든 화관을 강가에 선 버드나무 가지에 걸어

주려다 미끄러졌고 물에 빠져 죽음을 맞는다. 참으로 안쓰러운 아가

씨다.

　이번에 '오필리아'에 대한 칼럼을 쓰기 위해 셰익스피어의 〈햄릿〉

을 다시 읽다가 아주 흥미로운 부분을 발견했다. 햄릿이 자신을 사

랑한다고 오필리아가 말했을 때 오빠인 레어티스가 했던 조언이다.

　"햄릿이 너를 사랑하는 것은 분명하겠지만 왕자라는 지위에서 결

코 자유로울 수 없을 것이다. 지금의 사랑 고백은 한때의 기분, 청춘

의 혈기야. 제비꽃처럼 잠시만 향기로울 뿐 오래가지 못하지…….

햄릿의 노래에 솔깃해서 보석 같은 정조를 내어주는 날이면, 처녀의

몸으로 얼만큼의 치욕을 입을 것인지 생각해봐라. 그러니 조심하렴, 청춘이란 상대가 없어도 저절로 욕정이 일어나는 법이지."

그 시대 귀족 청년으로 여성편력이 심했을 것이 분명한 레어티스의 입을 빌어 셰익스피어는 섹스를 얻고자 사랑을 과장하거나 심지어 '사랑한다'라고 거짓말을 하기도 하는 남자들의 심리를 정확하게 꼬집는다.

남자들은 감정적인 결합이 깊지 않아도—사랑을 확신하지 않아도—여자보다 섹스를 쉽게 갖는다거나, 상대를 만난 지 얼마되지 않아서도 섹스를 원한다는 연구도 있으며 대개 남자들은 여자보다 서둘러 사랑 고백을 하는 경향이 있다고 한다. 실제로 내가 가르치는 남학생들에게 물어봐도 대답은 그러했다. 100퍼센트 사랑하지 않아도 섹스를 얻을 수 있다면 '사랑한다'라고 고백할 수 있다는 것이다. 또 '편지를 받거나', '선물을 받고', '산책을 함께하는 것'이 낭만적이라고 생각하는 여자들과 달리 남자들은 '그녀와 섹스를 하는 것'을 낭만적인 일이라 생각한다고 대답한다. 확실히 남자가 생각하는 '사랑'은 섹스와 그리 멀지 않다.

여자들은 남자들이 사랑한다는 말을 할 때 그 말 안에 '당신과의 섹스를 원합니다'라는 말이 내포되어있는 경우가 많다는 것을 알아두는 것이 좋겠다. 그러므로 남자가 사랑을 고백하더라도 정말 내가 그를 사랑하는지, 그의 사랑이 간절한지를 알아보는 안목은 여자에게 더욱 필요하다는 뜻이다.

그럼에도, '반짝이는 별들을 의심하고, 하늘을 도는 태양을 의심하고, 진리마저 못 믿을지라도, 나의 사랑만은 믿어주오. 이 육체가 살아있는 한 영원한 당신의 종'이라며 당신의 그가 햄릿처럼 달디단 고백을 해온다면?

받아들이느냐 말 것이냐(To be or not to be), 그것이 문제로다!

그의 청혼에 "네"라고 대답하기 전에

존 윌리엄 워터하우스, 〈큐피드의 정원으로 들어가는 프시케〉

#결혼을 앞둔 신부의 불안 #내가 결혼하는 이유 #Marriage Blue
#밤에만 찾아오는 신랑 #큐피드의 화살 #비너스의 질투

　분홍색 드레스를 입은 한 젊은 여자가 붉은 장미꽃 한 송이를 손에 쥔 채 아름다운 정원으로 통하는 문을 열고 막 들어가려는 참이다. 뺨을 발그레한 홍조로 물들인 아름답고 청초한 그녀의 얼굴은 그러나 왠지 근심이 차있다. 그녀가 살짝 밀어낸 문 안으로 보이는 잘 정돈된 정원에는 흰 장미와 분홍 장미가 어우러져있다. 정원 안 멀리 하얀 색의 이탈리아식 건물이 서있지만 밝은 색채의 경쾌함보다 굵은 기둥의 육중함과 반듯함이 더 눈에 들어오는 것으로 미루어보아, 아직도 미래에 대한 분홍빛 꿈을 지니고 있을 어린 그녀를 짓누르는 듯한 무거운 공기가 느껴진다. 문을 살짝 밀어 곧 정원 안

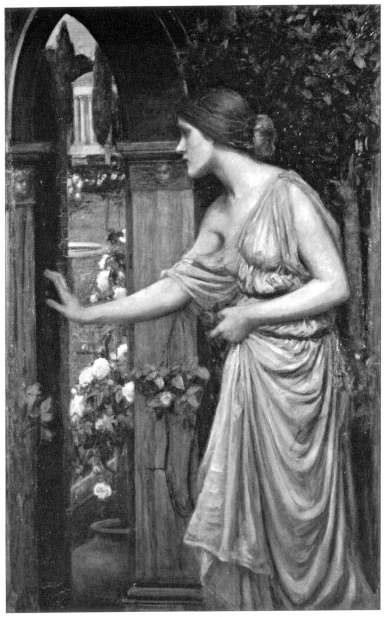

존 윌리엄 워터하우스, 영국, 〈큐피드의 정원으로 들어가는 프시케〉, 1904. Oil on canvas, 109×71cm. 해리스 박물관, 영국 프레스턴.

결혼은 환상이 아니다. 결혼은 갖은 어려움을 겪더라도
현명하고, 꿋꿋하게 지켜내겠다는 다짐이 없이는 완성하기 어렵다!

으로 한 발을 내딛고 몸을 밀어 넣을 그녀는 분홍색 화사한 드레스나 아름답게 홍조진 얼굴과는 어울리지 않게 불안해 보이고 우울해 보인다. 마치 그곳에 화사하고 아름다운 정원의 풍경과는 결코 어울리지 않을 끔찍한 괴물이 숨어있기라도 한 것처럼 발걸음도 몸짓도 조심스럽기만 하다.

이 그림은 영국의 화가 존 윌리엄 워터하우스 John William Water-house(1849~1917)의 〈큐피드의 정원으로 들어가는 프시케〉이다. 큐피드*와 프시케의 이야기 ➡ 부록 p.286 는 2세기경 로마에 살았던 철학자이자 작가, 법학자였던 루키우스 아풀레이우스의 저서《변신Metamorphoses》이라는 산문집에 소개된 유명한 사랑 이야기다.

큐피드는 사랑과 애욕의 여신 비너스**와 전쟁의 신 마르스***의 잘생긴 아들로 활을 가지고 다니며 장난치듯이 화살을 쏘아, 그의 '금화살'에 맞으면 사랑의 콩깍지가 씌인 듯 눈앞에 있는 사람을 열렬히 사랑하게 되지만, '납화살'에 맞으면 앞에 있는 사람을 이유도 없이 싫어하게 만든다는 분별력 없는 열정의 신이다. 아무렴, 비너스와 마르스의 아들이니 그럴 만도 하다. ➡ 부록 p.292

'영혼'이란 뜻의 이름을 가진 프시케 공주는 무척 아름다웠다. 너

* 에로스의 로마식 이름
** 아프로디테의 로마식 이름
*** 아레스의 로마식 이름

무나 아름다워 미의 여신인 비너스조차 그녀를 질투할 정도였다. 육체적인 아름다움을 가졌으나 주체 못하는 열정적인 사랑의 대명사인 비너스에 비해, '영혼'이라는 이름을 가진 만큼 프시케의 아름다움에는 영적이고도 깊은 품위가 어려있었던 모양이다. 비너스는 아들 큐피드에게 "그녀에게 금화살을 쏘아 가장 못생긴 남자와 사랑에 빠지게 하라"라고 부탁하고, 어머니의 부탁을 들어주기 위해 프시케에게 간 큐피드는 그녀의 아름다움에 빠져 자신의 금화살에 스스로 상처를 입고 만다.

이때부터 프시케를 너무나 사랑하게 된 큐피드는 델포이 신전으로 아폴론을 찾아갔고, 프시케에 대한 거짓 신탁을 내려달라 부탁한다. 아폴론은 큐피드의 간청대로 델포이 신전의 여사제 피티아를 통해 프시케가 사람으로부터는 사랑받을 수 없을 것이며, 피테스 산 절벽에 데려다 놓으면 무서운 괴물이 나타나 아내로 맞을 것이라는 신탁을 내린다.

이 아폴론의 신탁을 들은 왕은 어쩔 수 없이 세 딸 중 가장 사랑했던 프시케를 신부의 옷차림으로 아름답게 꾸며서는 피테스 절벽 위에 데려다놓게 하는데, 프시케를 수행했던 모든 사람들은 괴물에 대한 두려움으로 그녀만 남겨놓고 도망쳐버린다. 산 위에서 혼자 두려움에 떨고 있는 그녀를 서풍 제피로스가 태워서는 큐피드의 아름다운 궁전으로 데려간다. 괴물과의 결혼을 앞두고 며칠을 두려움에 떨며 긴장한 그녀가 지쳐 풀밭에서 잠들었다가 깨어나보니 아름다

운 궁전 앞이었다.

자신에 대한 신탁을 알고 있던 그녀는 지금, 얼굴에 근심이 가득한 채 궁전으로 가는 문을 열고 들어서려는 참이다. 괴물의 아내가 되어야 할 자기의 끔찍한 운명을 받아들인 프시케지만, 궁전 안에서 어떤 괴물이 자신을 기다리고 있을지, 앞으로 자신은 그 괴물과 어떻게 살게 될지, 혹은 얼마나 살아있을 수 있을지 두려울 것이다. 그녀를 옭죄어오는 두려움을 안고 자신의 불운이 기다리는 궁전으로 향하는 문을 지금 열고 있는 것이다.

화가 워터하우스는 라파엘 전파의 일원으로 라파엘로 이전의 이탈리아 르네상스 회화의 모티브와 스타일을 미적인 모범으로 격상시키려 노력한 사람이다. 워터하우스는 번 존스에게 특히 많은 영향을 받았는데 이탈리아에서 태어났으나 영국 사람이었던 그는 고대 그리스 신화뿐만 아니라 아서왕 전설, 윌리엄 셰익스피어의 문학을 주제로 한 그림을 많이 그렸다. 워터하우스의 그림은 다른 라파엘 전파 화가들의 작품에 비해 높은 완성도를 보인다. 워터하우스는 늘 여성의 우울한 모습에 관심을 가지고 그림을 그려냈다.

프시케의 운명은 큐피드의 간절한 부탁을 받은 아폴론의 거짓 신탁으로 시작되는 불운의 연속 끝에, 결국 사랑의 승리로 행복한 결말을 맺는다. 장미꽃으로 만발한 궁전으로 들어간 그녀는 어둠 속에

서 신랑을 맞는다. 어머니가 그토록 미워했던 프시케를 자신이 아내로 맞은 일을 알게 될까봐 두려웠던 큐피드는 밤에만 그녀를 찾았기 때문이었는데, 큐피드는 프시케에게 자신의 얼굴을 보면 불행이 찾아올 것이니 절대로 얼굴을 보아서는 안 된다고 경고한다. 참으로 이기적인 사랑이 아닐 수 없다. 프시케는 남편의 얼굴이 너무나 궁금했지만 다정하면서도 열렬하게 자신을 사랑하는 남편을 자기 또한 사랑하게 되었기에 어둠 속에서만 남편을 만질 수 있고 안을 수 있는 것에 순응하고 살아간다. 그러던 어느 날 프시케는 언니들을 만나러 집에 돌아가게 되고, 프시케가 잡아먹히지 않고 너무나 행복하게 살고 있다는 게 참을 수 없었던 시기심 많은 언니들의 꼬임에 빠져 촛불을 켜고 남편의 얼굴을 확인하기에 이른다. 괴물인 줄 알았던 남편은 뜻밖에도 너무나 아름다운 청년이었다. 프시케는 큐피드의 잘생긴 얼굴에 도취되어 바라보다가 그만 뜨거운 촛농을 그의 가슴에 떨어뜨리게 되는데 이에 놀란 큐피드는 자신의 말을 어기고 의심한 그녀에게 실망하여 그녀를 떠나버린다. 그렇게 모질고 이기적인 남편의 사랑을 되찾기 위해 그 후 프시케가 겪은 고생은 이루 말할 수 없었다.

프시케는 자신을 죽도록 미워하는 시어머니 비너스에게 찾아가 온갖 학대를 받으며 네 가지의 어려운 과제를 해내며, 지옥에까지 다녀온다. 결국 프시케는 그녀의 진심 어린 사랑을 믿게 된 큐피드와 다시 만나서 행복하게 살았을 뿐 아니라 제우스는 그녀에게 영

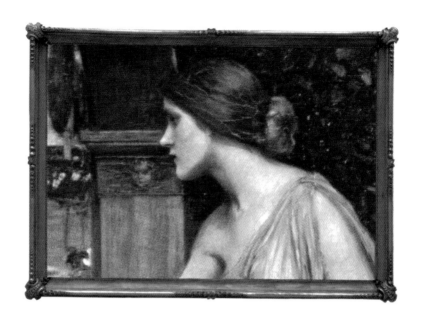

생을 선물해달라는 큐피드의 간절한 소망을 들어준다. 그렇게 해서 그녀는 큐피드와의 사이에서 예쁜 딸 '볼룹타스Voluptas(쾌락)'를 낳고 행복하게 살았다. 아니, 영생이라는 축복을 받았으니 아직도 살고 있을 것이다.

프시케의 이야기를 읽다 보면 〈미녀와 야수〉, 〈신데렐라〉 등 서구의 많은 전설과 민화가 오버랩된다. 아마도 이 신화 속의 흥미롭고 매력적인 이야기 코드에서 영향을 받은 탓일 것이다. 그만큼 프시케의 이야기는 많은 사람들에게서 공감을 얻고 있는, 그야말로 역경을 이겨낸 사랑의 위대함을 보여주고 있다.

실제로 결혼을 앞두고 있는 예비 신부들은 누구나 앞으로 다가올 미래에 대한 두려움과 불안을 느낀다. 예비 신부들은 대부분 사랑에 빠졌기 때문에 결혼을 결정하지만 성혼 선언이 낭독되면 그야말로 맨정신으로는 빠져나오지 못할 강력한 울타리 속에 갇힐 것이라는 것을 알기 때문이다. 그래서 줄리아 로버츠와 리처드 기어가 주연한 영화 〈런 어웨이 브라이드〉에서는 결혼식을 앞둔 신부가 무려 세 번이나 신부 대기실에서 도망을 가고, 실제로도 2011년 모나코의 국왕 알베르 2세와의 결혼을 앞두고 약혼녀였던 샤를렌 위트스톡이 고향으로 도망치려던 사건이 있었다. 물론 영화 속에서 상습적으로 도망치던 예비 신부는 결혼식 직전에서야 '진정한 자신의 모습으로 사랑받지 못하고 상대에게만 맞추려는 자신을 깨닫고' 도망가고, 모나코의 예비 신부는 남편될 사람인 알베르 국왕의 '신실하지 못한 바람기' 때문에 도망을 갔지만, 이렇게 분명한 이유 없이도 결혼을 앞둔 신부들은 불안에 휩싸인다.

무엇보다 결혼에 대한 두려움을 없애기 위해서는, 그의 청혼에 "네"라고 대답하기 전에 고려해야 할 사항이 있다. 그것은 사랑에 빠졌다는 것 외에 "내가 그와 결혼하려는 이유가 무엇인가?" 하는 것이다.

결혼 적령기라서, 결혼이 꼭 거쳐야 하는 관문이라서, 혼자 살아가는 것이 두려워서, 부모님에게서 벗어나 독립하고 싶어서, 종교 때문에, 경제적·사회적으로 안정감을 얻기 위해서, 보호받기 위해

서, 아이를 갖고 싶어서, 그에게 나의 사랑과 헌신을 증명하고 싶어서, 인생의 끝까지 그와 동반자로서 살아가고 싶어서 등 여러 이유가 있겠다.

결혼은 환상이 아니다. 그것은 갖은 어려움을 겪고라도 현명하고 꿋꿋하게 지켜내겠다는 다짐이 없이는 완성하기 어렵다. 결혼은 만만치 않은 현실이다. 어떤 나라에서는 결혼식이 끝나면 신랑과 신부가 손을 꼭 잡은 채 빗자루를 뛰어넘는 퍼포먼스를 한다. 결혼 생활 중에는 이렇게 자잘하고 사소한 어려움부터 입술을 질끈 깨물고서야 넘어설 수 있는 커다란 역경까지 있을 것이며, 그러기에 무엇보다 큰 용기와 지혜가 필요한 것이란 의미를 알려주기 위해서다.

미지의 문을 여는 신부들이 프시케 같은 담대함으로 빗자루를 뛰어넘을 수 있기를! 부디 걸려 넘어지지 않기를!

약한 자여, 그대 이름은 남자

페테르 파울 루벤스, 〈삼손과 데릴라〉

#영웅호색 #위험한 모의 #가벼운 입

"오! 내 사랑! 당신은 정말 대단한 남자예요. 저를 이토록 매혹시킨 남자는 당신뿐이에요. 당신의 멋진 근육, 멋진 몸, 그리고 그 힘은 도대체 어디서 나오는 건가요? 저를 제압하고 당신에게 묶일 수밖에 없게 만드는 그 엄청난 힘의 비밀을 알려주세요."

마치 뜨거운 열기가 그림 밖으로 새어 나올 것 같다. 화면을 가득 채우고 있는 두 남녀는 이제 막 섹스를 마친 게 분명하다. 남자는 아기 같은 평온한 표정으로 여자의 무릎에 얼굴을 묻은 채 잠들어있다. 여자의 얼굴과 몸은 아직도 섹스의 열기가 가시지 않은 듯 발그

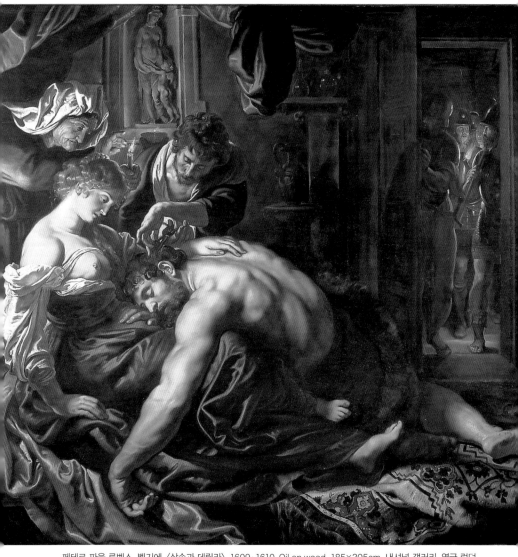

페테르 파울 루벤스, 벨기에, 〈삼손과 데릴라〉, 1609~1610, Oil on wood, 185×205cm, 내셔널 갤러리, 영국 런던.

세상의 어떤 남자가 아름다운 여자의 유혹을 거절할 수 있을 것인가?
약한 자여, 그대 이름은 남자로구나!

레하다. 여자 역시 자신의 무릎에서 혼곤히 잠에 빠져들어간 남자처럼 곧 잠에 빠질 기세다. 쾌락의 여운이 채 가시지 않은 나른하고 멍한 얼굴을 하고 있다. 여자의 가녀린 손은 남자의 굳세고 넓은 어깨에 다정하게 놓여있다.

구릿빛의 우람하고 훌륭한 근육질 몸을 가진 남자는 아무런 경계 없이 편안하게 잠들어있는데, 뽀얀 우윳빛 피부를 가진 여자는 누구라도 한번 만져보고 싶게 탐스런 가슴을 드러내놓은 채 흐트러진 옷매무새를 고칠 여력도 없이 또 다른 손님들을 맞고 있다.

"이게 무슨 일인가?"

늙고 욕심 많아 보이는 노파가 촛불을 비추고 있으며, 그 가운데엔 남자가 깰까 긴장을 늦추지 않으며 조심스레 남자의 머리카락을 잘라내는, 가위를 든 남자의 모습이 섬짓하다.

게다가 반쯤 열린 방문 앞에는 완전 무장한 한 무리의 병사들이 이 위험한 모의 끝에 그들의 덫에 걸린 가련한 남자의 눈에 박을 날카로운 쇠꼬챙이를 들고는 자신들의 역할을 수행할 기회를 초조하게 기다리고 있다.

어두운 방안을 비춰주는 것은 노파가 든 촛불뿐인데, 음험한 배신이 이루어지는 현장인데도 열기가 미처 가시지 않은 두 남녀의 모습이 너무나 관능적이다. 이 그림은 기독교적 지식이 조금이라도 있는 사람이라면 바로 알아차릴 것이다. 〈삼손과 데릴라 이야기〉의 가장 비극적인 장면이다.

이 그림은 '화가들의 군주이며, 군주들의 화가'라 칭송받았던 바로크 미술의 대표적인 화가 페테르 파울 루벤스Peter Paul Rubens(1577~1640)가 28세 때 그렸다. 플랑드르의 부유한 상류 부르주아 가정에서 태어난 루벤스는 8년간의 이탈리아 유학길에서 티치아노, 틴토레토, 베로네제, 라파엘로, 코레조, 카라바조에 이르기까지, 대가의 그림들을 수없이 모사하면서 그들의 기법들을 학습했다. 거기에 천재적인 재능까지 타고났던 그는 죽을 때까지 '가장 인기 있고, 존경받는' 화가였다.

그는 여러 외국어를 자유롭게 구사했으며, 고전에 대한 뛰어난 학식과 교양, 능숙한 궁정 매너로 '세상에서 가장 교양 있는 궁정 화가'이자 외교관의 삶을 살았다.

루벤스의 그림을 보면 손에 잡힐 것처럼 생생하고 역동적이며 거칠 것이 없이 호방하다. 그림 속의 사람들이 금방이라도 걸어 나와 호탕하게 웃거나, 어깨를 붙잡고 큰소리로 말을 걸 것만 같다.

삼손과 데릴라는 《구약성서》의 〈사사기〉에 나오는 인물들이다. 삼손은 태내에서부터 하나님께 선택받은 자로 '한줄기 빛', '작은 태양'이라는 뜻의 이름을 가진, 그리스 신화 속의 헤라클레스에 견줄 만한 강한 힘을 가진 사람이다. 그의 힘은 놀라워서 사자의 입을 맨손으로 잡아 찢어 죽이고, 나귀의 턱뼈로 블레셋 병사 1천 명을 단숨에 죽일 정도였다.

성경 속 〈삼손과 데릴라〉

《구약성서》〈사사기〉 16장 15절~19절

15. 들릴라(데릴라)가 삼손에게 이르되 당신의 마음이 내게 있지 아니하면서 당신이 어찌 나를 사랑한다 하느냐 당신이 이로써 세 번이나 나를 희롱하고 당신의 큰 힘이 무엇으로 말미암아 생기는 지를 내게 말하지 아니하였도다 하며

16. 날마다 그 말로 그를 재촉하여 조르매 삼손의 마음이 번뇌하여 죽을 지경이라

17. 삼손이 진심을 드러내어 그에게 이르되 내 머리 위에는 삭도를 대지 아니하였나니 이는 내가 모태에서부터 하나님의 나실인이 되었음이라 만일 내 머리가 밀리면 내 힘이 내게서 떠나고 나는 약해져서 다른 사람과 같으리라 하니라

18. 들릴라가 삼손이 진심을 다 알려주므로 사람을 보내어 블레셋 사람들의 방백들을 불러 이르되 삼손이 내게 진심을 알려주었으니 이제 한번만 올라오라 하니 블레셋 방백들이 손에 은을 가지고 그 여인에게로 올라오니라

19. 들릴라가 삼손에게 자기 무릎을 베고 자게 하고 사람을 불러 그의 머리털 일곱 가닥을 밀고 괴롭게 하여 본즉 그의 힘이 없어졌더라

신의 선택을 받은 사람답게 그에게도 꼭 지켜야 할 금기가 있었다. '머리를 자르지 말 것, 술을 마시지 말 것, 부정한 음식을 먹지

말 것'이 그것이었다. 20년간 이스라엘을 지배했으며, 재판관 중의 한 사람이었던 삼손에겐 치명적인 약점이 있었다. 아름다운 여인의 유혹에 쉽게 빠지는 것, 그리고 그 여인들에게 자신의 비밀을 알려주는 가벼운 입이었다.

삼손의 첫 번째 부인도 이방이며 적국인 블레셋의 여인이었고, 삼손의 운명을 바꾼 데릴라도 블레셋의 아름다운 여인이었다. 삼손은 첫 번째 아내에게도 자신이 결혼식에서 블레셋 사람들에게 낸 수수께끼의 답을 가르쳐주어 그 댓가를 치르느라 고생하던 와중에 부인을 빼앗겼고, 그로 인한 분노로 블레셋 사람들을 죽여 블레셋 사람들의 원수가 되고 만다.

그러던 중 다시 블레셋의 아름다운 처녀 데릴라에게 빠졌고 그녀의 미인계에 홀려 자신의 치명적인 약점을 알려주고 만다. 그 결과, 머리카락이 잘리고, 실명한 채로 노예생활을 하는 비참한 신세가 된다. 블레셋 사람들에게 잊혀진 채 노예로 사는 동안 머리카락이 자라 다시 강한 힘을 얻은 삼손은 블레셋 사람들의 축제에서 신전의 기둥을 무너뜨려 많은 블레셋 사람들을 죽이고 자신도 죽고 마는 비운의 주인공이다.

이 그림은 그중에 데릴라와의 치열한 하룻밤을 지내고 잠에 곯아떨어진 삼손이 머리카락을 잘리고, 블레셋 병사들에게 잡히는 순간을 묘사한 절대절명의 순간이다. 머리카락이 잘린 삼손은 곧 블레셋 병사들에게 잡혀 아무런 반항도 못한 채 두 눈이 날카로운 쇠꼬챙

이에 찔려 실명하고, 노예로 끌려가게 되는 운명인데, 그는 그런 기막힌 곤경을 예상치 못한 채 곯아떨어져있다.

　남자든 여자든 강렬한 오르가슴을 경험한 후에는 깊은 잠에 빠진다. 오르가슴은 단순히 느낌이 아니라 실제로 몸에서 일어나는 반응인데, 여자의 경우 몸이 휘는 듯 힘이 들어가고, 치골근이 수축되고, 자궁이 빠르게 수축과 이완을 반복하며, 여자의 몸과 가슴에는 붉은 반점들이 나타나고, 동공은 확대된다. 많은 여자들이 오르가슴의 느낌을 '뭔가 채워지는 느낌', '하늘에 둥둥 뜨는 느낌'이라고 표현하는 반면, 남자들은 '신나게 달리다 아래로 휙 떨어지는 느낌', '해방감', '비워내는 느낌' 등으로 표현하니 재미있다. 프랑스에서는 오르가슴을 '작은 죽음'이라고 한다. 그 정도로 오르가슴의 순간에는 자기도 모르는 사이 잠시 의식이 변질된다고 하며, 이 때문에 인도의 성전性典《카마수트라》에서는 '이 순간 옛 애인의 이름을 부르지 않도록 조심하라'라는 구절도 보인다.

　어쨌든 멋진 오르가슴을 경험하면 나른하고도 극심한 피로감이 몰려온다. 그래서 꽤 멋지고 격정적으로 사랑을 나눈 것 같은데, 내 파트너가 맨 정신으로 여기저기 돌아다니고 뭔가를 한다면 유감스럽게도 진짜 오르가슴을 느끼지 못한 것이다. 특히 남자들은 그 순간의 피로감이 여자보다 더한 모양이어서 대개의 남자들이 섹스를 멋지게 치룬 후에 곯아떨어져 파트너를 서운하게 한다. 여자들은 오

르가슴의 여운이 남자보다 천천히 가라앉는 까닭에 잠에 빠져들 때까지 남자와의 대화와 터치를 원하기 때문이다.

삼손은 이스라엘의 재판관이자 백성을 이끄는 지도자였다. 그러나 아주 단순하고 경박한 남자였다. 아름다운 여자의 유혹에 잘 빠졌고, 매춘부를 찾아다녔으며, 자신의 중대한 비밀, 밝혀지면 생명을 잃을 수도 있을 비밀을 잘 털어놓았다. 아킬레우스를 비롯한 모든 영웅들은 약점과 비밀을 가지고 있고, 하나같이 자신의 비밀을 누설하는 것을 보면 신은 인간에게 아주 자비롭지는 않은 것 같다. 게다가 '영웅호색'이라는 말처럼, 영웅들의 패망은 거의 아름다운 여자의 유혹에 굴복하는 데서 온다.

삼손과 데릴라의 이야기가 '아름다운 여자를 경계하지 않으면 인생을 망친다'라는 교훈을 주는지는 모르겠으나, 루벤스는 그것보다 오히려 '섹스가 주는 관능의 강력함'에 집중했던 듯 보인다.

그러나 어떤 남자가 아름다운 여자의 유혹을 쉽게 거절할 수 있을 것인가? 아름다울 뿐만 아니라, 잠자리의 기술마저 뛰어난 여자의 유혹에 담대할 남자가 있을까?

그러니 약한 자여. 그대 이름은 남자로구나!

사랑에 쿨cool이 웬 말?

단테 가브리엘 로세티, 〈판도라〉

#판도라의 상자 #호기심 #말할 수 없는 비밀
#쿨하지 못해 미안해 #첫날밤 고백 금지

그림을 가득 채우고 있는 것은 깊고 파란 눈동자를 가진 젊은 여인의 모습이다. 그런데 왠지 그녀의 눈빛은 무척 복잡해 보인다. 그녀가 길고 하얀 손으로 꼬옥 쥐고 있는 작은 상자에서는 붉은 빛의 연기가 새어나오고 있는데, 그녀가 오른손으로 뚜껑을 꽉 누르고는 있지만, 기세 좋게 흘러나오는 연기를 막지는 못하고 있다. 여인의 얼굴은 몹시 아름답지만 꽉 다문 작은 입술과 또렷한 눈매 탓인지 연약하기보다는 선이 굵고 고집이 세 보인다. 그녀의 표정을 보아서는 아무것도 알 수 없다.

옷깃이 넓은 붉은 빛의 드레스는 그녀를 마치 여신처럼 보이게

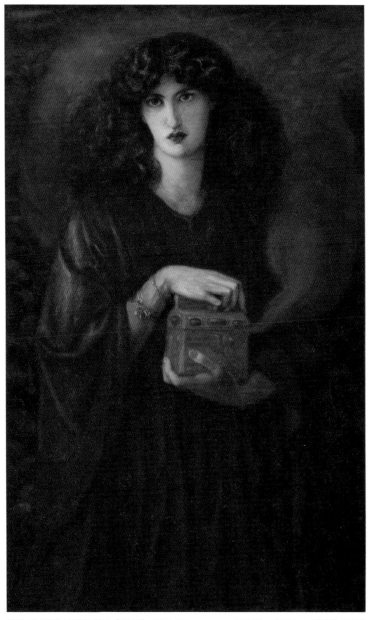

단테 가브리엘 로세티, 영국, 〈판도라〉, 1871. Oil on canvas, 100.65 × 75.25cm. 파링던 갤러리 신탁. 영국 파링던.

정말 사랑한다면 비밀이 없어야 한다는 믿음은 허구다!
우리는 쿨한 사랑을 하고 싶어하지만,
진정으로 누군가를 깊이 사랑하게 된다면 절대 쿨할 수가 없다!

한다. 물결치는 적갈색의 곱슬머리카락과 그녀를 둘러싸고 있는 주홍색의 연기 때문에 어쩐지 불안한 분위기가 감돈다. 동양에서는 붉은 색이 '경사'의 의미이지만, 서양에서 붉은 색은 '나쁜 징조', '지나치게 발랄함', '성적으로 관련 있음', '팜므파탈의 이미지'와 연결된다는 점에서 그림 속의 여인은 행운보다는 불길함에 가까워 보인다.

그녀의 이름은 판도라! 신이 인간에게 선물한 최초이자 마지막 여인이다. 프로메테우스가 인간에게 몰래 불을 훔쳐다준 것을 알게 된 제우스는 격노하여, 그에게 저주를 내렸다. 프로메테우스를 코카서스의 바위에 결박하고는 독수리에게 간을 쪼아 먹히는 지독한 고통을 매일 겪게 한다. 그 고통은 훗날 헤라클레스가 독수리를 죽이고, 그를 저주에서 풀어줄 때까지 계속된다. 어떻게 죽지 않고 계속될 수 있냐고? 그것은 독수리가 간을 쪼아 먹어도 신인 프로메테우스는 영생하므로 계속 새살이 돋기 때문이다.

그런 저주를 내리고도 분이 안 풀린 제우스는 헤파이스토스에게 흙과 물을 반죽해 아름다운 여자를 만들도록 하고, 신들로 하여금 그녀에게 하나씩 선물을 주도록 한다. 지혜의 여신 아테나는 허리띠를 만들어주고 화장을 해주었으며, 아프로디테는 매력과 동경과 비탄을, 헤르메스는 그녀에게 설득력과 기만과 사기, 교활한 심성을 주었으며, 아폴론은 음악을 주었다. 말하자면, 제우스는 그녀를 통해 인간 남자에게 고통을 주고 싶었던 것이다. 제우스는 판도라를 땅으로 내려보내던 날 판도라에게 상자 하나를 주며 절대로 열지

말라고 당부했다.

'미리 아는 자'라는 뜻의 이름을 가진 프로메테우스는 이 모든 것을 예상해서 동생 에피메테우스에게 "제우스로부터 어떤 것도 받지 말라"라고 주의를 주었건만, 여자의 아름다움에 저항할 남자가 어디 있겠는가? 그는 덥석 판도라와 그녀가 가진 상자를 받고 만다.

판도라는 호기심이 많았다. 절대 열지 말라는 제우스의 당부 때문에 더욱 상자 속에 든 것이 궁금했고, 그래서 살며시 뚜껑을 열어본다. 그 순간 상자 안에 있던 온갖 험악한 것들이 빠져나와 세상에 퍼졌다. 헤아릴 수 없이 많은 종류의 불행이 상자 속에서 빠져나간 후 망연자실하고 있는 판도라에게 자신을 세상으로 내보내달라고 부탁하는 것이 있었다. 그것은 바로 '희망'이었다. '희망' 덕분에 인간은 어떤 불행을 겪게 되더라도 '내일은 좋아지겠지'라는 희망 속에서 불행을 이겨내게 되었다는 이야기이다.

아름답지만 고집스러워 보이는 판도라는 이탈리아 라파엘 전파 화가인 단테 가브리엘 로세티Dante Gabriel Rossetti(1828~1882)가 그렸다. 판도라와 상자 이야기는 많은 화가들에 의해 그려졌으나, 대개는 존 윌리엄 워터하우스가 그린 것처럼 아주 연약하고 호기심 많은 소녀처럼 그려진 반면, 로세티의 판도라는 어린 소녀라기보다는 세상 물정을 제법 아는 듯한 성숙한 여인의 모습이다. 그도 그럴 것이 〈판도라〉의 모델은 소녀가 아니라, 로세티의 연인인 제인 모리스였기 때문이다.

베아트리체*에게 모든 열정과 사랑을 쏟았던 문학가 단테와 달리, 화가이자 시인이며 번역가였던 로세티는 그가 가졌던 풍부한 재능만큼 못말리는 바람둥이였다. 로세티는 당시 라파엘 전파 화가들의 사랑을 한몸에 받던 엘리자베스 시델(밀레이의 〈오필리아〉의 모델)을 10년이나 기다리게 한 후에 결혼했으나, 타고난 바람기로 그녀를 힘들게 했고, 아기를 사산하게 된 엘리자베스는 결국 몰핀 과다복용으로 자살하고 만다. 로세티는 아내의 자살 이후 더욱 방탕하게 살며 방황하는데, 그때 꽤 오랫동안 그의 마음을 잡아준 여인이 제인 모리스다. 그런데 제인은 이미 로세티의 친구인 윌리엄 모리스*의 아내였는데, 모리스는 이들의 관계를 알고도 로세티를 자기 집에

단테와 베아트리체

이탈리아의 문학가 알리기에리 단테Alighieri Dante가 자신의 생애를 바쳐 사랑한 여자다. 베아트리체Beatrice는 단테의 문학에도 큰 영향력을 끼쳤다. 《신곡》에서 단테가 천국에 이르기 전에 만나는 여인도 바로 베아트리체다.

베아트리체는 단테가 만들어낸 이상적인 여성이라는 설, 관념적인 것을 상징화해 표현한 인물이라는 설, 실존 인물이라는 설 등 베아트리체의 실존 여부에 대해 여러 가지 설이 존재한다.

윌리엄 모리스

19세기 영국의 공예 운동가이자 디자인이라는 분야의 기초를 다진 인물이다. 미술공예운동(Arts and Crafts Movement)을 주도하였는데, 이는 공예는 일상과 함께해야 한다고 주장한 것이다. 특히 출판 디자인 분야에서 획기적인 성과를 보여주었고 '켈름스코트판'은 후일의 인쇄와 출판에 커다란 영향을 끼쳤다.

서 살게 했다. 참 기묘한 관계다.

그렇게 10년간의 동거 끝에 이들은 엄격하고 도덕적이던 사회의 비난 속에 어쩔 수 없이 헤어졌고, 그 뒤 로세티는 약물 중독으로 인한 간질증세로 고생하다가 1882년 홀로 죽음을 맞는다.

라파엘 전파는 가장 고상하고, 종교적이며, 가족의 가치를 최고로 치던 당시의 사회상, 그 이면에 존재하던 위선과 탐욕의 모습을 독실한 신앙심과 관능이라는 이중성으로 자신들의 작품에 반영했다.

'차라리 모르는 것이 더 나은 비밀'을 우리는 '판도라의 상자'라고 부른다. 정말 사랑한다면 비밀이 없어야 한다는 믿음은 허구다. 그런 믿음은 오히려 불행을 여는 열쇠가 되곤 한다.

아주 대표적인 '판도라의 상자'는 첫날밤을 치른 신부가 자신의 진실한 사랑을 증명하기 위해 털어놓는 과거 고백이다. 당연히 부부

사이에는 가능한 한 비밀이 없어야 하고, 사랑하는 사이는 '정직'해야 하는 것은 맞다. 하지만 이것도 지나치면 관계의 독이 된다. 고백한 쪽이야 모든 것을 숨김없이 털어놓는 것으로 자신의 부담을 덜어냈을지 모르지만 상대는 어떻겠는가. 그때부터 내려놓지도 못하는 짐을 이고 평생을 갈팡질팡 살아야 할 수도 있다. 시지프스처럼 말이다. '솔직'한 것이 최선이 아닐 수도 있다는 것이다.

내가 사랑하는 사람은 고해성사를 받는 신부님이 아니다. 가능한 한 정직해야 하지만, 털어놓기 전에 상대가 그것을 견딜 수 있는 사람인지부터 깊이 생각해봐야 한다. 모든 사랑에는 소유욕이라는 다른 얼굴이 숨어있다.

누군가의 아픈 경험은 사면받아야 할 대상이 아니라 오로지 자신

의 몫이고, 책임이며, 좋은 배움이다. 스스로 감내하고 겪어내야 하는 것이다. 이것도 어쩌면 연륜이 많이 필요한 일인지라 나이 들어 만난 사이라면 몰라도, 과거를 털어놓았다가 사랑만 깨진 것이 아니라 인생 자체가 사라져버린 경우도 적지 않다. 자신의 고백을 듣고도 상대가 의연하게 자기를 끌어안을 수 있을 거라는 믿음은 어쩌면 그야말로 '예측할 수 없는' 희망 사항일지도 모른다.

이렇게 무거운 고백이 아니더라도, 상대가 힘들어하는 결점을 거론한다든지, 자신의 위험하고 야한 성적 판타지를 털어놓는다든지 하는 것 또한 삼가야 할 일이다.

현대를 사는 우리는 쿨한 사랑을 하고 싶어하지만, 진실은 진정으로 깊이 누군가를 사랑한다면 절대 그에게 쿨할 수가 없다. 왜냐하면 쿨하다는 것은 '거리'를 둘 수 있다는 것을 뜻하므로!

로세티가 그린 '판도라'의 얼굴이 결연하면서도 불안하고, 뻔뻔하면서도 연약해 보이는 것은 사랑의 이러한 야누스적인 얼굴을 알고 있었기 때문이 아닐지! 🌹

왜 내게 그러셨어요, 아버지?

엘리자베타 시라니, 〈베아트리체 첸치의 초상〉

#근친 강간 #아버지 살해
#어린이 성폭력의 80퍼센트

아직 소녀티를 채 벗지 못한 얼굴이 유약해 보인다. 고개를 돌려 이쪽을 바라보는 눈빛은 어린 사슴의 눈망울 같다. 곧 끔찍한 참수형에 처해질 터라 커다란 헝겊으로 머리를 둘둘 감아 터번을 만들어 머리카락을 대충 정리한 모습이며, 그녀의 몸을 감싼 흰 드레스는 너무나 커서 마치 어른 옷을 입은 어린아이 같다.

곧 부서질 듯 연약하지만 섬세하며, 기품 있는 그녀의 얼굴 속 아름다운 두 눈은 그러나 생기를 잃고 모든 것을 내려놓은 듯 보인다. 이미 세상을 다 살고 난 상처 입은 여자의 눈빛이다. 작은 들꽃들이 피어난 아름다운 정원에서 잘 교육받은 훌륭한 젊은 남자들의 구애

엘리자베타 시라니, 이탈리아, 〈베아트리체 첸치의 초상〉, 1662. Oil on canvas, 64.5×49cm. 국립고전회화관, 이탈리아 로마.

그 날, 베아트리체의 절망적인 눈빛은, 아직도 묻고 있다.

지금은 좀, 나아졌냐고.

를 한 몸에 받고 낭랑한 웃음소리를 내는 것이 어울릴 것 같은 이 아리따운 소녀는 그 반짝이는 나이에 어찌 이런 눈빛을 가지게 되었을까? 그녀의 아름다움을 칭송하고 부러움을 토할 법한 대중 앞에서 왜 소녀는 목을 베이고, 효수당하는 구경거리가 되어야 했을까?

그림 속 소녀는 이탈리아에서 귀족의 딸로 태어난 베아트리체 첸치(1577~1599)다. 영향력 있는 귀족 집안의 딸로, 유복하게 성장했으나 일찍 어머니를 여의고, 폭력적인 아버지 프란체스코와 계모, 친오빠와 의붓동생과 함께 거대한 영토의 성에서 살았다.

첸치는 자랄수록 점점 더 아름다워졌다. 로마에서 최고 미인이라고 불릴 정도였다고 한다. 그럴수록 아버지는 딸의 행동을 의심했고, 급기야는 시골의 성에 가두고 만다. 프란체스코는 아내와 아이들을 때리고 학대를 일삼는 데다 비도덕적이기까지 해서 자신의 친딸인 베아트리체를 14살 때부터 상습적으로 강간한다.

짐승보다 못한 아버지의 행위를 견디다 못한 베아트리체는 계모와 오빠의 도움을 받아 교회에 아버지의 비행을 고발하지만, 워낙 대부호였던 데다 힘을 가지고 있었던 프란체스코에게 교회는 어떤 처벌이나 조치도 취하지 않았다고 한다. 가족이 자신을 고발한 것을 알게 된 프란체스코는 오히려 가족들 모두를 지방의 자신의 성에 가두고 만다. 결국 시골의 성에 놀러온 아버지 프란체스코에게 가족들은 독약을 먹이지만 죽지 않자, 힘을 합쳐 망치로 그를 살해하고

사고로 위장하기 위해 성벽에서 떨어뜨린다.

그러나 교회는 프란체스코의 사고사를 믿지 않았다. 결국 가족들의 범죄가 밝혀졌고 가족들 모두는 사형을 선고받기에 이른다. 베아트리체의 딱한 사정을 알게 된 로마 시민들이 재판소의 사형 판결이 부당하다고 항의했지만, 프란체스코의 거대한 재산에 눈독을 들인 교회와 재판소의 결탁으로 결국 모두 사형을 받게 된다. 사형 집행일에는 이탈리아 최고의 미인인 베아트리체의 참수형을 구경하기 위해 무척 많은 이탈리아 사람들이 몰려들었다. 사형 집행인은 교황 클레멘트 8세의 자비심을 자극하기 위하여, 마지막으로 집행하게 된 베아트리체의 참수를 일부러 느릿느릿 진행했다. 그러나 결국 베아트리체는 사면받지 못했고 그녀의 머리는 효수되었다.

원래 베아트리체의 초상은 귀도 레니Guido Reni(1575~1642)가 그녀의 참수가 집행되기 전 감옥으로 그녀를 찾아가 직접 보면서 그렸다. 그 귀도의 그림을 엘리자베타 시라니Elisabetta Sirani(1638~1665)가 보고 모사했는데, 그것이 귀도의 것보다 오히려 더욱 유명하다. 귀도 레니는 카라바조와 대비되는 작가로 고전주의를 철저하게 신봉했으며, 드라마틱한 대각선 구도로 그림을 구성하기를 좋아했다. 또한 중요한 부분을 빛으로 드러내는 전통적인 명암대조법을 더 강화시켰다. 엘리자베타 시라니는 화가인 아버지 밑에서 엄격한 그림 수업을 받으며 17세 때 이미 화가로서 성공했지만, 병으로 더는 화

가로 활동하지 못하는 아버지 대신 가족을 부양하는 힘겨운 인생을 살았다고 한다.

그녀는 귀도 레니의 영향을 받아 바로크 스타일에 정통했으나 당대의 거장 귀도의 그림자에 가려 빛을 보지 못했고 27살에 병에 걸려 죽었다. 그때까지 200점 이상의 회화와 드로잉, 에칭을 남겼다. 귀도가 그린 베아트리체 초상은 엘리자베타가 그린 것보다 좀 더 얼굴이 통통하고 밝으며 입술도 붉고 고전주의적인 데 반해, 엘리자베타의 그림은 어딘지 더욱 처연하고 애잔하다. 혹자는 이것을 엘리자베타 역시 아버지의 학대를 받고 살았기 때문이라고 말한다. 베아트리체의 슬픔에 공감해서 더 아프고 불쌍하게 느꼈기 때문이라고…… 어쨌든 그림 속에 남겨진 베아트리체는 슬프고 안쓰럽다.

현실에서도 아버지나 형제, 친척에 의한 근친 강간의 예는 적지

카라바조

카라바조Caravaggio(1573~1610)의 본명은 미켈란젤로 메리시Michelangelo Merisi다. 초기 바로크 미술에 큰 영향을 끼친 대표적 화가다. 카라바조는 명암의 대비를 잘 구사해내는 화가였으며, 사실적인 기법으로 정물화, 초상화, 종교화를 그렸다. 유럽 전역에는 '카라바지스티'라 불리는 카라바조의 추종자들이 있었다.

않다. 미국 내에서 발생하는 어린이 성폭행 중 80퍼센트가 근친과 관련이 있고, 놀랍게도 12세 미만의 피해자 5명 중 1명은 가해자가 아버지라고 답했다. 최근 우리나라도 근친에 의한 강간과 성적 학대가 점점 증가하는 추세다.

어린아이가 가족에게 성폭력을 당하는 경우 그 결과는 낯선 사람에게 당하는 것보다 훨씬 심각하고 아이는 오래도록 상처를 받게 된다. 왜냐하면 자신을 보호하고 사랑해주어야 할 보호자와 어린 자녀와의 본질적인 신뢰 관계가 깨지기 때문이다. 또한 근친 강간은 대체로 상습적이고 지속적으로 일어나며, 아이는 그것을 피할 수 없다. 다른 보호자에게 말하지 못할 뿐 아니라, 종종 어머니가 남편의 그 같은 행위를 못 본 척 하며 딸을 보호하기를 포기하기 때문이다. 근친 강간을 하는 아버지는 가정 내에서 폭력적으로 군림하는 경우가 많기 때문에 가족은 피해 어린이에게 희생자의 역할을 요구하기도 한다.

근친 강간의 피해자들은 다른 강간 피해자처럼 외상 후 스트레스 장애, 심한 우울증, 섭식장애, 알콜 및 약물 중독, 자살, 자존심 저하, 수면 장애를 겪을 확률이 높고, 거기에 더해 사람을 믿지 못하는 등의 관계 장애를 갖게 된다. 이런 피해를 당했을 때 피해자는 누군가에게 이 사실을 이야기하여 도움을 받고, 전문 치료사와 상담하는 것이 필요하다. 근친 강간으로 비롯되는 분노, 범죄, 공모, 신뢰의 문제는 혼자서 감당하기 어렵기 때문이다. 또 근친 강간인 경우 가

해자가 법적인 보호자이기 때문에 그에게서 장소적, 심리적, 법적으로 벗어나기가 어려운데, 도움을 외부에서 구해야 한다는 것도 피해자들을 더욱 절망하게 하는 이유다.

분명히 베아트리체의 정당방위였음에도 당시 지배계층은 정의를 구현하기보다는 자신의 욕심을 채우거나 왜곡된 윤리관을 충족시키고자 했다. 그래서 결국 죽음으로 내몰렸던 베아트리체가 살던 시대는 지금으로부터 500여 년도 훨씬 전이다.

그럼에도 불구하고, 베아트리체의 절망적인 눈빛은 아직도 묻고 있는 것만 같다.

지금은 좀, 나아졌냐고…….

들켜버린 외도의 현장

틴토레토, 〈불카누스에게 발각된 비너스와 마르스〉

신화를 모티브로 한 이 그림을 보면 아주 풍자적이고, 웃음이 나
온다. 영락없이 외도의 현장을 발각당한 남녀와 오쟁이를 진 남편의
모습이다.

아내의 부정을 의심해왔던 남편이 작정하고 갑자기 쳐들어온 듯
방 안의 분위기는 어수선하다. 남편이라기엔 심지어 늙어 보이기까
지 하는 기술자의 신 불카누스* ➡ 부록 p.281 는 아내인 아름다움과 애
욕의 여신 비너스**를 의심해 그녀의 아랫도리를 가리고 있는 얇은

* 헤파이스토스의 로마식 이름
** 아프로디테의 로마식 이름

베일을 들춰보고 있고, 외도의 현장을 들켰음에도 비너스의 얼굴은 그에 비해 당당하기만 하다. '외도의 증거를 찾아볼 테면 찾아보라'라는 듯이 베일을 들어주는 배려까지 하고 있지 않은가?

하지만 의심스러운 정도가 아니라 실제 외도가 이루어지고 있던 현장이라서 정부인 전쟁의 신 마르스*는 민첩하게 탁자 밑으로 몸을 날려 숨기는 했으나 아직 현장을 벗어나지 못했고, 설상가상으로 그를 발견한 개가 마르스를 보고 한참 짖어대고 있다. 전쟁에 나갈 때마다 승리하는 용감무쌍한 신 마르스지만 짖어대는 개를 보는 그의 얼굴에 난감함과 당황함이 가득하다. 분명 불카누스는 개 짖는 소리를 따라 마르스를 곧 발견할 것이다.

비너스는 아름다움과 애욕의 신이다. 하늘의 신 우라노스가 아들 크로노스에 의해 권좌에서 쫓겨나 7토막으로 나뉘어져 세상에 던져졌을 때, 바다에 떨어진 그의 성기가 만들어낸 흰 거품 속에서 태어난 여신이다. 태생부터가 관능적이고, 찰나의 아름다움을 상징하는 거품에서 태어났으니, 그 아름다움은 모든 미의 기준이 될 정도였다. ➡ 부록 p.268 당연히 올림포스 산의 모든 남신이 그녀를 보고 한눈에 반해 갖가지 선물을 제의하며 구혼했지만, 먼 고모뻘이라 자기가 차지할 수 없었던 제우스는 심술궂게도 가장 못생긴 불카누스에게서 많은 지참금을 받고 그녀를 주었다. 불카누스는 헤라의 아들이

* 아레스의 로마식 이름

틴토레토, 이탈리아, 〈불카누스에게 발각된 비너스와 마르스〉, 16세기 전반경. Oil on canvas, 140×197cm. 알테 피나코텍 미술관, 독일 뮌헨.

결혼은, 계속 먹을 것을 주며 잘 돌봐야 건강히 자라는 아기와 같으며,
관심이 담긴 손길을 주지 않으면 황폐해지는 정원과 같다.

었지만 못생긴 데다 절름발이로 태어나 비정한 어머니 헤라에 의해 세상으로 던져지는 버림을 받았고 바다의 님프에게 구출되어 키워졌다. 그러나 그는 무언가를 만드는 재주가 비상해서 제우스에게 번개를 만들어바치고, 태양의 신 아폴론의 이륜마차, 판도라의 상자, 헤르메스의 날개 달린 신을 만들어낸 불과 대장간, 즉 장인(기술자)의 신이다.

마르스는 용맹한 전쟁의 신이다. 로마의 창시자 로물루스의 아버지라 일컬어지는데, 일설에는 비너스의 아들인 큐피드* 역시 그의 아들이라고 하기도 한다. 이 그림 속에서의 마르스는 자신에게 훌륭한 갑옷과 투구를 만들어준 불카누스로부터 아내의 사랑을 훔치는 만행을 저지르고 있는 중이다.

어쨌든 비너스는 아름다움과 애욕을 관장하는 신으로 사랑의 영원함이나 고결함보다는 즉흥적인 쾌락이나 열정을 의미했으며, 자신의 아름다움에 기대어 주도적으로 많은 혼외 섹스의 주인공이 되었다. 그림 속 그녀는 외도의 현장을 들켰음에도 전혀 부끄러워하거나 두려워하지 않는 천연덕스러운 모습이다. 비너스의 외도 중 가장 유명한 것이 전쟁의 신 마르스 그리고 미소년 아도니스와의 외도다. 많은 화가들이 이 이야기를 그림으로 그려냈다.

실제 신화의 내용은 이 그림과 다르다. 불의 수레를 몰고 매일 세

* 에로스의 로마식 이름

계 곳곳을 도는 태양의 신 아폴론이 비너스와 마르스의 간통 현장을 보고는 질투를 느껴서, 대장간으로 달려가 불카누스에게 이를 이른다. 그 이야기를 들은 불카누스는 장인의 신답게 거미줄보다 가늘고 질긴 그물을 만들어 침대 위에 둘러놓고는 아내 비너스에게 일 때문에 장기간 대장간에서 머물러야 한다고 속여 그녀로 하여금 마르스를 불러들이게 한다. 그물이 쳐진지도 모르고 침대에 올라간 두 신은 그물에 얽혀 꼼짝달싹 못하게 되고, 불카누스는 다른 신들을 데리고 현장으로 가 곤경에 처한 둘의 모습을 보게 해 망신을 준다는 것이 원래의 신화 내용이다.

이러한 신화의 내용과 달리, 오히려 오쟁이를 진 남편 불카누스를 비웃는 듯한 이 그림을 그린 틴토레토Tintoretto(1519~1594)는 16세기 중반에 베네치아에서 활약한, 르네상스의 마지막이자 바로크의 시대를 여는 시기의 작가이다. 미술사에서는 이 시기를 마니에리스모 시대라고 부른다.

틴토레토는 그의 별명으로 '어린 염색공'이라는 뜻인데, 그의 아버지가 천을 염색하는 장인이었기 때문에 그렇게 불렸던 것이나, 그는 본명인 야코포 로부스티Jacopo Robusti보다 이 별명을 이름처럼 사용했다고 한다. 르네상스를 대표하는 틴토레토의 화풍은 미켈란젤로의 소묘와 티치아노의 색채를 통합했다고 일컬어지며, 그는 그림을 빨리 그리기로 유명했다. 그의 그림은 해학적이며 역동적이고 거친 데다, 옅은 색을 많이 사용했다. 특히 틴토레토는 에로틱한 암시

와 도발적인 세부 묘사를 선호하는 경향을 보이는 화가다.

　사람들이 결혼을 하면서부터 아마 '간통'과 '외도'에 대한 역사도 함께 시작되었을 것이라 짐작된다. 예전에야 사랑보다는 중매나 소개를 통해 조건을 맞춰서 결혼한 사람이 많았으니 외도하는 경우가 많았다지만 열렬히 사랑을 해서 결혼을 결정한 사람들은 대체 왜 바람을 피우는 걸까?

　매력적인 문화인류학자 헬렌 피셔 박사*는 '사람들이 혼외정사를 하는 이유'에 대해 이렇게 정리했다. 외도를 하는 사람들은 결혼 생활의 부족한 면을 메꾸려고, 배우자와 헤어질 구실을 만들기 위해서, 배우자의 관심을 끌기 위해서, 자율적이고 독립적인 삶을 원해서, 자신이 특별하고 매력있는 사람이란 느낌을 받기 위해서, 남자답거나, 여자답다는 느낌을 받고 싶어서, 단순히 섹스하고 싶어서, 많은 대화를 나누며 친밀하게 지낼 사람이 필요해서, 극적 상황이나 스릴을 즐기기 위해서, 완전한 사랑을 찾기 위해서, 배우자에 대한 복수로, 자신이 아직 젊다는 것을 증명하기 위해서 혼외 섹스를 한다는 것이다.

　얼마나 많은 배우자들이 자신의 파트너를 속이고 있는지에 대한 데이터를 구하는 것이 쉽지는 않지만, 대략 44퍼센트의 남자들과 24퍼센트의 여자들이 결혼 생활을 하면서 적어도 한 번은 외도에 빠진 적이 있다고 답했다. 실제로 작년에 필자가 조사한 바에 따르

헬렌 피셔

헬렌 피셔Helen Fisher의 〈제1의 성〉은 시몬 드 보부아르의 〈제2의 성〉을 떠오르게 만든다. 〈제2의 성〉은 서구 페미니즘의 물결을 일으킨 획기적인 책이다. 남근주의 사회가 만들어놓은 여성다움에 대한 날카로운 자기인식이며 동시에 여성들이 이 같은 상황을 극복하는 주체가 되지 않는 점에 대한 뛰어난 자기비판을 담고 있다. 보부아르는 말한다. "여자는 여자로 태어난 것이 아니라 여자로 만들어졌다"라고.

〈제1의 성〉은 보부아르의 영향을 받았음이 분명하다. '제2의 성'이라는 개념 없이는 제1의 성이라는 개념 또한 불가능하기 때문이다. 그러나 헬렌 피셔는 여성이 여전히 '제2의 성'에서 벗어나지 못하고 있지만 머지 않아 여성이 '제1의 성'으로 부상하리라고 말한다. 남성과는 다른 여성의 특성을 높이 평가해 여성을 제1의 성으로 놓은 것이다.

면 남자는 63퍼센트, 여자는 30퍼센트가 1년에 1회 이상 파트너가 아닌 사람과 섹스를 하고 있었다. 대체로 남자들이 여자들보다 혼외 섹스를 할 확률이 높지만, 이러한 성적 질문에 여자들은 반 정도로 자신의 경험을 줄이는 경향이 있기 때문에 위의 결과로 보면 여자들도 결코 적지 않은 혼외 섹스를 하고 있다고 봐야 할 것이다. 예

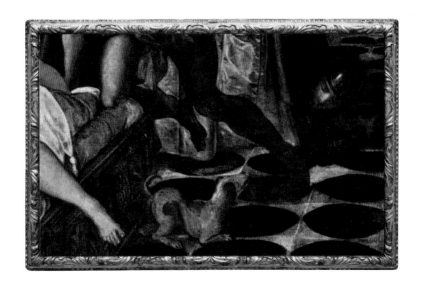

전에는 남자들은 호기심으로, 그저 섹스를 원해서 혼외 섹스를 하는 반면, 여자들은 사랑이라는 정서적인 교류를 원해서 외도에 빠진다고 했다. 하지만 최근에는 남녀 할 것 없이 결혼 생활에서 부족하다고 느끼는 점(충분하지 않은 섹스, 대화, 정서적인 이해 등) 때문에 외도를 한다는 것이 정설처럼 되어가고 있다.

외도를 자주 하는 사람들은 대개 자기도취에 빠진 사람들이다. 어릴 적에 보살핌을 잘 받지 못한 경우, 냉정한 보육 환경에서 자란 경우도 마찬가지다. 또 직업 등으로 인해 배우자로부터 멀리 떨어져 있거나 결혼 기간이 짧을수록 외도에 빠질 위험이 높다.

최근 우리나라에서 끈질기게 명목을 유지해오던 '간통죄'가 위헌

판정을 받아 역사 속으로 사라지게 되었다. '가정을 지키고, 아내를 보호하려는' 목적으로 만들어지고 유지되었던 간통죄가 사라지자 그에 대한 찬성과 반대의 의견이 여전히 분분하다. 간단하게 이야기해 '간통죄'는 결혼이라는 법 테두리 안에서의 가정을 지키는 법이었다. 가정과 조강지처의 수호신인 헤라가 아주 좋아했을 만한 법이다. 결혼은, 아니 사랑은 계속 먹을 것을 주며 잘 돌봐야 건강히 자라는 아기와 같으며, 관심이 담긴 손길을 주지 않으면 황폐해지는 정원과 같다. 결혼은 사랑의 무덤이 아니라 진정한 사랑을 할 수 있는 성숙한 공간이다.

　이제 신화 속의 두 사람을 옭아맨 그물 같던 '간통죄'가 사라졌다. 당신은 어떤 그물을 준비할 것인가? 🌾

Beauty sleep, sexy sleep

존 헨리 푸셀리, 〈악몽〉

　그림의 전체적인 분위기는 기괴하다. 칠흑같은 어둠을 배경으로 하얀 옷을 입고 침대에 누운 소녀, 그리고 번뜩이는 눈을 가진 희끗한 말머리가 눈에 먼저 들어온다. 그리스 여신처럼 하얗고 부드러운 잠옷을 입은 소녀는 잠에 빠져있다. 침대 밖으로 몸이 반쯤 늘어져 있어서, 마치 깊은 잠을 자는 것 같지만, 찌푸린 얼굴을 보니, 소녀는 필경 악몽에 시달리는 것이 분명하다.

　그녀의 가슴 위에 천연스레 앉아있는 괴물, 반은 악마, 반은 원숭이처럼 생긴 괴물과 함께, 침대 뒤로 드리워진 커튼을 비집고 하얀 눈자위를 드러낸 말의 머리가 섬찟하게 소녀를 바라보고 있는 것을

보니, 소녀는 깊은 잠이 아니라 끔찍한 꿈에서 벗어나기 위해 '끙끙' 신음소리를 내고 있을 것만 같다.

이런 불편한 자세로 소녀는 꿈속에서 자신의 몸을 타고 앉은 악마의 몸무게에 짓눌리며, 눈동자가 없는 말의 초점 모를 시선에 쫓기고 있을 것이다. 악몽에서 벗어나려면 꿈에서 깨는 방법 밖에 없는데 그녀가 아직도 잠에 취해있는 것을 보니 침대가로 가 소녀를 깨워 안고, 그녀의 두근대는 가슴을 안정시켜주고 싶어진다.

이 그림은 18세기 말부터 19세기 초까지 유럽을 휩쓴 환영적 회화의 대표주자라 할 수 있는 스위스 출신의 영국 화가 존 헨리 푸셀리John Henry Fuseli(1741~1825)의 작품인 〈악몽〉이다.

이 시기에는 계몽주의에서 신고전주의로 옮겨가고 있었기 때문에 순수한 이상적 형태와 고전적인 단순성, 도덕적인 교훈이 추구되었다. 그때 이에 대한 반발로 새로운 낭만주의적 감각 또한 등장했다. 인간의 숨겨진 내면을 발견하고 무의식적인 영역으로 들어가려는 욕망은 계몽주의적 사상에 반발하면서 이상을 넘어서고자 하는 충동을 불러일으켰다. 특히 이 시기의 화가들은 환상적이고 비현실적인 표현 양식에 빠져들었다.

푸셀리는 환영적인 주제를 상반된 양식으로 표현하곤 했다. 인물들의 육체는 고전 모델처럼 보였으나, 극적이고 몽환적인 분위기는 비이성적이며 악마적이고 섬뜩하게 그려졌다. 사실 지금 우리가 사용하는 '낭만적'이라는 표현은 어딘가 아름답고 설레고 달콤한 것을

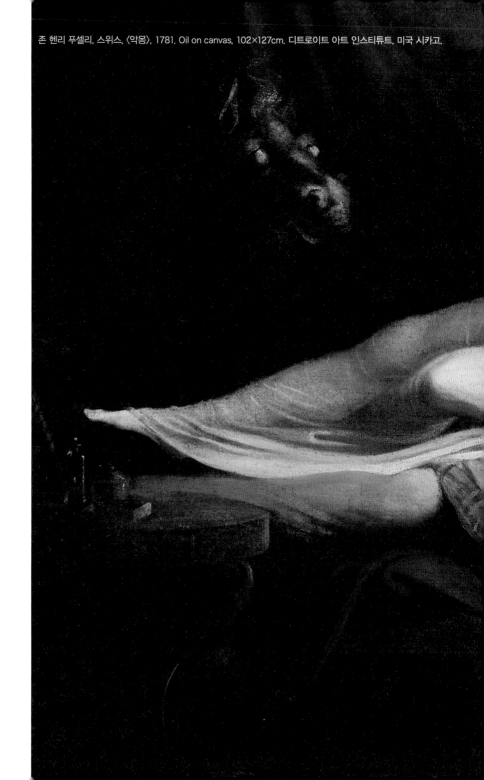

존 헨리 푸셀리, 스위스, 〈악몽〉, 1781. Oil on canvas, 102×127cm. 디트로이트 아트 인스티튜트, 미국 시카고.

의미하지만, 실제 이 시기의 낭만주의란 섬뜩하고 악마적이며 죽음과 관련된 이미지에 가까웠다.

푸셀리는 셰익스피어와 밀턴 같은 영국의 대문호에 영감을 받아 '꿈과 악몽'이라는 주제를 작품 속에 녹여 넣음으로써, 인간의 깊은 무의식을 분석적으로 연구하고 탐구한 최초의 화가다. 그의 작품에서는 영혼과 밤의 정령들이 섬짓하고 기괴한 이미지의 존재로 나타난다.

그림에서 원숭이 모습을 한 악마는 악몽을 불러온다는 악령 마라임이 분명하다. 이는 북유럽 전설에 따른 것인데, 혼자 잠드는 남자에겐 마녀의 자식이나 말이 찾아와 고통을 주며, 혼자 잠드는 여자와는 악마가 성행위를 한다는 데서 차용되었다. 잠자는 그녀의 배 위에 올라앉은 원숭이를 닮은 악마의 자세는, 악몽을 꾸면 숨을 못쉬는 것 같은 가슴의 압박감에 대한 상징적 표현이라고 한다.

또한 여자의 하얀 잠옷은 순결을 나타낸다. 그녀를 깔고 앉은 악마의 표정은 성적으로 이미 여자를 차지하여 순결을 잃게 했음을 나타낸다. 실제로 여자의 흐트러진 옷이나 자세, 표정을 보면 공포에 시달리는 듯하면서도 한편으로는 성적인 쾌락을 즐기는 것 같아 외설스럽다는 평가를 받기도 했다. 이 그림은 1781년 영국 왕립 아카데미에 전시되어 영국 사회를 충격으로 몰아넣었다고 한다.

〈악몽〉은 푸셀리가 연모하여 결혼하고자 했던 안나 란돌트가 그의 구애를 거절해, 그에 대한 복수의 환상을 그린 것이라고 하니, 어

쨌든 참으로 무서운 복수가 아닐 수 없다.

누구나 악몽에 시달려본 경험이 있을 것이다. 꿈속에서 누군가가 죽는다든지, 지진이 일어난다든지, 내가 죽임을 당한다든지, 알 수 없는 무서운 존재가 나를 쫓아온다든지 하는…….

'악몽'은 슬픔, 혐오, 죄책감, 혼란의 감정을 느낄 때 많이 꾼다고 한다. 신체 공격은 악몽의 가장 일반적인 패턴이다. 꿈의 내용이 격렬하면 잠을 설치거나 깨게 된다.

악몽의 테마는 여자와 남자가 차이를 보인다. 남자는 주로 지진, 전쟁, 홍수 등 자연재해에 휘말리는 악몽을 여자보다 많이 꾸는 반면, 여자는 대인관계의 갈등이 악몽으로 나타나는 경우가 남자보다 두 배 이상 많다고 하니 참 흥미롭다.

게다가 악몽을 꾸는 것은 잠을 설치게 만들고, 결과적으로 성생활에 좋지 않은 영향을 미친다는 연구 결과가 있어 흥미롭다. 특히 여자에게는 수면의 질이 성생활의 질에 많은 영향을 끼친다고 한다. 심지어는 여자의 수면 시간과 수면의 질이 성욕과 비례한다는 결과가 나와 관심을 모으고 있다. 여자는 남자와 달라 성욕과 성흥분의 기전이 단순하지 않은데, 잠마저도 성욕과 성기의 감도에 민감하게 영향을 미친다는 것이다.

충분한 잠을 잔 여자는 다음 날 성욕이 더 높을 뿐만 아니라, 파트너와 섹스를 할 확률이 더 높아진다고 연구 결과에서 밝히고 있다. 또한 성기의 감도도 좋아져서 자극도 더 잘 되고 오르가슴도 더

잘 느낀다고 하니, 여자에게는 더더욱 수면 시간과 수면의 질이 건강하고 행복한 성생활과 직결되는 중요한 요소라는 것은 틀림없어 보인다.

대다수의 여자들이 출산 후 수유기와 폐경기를 겪으면서 섹스를 자주 거절하게 되어 섹스리스로 가는 이유는 호르몬의 변화와 잠의 부족 때문이라고 해도 과언이 아니다.

아기를 낳고 육아에 시달리느라 피곤한데, 밤중에 수유를 해야 하거나 아기가 깨서 잠을 충분히 자지 못하는 상황은 수유기 아내들의 성욕을 떨어뜨리고, 성기를 둔감하게 만들기 때문이다.

폐경기의 여자들 또한 마찬가지다. 불면증은 폐경기 증상 가운데 하나다. 모두는 아니겠지만 폐경기를 겪으며 성욕이 줄어드는 이유역시 성욕과 잠의 상관 관계 때문일 수 있겠다.

남자의 경우도 마찬가지다. 갱년기가 지나 남성호르몬인 테스토스테론 수치가 떨어지게 되면, 잠을 깊게 자지 못하고 토막잠을 잔다거나 불면증을 겪게 된다. 물론 잠을 못 자면 또 테스토스테론 수치가 떨어지는 악순환이 이어진다. 잠을 못 자면 정자 수도 감소하고, 정액의 질도 좋지 않아지며, 수면 발기의 횟수도 줄어든다. 그러니 잠을 잘 자는 것에 건강한 성생활의 가능 여부가 달려있다. 더군다나 토막잠은 수면 중 무호흡증의 주요 원인으로 알려져있다.

결국 잠을 충분히, 잘 자는 것은 남녀를 불문하고 건강한 성생활을 유지하는 데 아주 중요하다고 하니, 오늘부터는 7~8시간 이상씩 푹 자볼 일이다. 또한 멋진 섹스를 하면 옥시토신이 분비되어 상대와의 친밀감을 높일 뿐만 아니라, 숙면하게 되는 효과까지 있으니, 섹스는 가히 최고의 수면제라 할 만하다. 멋진 섹스 후 숙면에 빠져보자. 어찌 금상첨화라 아니 할 수 있을까!

179

part three

사랑, 그리고

이 밤이 지나면 다 사라져버릴

앙리 제르벡스, 〈롤라〉

#원나잇 스탠드 #창녀 마리온

여자는 여전히 잠에 취해 있다. 한 팔을 머리 위로 올린 채 잠에 빠진 얼굴이 더없이 매혹적이다. 한편으로는 냉랭하고, 또 무심해 보인다. 처음 이 그림을 보았을 때, 눈길을 뗄 수 없었다. 무방비하게 온몸을 열어놓은 채 잠에 빠진 여자의 모습과 그녀의 매혹적인 몸매 때문이기도 했고, 그와는 대조적으로 너무나 냉랭하고 무심해 보이는 그녀의 표정 때문이기도 했다. 여자는 흐트러진 시트 위에서 몸의 어느 곳도 감추지 않고 그야말로 몸을 내던진 듯 잠에 푹 빠져 있다. 뽀얀 가슴과 핑크빛 유두마저도 훤히 드러나 보인다. 옆에는 급하게 벗어놓은 듯, 화려한 옷과 장신구들이 대충 널려있다. 여자

는 아마 무척 뜨거운 밤을 보냈던 것 같다.

아마도 동이 틀 때쯤인 것 같다. 창밖에는 분홍빛 하늘을 배경으로 파리의 스카이라인이 보인다. 그 앞으로 어두운 표정을 한 남자가 서 있다. 남자는 옷을 다 차려입은 상태인데, 이것은 여자의 모습과 상반되어 더욱 차가운 느낌을 자아낸다. 분명 이 아름다운 여자와 격정적인 섹스를 나누었을 텐데, 이렇게 우울한 얼굴이라니……. 진탕한 섹스 후의 풍경이라기엔 어딘지 자연스럽지 않다. 섹스 후, 남자는 침대에서 몸을 일으켜 혼곤히 잠에 빠진 그녀를 바라보며 셔츠의 단추를 하나, 둘 채웠을 것이다. 그러면서 남자는 대체 무슨 생각을 했던 걸까? 남자는 지금 여자를 두고 어딘가로 떠나려는 참일까? 남자는 아주 차분하고 냉담해 보인다. 심지어는 회한에 가득 차 보인다.

이 그림은 19세기 프랑스 화가 앙리 제르벡스Henri Gervex(1852~1929)가 그린 〈롤라Rolla〉라는 작품이다. 제르벡스는 알프레드 드 뮈세Alfred de Musset(1810~1857)의 운문 소설인 〈롤라〉를 읽고 이 그림을 그렸다고 한다.

'롤라'는 그림 속 남자의 이름이다. 롤라는 아름다운 고급 창녀 마리온에게 빠져들어 온 재산을 그녀와의 하룻밤에 쏟아붓는다. 결국 그는 마리온과 하룻밤 섹스를 하는 데에 성공한다. 하지만 다음 날 그는 독약을 먹고 자살한다, 마리온의 품에 안긴 채. 그림 속의 두 사람은 이 통속적이고도 비극적인 소설 속의 주인공인 것이다.

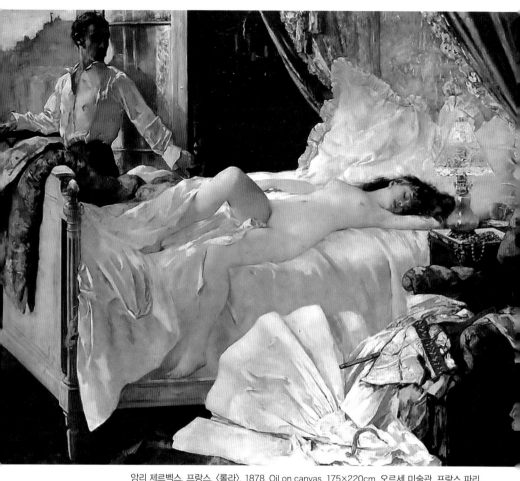

앙리 제르벡스, 프랑스, 〈롤라〉, 1878. Oil on canvas, 175×220cm, 오르세 미술관, 프랑스 파리.

영혼의 조우가 없는 섹스는 '텅 빈 공허'만 안겨준다. 당연하게도!

앙리 제르벡스는 마리온과 사랑을 나눈 롤라가 회한에 차 그녀를 바라본다는 소설 절정부의 한 장면을 포착해 1878년, 이 그림을 그렸다. 그는 〈롤라〉를 다른 두 작품과 함께 파리의 대표적인 살롱 전시회에 출품했으나, 너무 저급하다는 이유로 탈락했다. 그 후 그는 이 그림을 어느 가구점의 쇼윈도에 석 달 동안 내걸었고, 사람들이 이 그림을 보기 위해 몰려들면서 소문은 퍼져나갔다. 결국 이 그림으로 제르벡스는 단박에 유명해졌다.

이 그림은 분명 매혹적이기는 하다. 그러나 사실 별로 유쾌하지 않다. 여자의 잠든 모습을 보면, 그녀는 아주 자유로운 영혼의 소유자인 것 같다. 심지어 저급해 보이기까지 한다. 그것은 몸의 어느 한 부분 가리지 않고 방만한 몸짓으로 잠들어서가 아니라, 잠에 취한 그녀의 얼굴이나 태도, 어디에서도 사랑을 나눈 남자에 대한 관심과 배려가 보이지 않기 때문이다. 여자는 남자를 전혀 사랑하지 않는 것이 분명하다. 여자에게 남자는 진실한 사랑의 대상이라기보다는 그녀가 원하는 화려한 생활과 칭송을 얻기 위한 상대, 그리고 하룻밤 격정을 나눌만한 정도의 상대였나보다.

이 그림이 어딘가 어색한 이유, 아시겠는가? 사랑하는 남녀가 멋진 섹스를 나누고 나면, 서로 엉켜 안고 달콤한 잠에 빠져드는 것이 자연스럽지 않은가. 오르가슴은 숙면을 돕는다. 이것은 흔히 섹스를 좋은 최면제라고 하는 이유다. 사랑하는 사이라면 섹스 후에 함께 잠들고, 자는 중에도 상대의 손을 꼭 쥐거나, 어깨에 입맞춤을 하

거나, 팔을 벌려 당겨 안거나 하는 것이 당연한 일이다. 멋진 섹스를 하고 숙면을 취하고 나면, 머리도 맑아지고 몸도 개운하다.

대체로 남자들은 그런 숙면을 맛보기 위해 적당히 피곤할 때 섹스를 한 뒤 푹 자고 싶은 욕구를 갖는다. 반대로 여자는 피곤하면 섹스에 대한 생각이 달아나고 만다. 연구에 의하면, 남자는 오르가슴 후 사정을 하고 나면 남성 호르몬인 테스토스테론이 고갈되기 때문에 극심한 피로를 느낀다고 한다. 그래서 대부분의 남자들이 섹스를 나눈 후에 금방 코를 골며 잠에 빠지게 된다. 그것을 보는 여자들은 '이 남자가 나를 사랑하는 게 아니라 배설한 것'이라며 불평을 하거나 전전긍긍한다. 하지만 이것은 서로의 성생리가 다른 데서 오는 오해다. 오히려 여자는 멋진 섹스를 하고 나면 더더욱, 안고 입 맞추고 쓰다듬는 시간을 원한다. 오르가슴을 느낄 때 '콸콸' 분비되는 옥시토신이라는 애정 호르몬 때문이다.

어쨌든 그림 속의 롤라는 자신이 마약처럼 빠져들었던 마리온에게 황홀한 극치감을 선사했다. 그러나 정작 롤라 자신은 생각이 너무 많아져서 그날 밤 잠을 이룰 수 없었다. 롤라는 마리온과의 하룻밤을 위해 그가 가진 모든 것을 쏟아부었다. 마리온과의 섹스가 격정적이었는지는 몰라도, 그의 마음에는 쓰디쓴 회한만 남았다.

'이것이 내가 그토록 간절하게 원했던 것이란 말인가?' 롤라는 생각했을 것이다. 그 밤, 살의 향연은 더없이 화려했다. 마리온의 살은 향긋했고 부드러웠다. 그것은 분명했다. 그러나 마음이 담기지 않은

섹스, 영혼의 조우가 없는 섹스는 롤라에게 텅 빈 공허만 안겨주었을 것이다. 심지어 사랑하는 사람과의 섹스 후에도 남자들은 때때로 '후회'와 같은 감정을 느낀다고도 하니, 마리온 같은 여자와의 하룻밤은 그보다 더한 회한을 남겼을 것이다.

섹스에는 단순히 몸이 만나는 것, 그 이상의 의미가 있다. 게다가 몸은 우리의 영혼과 마음을 담아두는 그릇이다. 섹스는 몸과 마음과 영혼, 그리고 그 안의 모든 에너지들이 상대와 교류되도록 하는 소통의 통로이기도 하다. 이것은 단순히 몸과 몸이 얽힐 뿐인, 사랑도 마음도 영혼도 없는 '극적인 하룻밤'이 덧없는 이유다. 그런 밤을 보내고 나면 스스로가 비루하게 느껴진다. 하룻밤 정사, 즉 원나잇 스탠드뿐 아니라 평생을 함께해야 하는 배우자라 하더라도, 마음이 담기지 않은 섹스라면 마찬가지!

최음제를 아시나요?

장 에티엔 리오타르, 〈초콜릿 잔을 든 소녀〉

#쩌터타세 #마야인의 음료
#페닐에틸아민

영리해 보이는 어린 하녀, 쟁반에 받쳐들고 가고 있는 것은 맑은 물 한 컵, 그리고 또 무엇일까? 뜨겁고 진한 코코아차다. 아마도 하녀의 여주인이 잠자리에 들며 침대로 그것을 가져다달라고 주문한 것 같다. 하녀는 흐트러짐 없이 쟁반을 받쳐 들고 있다. 매끄러운 얼굴에 한 올의 머리카락도 빠져나올 틈 없이 단정하게 모자를 썼고, 하얀 앞치마는 잘 다려둔 것을 방금 꺼내 입은 듯 깔끔해 보인다. 그림의 전체적인 분위기는 그야말로 단정하고 똑떨어진다.

당시 귀족들의 실생활을 투명하면서도 섬세하고 우아하게 그려낸 화가는 장 에티엔 리오타르Jean-Etienne Liotard(1702~1789)다. 스위

장 에티엔 리오타르, 스위스, 〈초콜릿 잔을 든 소녀〉, 1744년. Oil on canvas, 83×53cm. 드레스덴 국립 미술관, 독일 드레스덴.

스로 망명한 프랑스인의 아들로 태어난 그는 스위스 제네바에서 자랐으며, 이 그림 같은 파스텔화뿐만 아니라, 에나멜화, 유리 그림 등 다양한 재료를 능숙하게 사용할 줄 알았던 계몽주의 시대 화가다. 터키의 이스탄불을 여행했을 때 터키의 동양적인 매력에 이끌렸던 그는 그곳에서 5년을 체류했다. 유럽으로 돌아온 후에도 계속해서 터키 의상을 입거나 수염을 길렀던 기묘한 버릇을 가졌던 '터키 화가'로 유명했다. 터키에 머무는 동안 그는 세밀화, 그리고 밝은 광선의 터키 양식에서 깊은 영향을 받았다.

사치스럽고 호화롭기만 하던 바로크 시대를 지나 좀 더 이성적이면서 정확하고 통제된 형태의 예술 형태가 도래했는데, 그것이 바로 계몽주의 양식이다. 일상적인 주제를 직접적이고 단순하고 정확한 묘사로 그려내는 계몽주의의 특징대로, 그의 그림 속 인물들은 '실제와 정말 똑같다'라는 평을 들을 정도로 활기가 넘치며 생명력으로 가득하다.

그림 속에서 하녀가 들고 가는 코코아차는 당시 귀족 계급, 수도사, 법관 들이나 마실 수 있었다. 그만큼 고귀한 신분을 상징하는 귀한 음료였다. 한편 귀부인들 사이에서는 사랑을 부르는 최음제로 알려졌던 '사랑의 묘약'이기도 했다. 쟁반 위에 올려진 특이한 잔은 출렁이는 침대에서 마셔도 쏟아지지 않게 컵 받침이 접시에 붙은 것이다. 귀부인들은 독일어로 '찌터타세(Zittertasse)'라고 하는 흔들리지 않는 잔에 뜨겁고 진한 코코아차를 담아 '황홀한 밤'을 기대하면

서 잠자리에 들기 전에 그것을 마셨다.

코코아는 아시다시피 고대 마야인의 음료다. 신대륙을 발견한 콜럼버스가 스페인으로 가져왔으며, 유럽 전역에 귀족층의 음료로 알려지면서 곧바로 대유행했다. 당시 코코아차는 카카오콩을 말린 후 칠리, 바닐라 같은 향료와 섞어 걸쭉하게 마시던 음료인데, 그림에 보이는 맑은 물 한 잔을 입가심으로 마셔야 할 정도로 진했나 보다.

실제로 코코아 속에는 페닐에틸아민이라는 성분이 들어있다. 누군가를 사랑하게 될 때 활발하게 분비되는 호르몬과 같은 성분이다. 이 호르몬은 행복과 사랑의 쾌감을 불러일으키는 도파민, 세로토닌, 엔돌핀과 같은 호르몬들의 분비를 촉진시킨다.

낭만적이고 뜨거운 밤을 위해서 마셨던 달콤쌉쌀하면서, 우아하고 묵직한 뒷맛으로 입안을 감도는 코코아차는 귀부인들의 마음을 들뜨게 했고, 곧 침대 안으로 들어올 남편을 더욱 설레는 몸과 마음으로 기다리게 했다. 게다가 단맛이 나는 음식을 먹은 사람은 단기간이긴 하지만 다른 사람에게 더욱 다정하고 상냥하게 대한다는 실험 결과도 있다. 그러니 코코아차를 마신 귀부인들은 페닐에틸아민의 영향과 단맛에 의한 다정함이 시너지 효과를 내는 것을 몸소 경험했을 것이다. 그녀들의 파트너에게 더욱 다정하고 상냥하게 굴었을 테고, 파트너에게 매료된 반응을 보였을 테니 말이다. 코코아차를 마신 날 밤, 잠자리는 분명 풍성했을 것이다.

이렇게 사랑의 감정을 키워주고, 감각을 예민하게 만들어 성감을

높여주는 식품을 최음제라고 한다. 가장 악명이 높다고 알려진 최음제는 유럽 남부에 서식하는 딱정벌레의 일종인 스페니쉬 파리다. 그것의 효능은 로마 시대부터 유래되었다고 전해지지만, 일설에는 1758년 프랑스에서 한 남자가 이것을 먹고 발기 상태가 지속되어 하룻밤에 마흔 번이나 아내와 섹스를 한 후, 결국엔 죽었다고 하니 가히 최음성 독약이라고 할 만하다.

최음제 말고도 성기능에 좋다는 식품, 예컨대 강정식들은 시대와 국적을 불문하고 구전되어온 것들이 많다. 예로부터 카사노바가 즐겼다는 굴이 대표적이고, 와인, 초콜릿, 셀러리, 송로버섯, 설탕당근, 아스파라거스, 무화과, 아보카도, 캐비아, 석류, 맨드레이크, 토마토, 감자, 아사이베리, 샤프란, 병아리콩, 양파, 장어, 꿀, 인삼, 개불, 사슴피, 해구신, 호랑이 성기 같은 것들이 그것이다.

이 중에서 토마토나 셀러리, 굴, 초콜릿 같은 것들은 실제로 성감을 높여주고, 성욕을 불러일으키거나 성기능을 좋게 하는 등의 효과가 있지만, 감자나 사슴피, 호랑이 성기 같은 것들은 생김새 때문에, 혹은 이름이 비슷해서 전해진 것일 뿐, 그 효능이 밝혀진 바는 없다.

토마토는 항산화 식품으로 요즘 유명세를 올리고 있다. 토마토는 남자들의 전립선을 보호하고 건강하게 한다. 2007년 영국의 포츠머스 대학 연구팀의 연구 결과에 의하면, 토마토의 리코펜 성분이 남자의 정자를 '수퍼 정자'로 만드는 효과가 있다고 한다. 또한 토마토 수프를 매일 먹는 남자는 생식력이 증가한다는 연구 결과도 있다.

하버드 의대의 한 연구팀은 일주일에 10회 이상 토마토 주스를 마신 남자들이 그렇지 않은 사람들보다 암 발생률이 무려 45퍼센트나 낮았다는 결과를 보고하기도 했다. 어쨌든 토마토는 여러 면에서 남자의 식품이라 해도 과언이 아니다. 그 밖에도 정자의 성분인 아연을 많이 함유하고 있는 굴과 같은 해산물, 고단백 식품인 장어, 테스토스테론의 원료가 되는 붉은 고기 등이 남자에게 좋은 음식이다.

여자에게는 어떤 음식이 좋을까? 에스트로겐과 관련이 깊은 식품인 석류, 콩, 감초, 당귀, 블루베리, 작약, 블랙 코호시, 익모초 등과, 계란 노른자, 오메가3가 함유된 생선류, 칼슘의 보고인 톳, 미역 등 해조류, 무청, 고춧잎 등이 강정식으로 이름을 올리고 있다. 특히 콩은 폐경기 여자들의 피부, 머리카락, 손톱에 윤기와 탄력을 더

해주고, 질 분비물을 증가시킨다. 또 월경증후군, 편두통, 월경 불순, 체중이 증가하는 문제에도 좋은 영향을 줄 뿐만 아니라 지방을 감소시키고 날씬한 조직을 증가시킨다는 연구 결과도 있다.

자, 그렇다면 오늘밤 상대와 뜨거운 잠자리를 기대하는 당신의 메뉴는?

나를 위한, 나에 의한, 나만의 연인

장 레옹 제롬, 〈피그말리온〉

#리얼 돌 #섹스 로봇 #피그말리온 효과
#상아로 만든 여자 #나만의 연인

껴안고 키스하는 남녀의 자세가 이상하다. 여자는 몸을 비틀어 남자의 격정적인 키스를 받고 있으나 여자의 다리 부분은 조각상이다. 여자의 가슴을 움켜잡고 키스를 퍼붓고 있는 남자의 열정에 비해 여자의 몸짓은 다분히 수동적이다. 그들의 오른쪽에 놓인 가면들은 뜻밖의 장면에 놀란 듯 비명을 지르는 모습이다. 작은 구름을 타고 있는 천사의 모습을 한 이는 아마도 에로스인 듯한데, 그의 활이 비어있는 것으로 보아 화살은 벌써 둘 중의 한 사람, 그것도 남자에게 날아간 게 분명하다. 좌대 위에 올라서있는 여자의 몸매는 미의 여신 아프로디테만큼 아름답다.

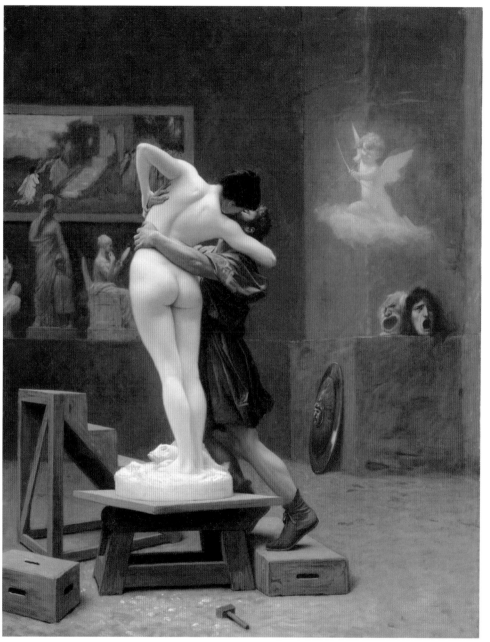

장 레옹 제롬, 프랑스, 〈피그말리온과 갈라테이아〉, 1890. Oil on canvas, 89×68cm. 메트로폴리탄 미술관, 미국 뉴욕.

사랑과 섹스를 대신할 로봇이 상용화될 수 있을까?
만약 상용화된다면, 그 로봇은 축복일까, 재앙일까?

이 그림의 제목은 〈피그말리온〉이다. 피그말리온은 사랑과 미의 여신 아프로디테가 바다 거품 속에서 태어나 조개껍질을 타고 밀려와 닿았다는 키프로스 섬의 조각가였다. 키프로스 섬의 여자들은 악행을 저질러 아프로디테의 저주를 받았다. 그녀들은 뭇 사내들에게 몸을 팔고 난잡한 생활을 하면서도 부끄러운 줄을 몰랐기 때문에, 피그말리온은 현실 속에서 만나는 그녀들을 혐오하고 있었다. 피그말리온은 독신으로 살기로 마음먹었으나, 자신의 마음 속에 있는 아름답고 순수한 여인을 상아에 조각해 구현해내고는 '갈라테이아'라는 이름을 붙여준다. 그녀는 비록 조각상이었으나 마치 살아있는 듯 섬세하고 아름다웠다.

피그말리온은 상아로 만들어진 여인을 밤낮 바라보았다. 그러다 자신이 만들어낸 그녀에게 마음을 빼앗기고 만다. 피그말리온은 외출에서 돌아올 때마다 그녀를 기쁘게 하기 위해 꽃을 꺾어와 그녀의 발밑을 장식하고, 그녀의 손가락에 반지를 끼워주고, 목걸이와 귀걸이로 그녀를 장식해주었다. 철마다 아름다운 옷도 입혀주었고 밤이면 하루 종일 서있는 그녀가 피곤할까봐, 침대에 눕혀주고, 쓰다듬기도 하고 입도 맞추었다. 이렇게 갈라테이아를 향한 피그말리온의 사랑은 깊어만 갔다.

그러다 아프로디테의 축일에 피그말리온은 그녀를 신부로 맞을 수 있게 해달라고 기도한다. 그의 진실한 마음을 읽은 아프로디테는 실제로 그의 조각상 여인이 생명을 갖도록 축복을 내려주었다. 자신

이 그토록 사랑하던 갈라테이아와 결혼한 피그말리온은 파포스라는 딸도 낳고 행복하게 살았다는 이야기다.

이 신화에서 '타인의 기대나 관심으로 인해 능률이나 결과가 좋아지는 현상'을 말하는 '피그말리온 효과'라는 말이 탄생하였다. 또한 피그말리온의 이야기는 그 후 버나드 쇼의 연극뿐 아니라 뮤지컬과 오드리 헵번이 주연한 영화 〈마이 페어 레이디My Fair Lady〉, 줄리아 로버츠, 리처드 기어가 주연한 영화 〈귀여운 여인Pretty Woman〉의 원형이 되었다.

이 그림은 프랑스 화가 장 레옹 제롬Jean-Léon Gérôme(1824~1904)의 〈피그말리온〉이다. 피그말리온과 갈라테이아의 이야기는 장 레옹 제롬 외에도 브론치노, 에드워드 번 존스, 장 르뇨, 루이 고피에 등 많은 화가와 조각가가 그들의 작품으로 환생시켜왔을 만큼 인기 있는 주제이기도 하다. 장 레옹 제롬의 〈피그말리온〉은 대상에게 그리 친절하지 않은 인상을 준다. 다른 화가들이 사람이 된 갈라테이아를 맞는 피그말리온의 기쁨을 생생하게 표현해낸 데 반해서 제롬은 그들의 뒷모습을 그렸고 주변의 사물들로 두 사람을 둘러싼 일들을 설명하도록 하니 말이다. 루이 고피에의 그림을 보면, 아름다운 꽃장식이 받쳐진 돌기둥 위에 서있는 갈라테이아는 지금 막 사람이 되고 있는 중인 듯 가슴까지 분홍빛 혈색이 퍼져나가고, 이를 보는 피그말리온의 기쁨이 생생하다. 또 갈라테이아에게 생명을 주

는 듯 머리 위에 나비를 얹어주는 아프로디테는 갈라테이아에게 화살을 겨누고 있는 에로스와 함께 환상적이고 명랑한 분위기를 보여준다.

그에 반해 제롬의 〈피그말리온〉에서는 막 사람으로 변하는 갈라테이아의 다리는 여전히 상아로 깎인 조각으로 남아있고, 그 뻣뻣한 다리는 하얗다 못해 차가운 느낌을 주며 이에 반해 피그말리온의 격렬한 포옹은 왠지 그로테스크하게까지 느껴진다.

신화 속 〈피그말리온〉은 자신이 만든 환상 속의 여인이 생명을 가진 존재로 변하는 '긍정의 힘'을 말하는지 모르겠지만, 현실의 세계에서도 곧 피그말리온처럼 자신이 원하는 '맞춤 여인'을 만나는 세상이 올 듯하다. 조각상 같은 아날로그적 존재가 아니라 인공지능을 가진, 심지어 말랑말랑한 피부의 로봇 여인을 애인으로 맞을 준비만 된다면 말이다.

로봇 연구는 이미 많이 진행되어있다. 일, 직업 같은 공적 영역 외에 사랑, 섹스 같은 사적 영역에 대한 인공지능 체제를 로봇에 심어 감정, 인격, 기분, 소통의 능력을 갖춘 일상의 삶을 함께하는 존재로까지 로봇의 영역을 확대하고 있다고 한다. 로봇이 사람의 말을 인식할 뿐만 아니라, 그 말에 유머를 섞거나 배려를 담아 대답을 할 수도 있게 된다고 하며 심지어 다양한 음담에도 어떤 편견이나 비난도 없이 즐겁게 대답해줄 수 있을 거라고 하니, 음담패설을 좋아하

는 사람에게는 더욱 반가운 일이 아닐 수 없겠다.

국제 체스 챔피언이며 인공지능 전문가인 데이비드 레비는 '인공질(Articial Vaginas)'에 대한 연구 또한 함께 진행 중이다. 또 런던 시티 대학(City University London) '일상 생활에서 컴퓨터 관련 기술의 확산(Pervasive Computing)' 학과의 아드리안 척 교수는 키스를 전달하는 단말기 '키신저Kissinger'를 8년여에 걸쳐 손질해오고 있다. 최신 모델은 스마트폰에 연결되도록 설계 중이며 곧 시판 예정이라고 한다. 멀리 있는 연인의 입맞춤을 스마트폰 화면으로 구현한다는 게 놀라울 뿐이다.

로봇이라고 해서 단단한 기계를 상상했다면, 그 생각을 거두시라. 이미 우리 주변엔 라텍스로 만든 말랑하고 매끌매끌한 피부를 가진 '리얼 돌Real doll'이 시판 중이다. 이 리얼 돌의 피부는 실제 여자의 피부보다 더 탄력 있고 부드러우며 내구성도 좋은 데다가, 관절도 잘 구부러진다. 이것은 곧 어떤 체위도 소화할 수 있다는 의미다. 심지어 내 기호에 맞춰 주문 생산도 가능한 아름다운 얼굴에 기막힌 몸매를 소유하고 있으며 질도 가지고 있다! 리얼 돌은 지금 수천만 원을 호가하고 있다. 자신의 파트너에게 화내지도 않고, 바가지를 긁지도 않으며, 불평하지도 않고, 그들의 어떤 요구도 거절하지 않는다. 그래서 리얼 돌 애호가들은 실제 여자친구보다 훨씬 만족스럽다고까지 말한다.

지금은 아무런 움직임 없이 그저 인형일 뿐이지만 그에 더해 여자의 질처럼 온도와 습도와 심지어 분비물도 나오고 수축도 되는 인공 질이 포함되고 상대의 말을 감정적, 정서적, 이성적으로 인식해 기분 좋게 대해준다면 어떨까? 예상할 수 없게 변덕스러우며 고가의 명품을 좋아하는 까칠한 파트너 때문에 더는 속 터질 일도 없겠다.

게다가 사랑의 부정적인 속성인 질투와 이별 또한 끼어들 틈이 없으니 이보다 더 이상적인 파트너가 있겠는가? 또한 섹스마저 능숙하게 해준다면, 혹은 자신이 원하는 대로 체위며 방법을 얼마든지 허락해준다면, 더 나아가 아주 자극적인 이상 성행동까지 수용한다면 누구나 자신의 전용 섹스 로봇을 장만하고 싶지 않겠는가. 파트너가 있더라도 말이다.

아마 이런 로봇들이 나오면 많은 남자들이 파트너나 연인, 심지어 배우자로 로봇을 사들이게 될 것이고, 그러면 로봇은 점점 대량 생산 체제를 갖추어 가격이 낮아질 것이니 시간과 생각의 품이 많이 드는 사람과의 사랑이라는 소통은 사라지면서 점점 어려운 일이 되고 말 것이다. 처음에 벽돌 크기의 휴대폰을 든 사람들에 대한 낯섦이 이제 모든 사람들이 휴대폰을 가지게 됨으로써 하나의 사회 규범이 되었듯, 연인이라며 로봇을 대동하고 다니는 삶 역시 또 하나의 문화가 될지도 모를 일이다.

레비는 '섹스 로봇과의 사랑이 사회에 큰 기여를 할 것'이라며, 그

이유로 "이런저런 이유로 원만한 인간관계를 형성할 수 없는 사람
이 세상에는 아주 많다"라고 했다. 이 말은 사실 틀린 말이 아니다.
실제로 마음에 드는 여자에게 거절당할까봐 오랫동안 바라만 보면
서 마음고생하고 결국 스스로 지쳐 포기하고 마는 심약하고 내성적
인 남자들이 많이 나타나고 있다. 컴퓨터와 온종일 함께하면서 정작
사람과의 소통에는 서툴고 두려워지다보니 사람들 속으로 들어오
지 않는 사람들 또한 이미 많아지고 있다.

　　레비의 말처럼 사랑과 섹스를 대신할 로봇들이 상용화되는 것이
이 세상, 인류들에게 어떤 부분에서는 정말 실용적인 도움이 될지는
모르겠다. 하지만 개인 취향 맞춤형 로봇들이 종국에는 우리에게 인
간성이라 대변되는 친밀감, 애착, 신뢰, 존경, 연민 등 사랑에 따라

오는 많은 인격적, 정서적인 부분을 말살하고, 어떤 융통성도 없고 창조도 할 수 없는 로봇 맞춤형 인간들이 되도록 하는 데 일조하게 될 것은 불 보듯 뻔한 일이 아닌가?

그나저나 남자들을 위한 연인 대행 로봇은 곧 개발이 된다 해도 여자들을 위한 로봇은 어쩔 것인가? 여자들의 성은 남자들만큼 단순하지 않아서 연인 대행 로봇이 과연 그녀들의 사랑하고 받고 싶은 욕구를 만족시켜줄 수 있을지, 그것이 문제로구나!

영원한 남자들의 성적 판타지, 훔쳐보기

틴토레토, 〈목욕하는 수산나〉

#관음증 #몰카 #피핑 톰

이 그림 앞에 서면 화면 전체를 압도하듯 뽀얗게 빛나는 우유빛 피부를 가진 젊은 여자의 몸이 보인다. 기품 있고 우아한 얼굴의 아름다운 그녀의 몸은 적나라하게 드러나있다. 그도 그럴 것이 그녀는 지금 아무도 없는 자기 집 정원에서 목욕을 하는 중이기 때문이다. 그녀는 부유한 남자의 사랑받는 아내다. 걱정이라고는 찾아볼 수 없는 편안한 표정의 얼굴, 손목 위에서 빛나고 있는 보석 팔찌와 금빛 머리카락을 장식하고 있는 머리 장식, 그녀 주변에 놓여진 향유병과 보석 장신구, 옷가지들을 보면 알 수 있다. 그녀의 집 아름다운 정원은 손질이 아주 잘 되어있고, 그녀의 목욕탕 주변은 장미 나무가 울

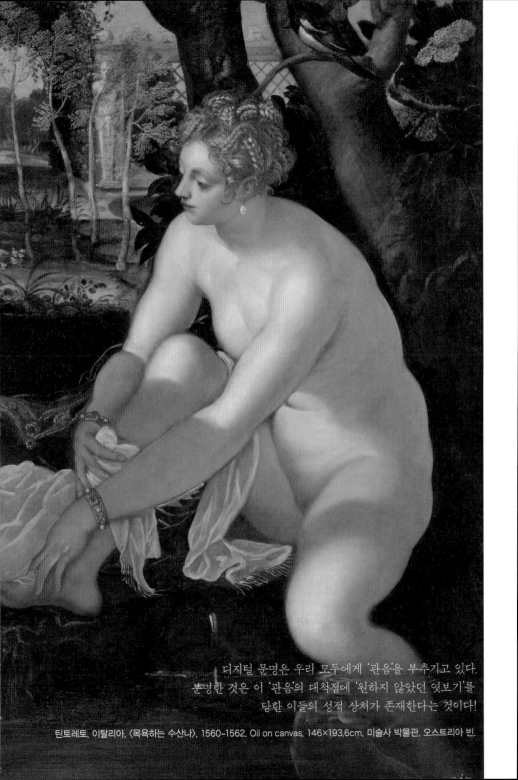

디지털 문명은 우리 모두에게 '관음'을 부추기고 있다.
분명한 것은 이 '관음'의 대척점에 '원하지 않았던 엿보기'를
당한 이들의 성적 상처가 존재한다는 것이다!

틴토레토, 이탈리아, 〈목욕하는 수산나〉, 1560~1562. Oil on canvas, 146×193.6cm. 미술사 박물관, 오스트리아 빈.

타리처럼 우거져있어 그녀가 목욕하는 모습을 가려준다.

그녀는 지금 한가로이 앉아 거울을 통해 목욕 중인 자신의 몸을 바라보고 있다. 왼쪽 다리는 물에 담근 채 오른쪽 다리를 모아 안고서 그녀는 거울 속의 자신을 무심히 바라보고 있는 중이다. 그야말로 심신의 무장해제, 그녀는 지금 평화롭다.

그런데 그림을 자세히 보면 그녀의 앞 장미 울타리 벽 앞에 나이든 남자가 몸을 굽힌 채 그녀를 훔쳐보고 있다. 그녀의 벗은 몸을 보느라 무거운 옷을 입은 채 웅크리고는 목을 뺀 불편한 자세도 참을 만한가보다. 그런가 하면 장미 울타리 끝에도 나이 든 남자가 그녀의 벗은 몸에서 눈을 떼지 못하고 있다.

이것은 《구약성서》의 외경인 〈다니엘서〉 13장의 수산나와 나이든 원로의 이야기를 바탕으로 그려졌다. ➡ 부록 p.315 수산나는 바빌론의 부유한 히브리인 요하킴의 정숙한 아내였다. 요하킴은 무척 부자인 데다 많은 사람들에게서 존경을 받는 이였기에 그를 찾는 방문객들이 많았는데, 그 방문객들이 돌아간 저녁 무렵이면 수산나는 아름다운 정원을 산책하곤 했다. 그날도 수산나는 정원을 산책하다가 목욕을 하기로 하고, 하녀들에게 향유와 갈아입을 옷을 가져오도록 이른 후 옷을 벗고 물속에 들어간다, 한참 목욕을 하고 있는 그녀를 몰래 훔쳐보는 이들이 있었으니 그들은 유명한 장로들이었고, 평소에 아름다운 수산나에 반해 그녀에게 음심을 품어오다 우연히 수산

나가 목욕하는 것을 보게 된 것이다.

원로들은 훔쳐보기에 멈추지 않고 혼자 있는 수산나에게 다가가 통정할 것을 강요하지만 수산나는 이를 거절한다. 그러자 앙심을 품은 두 장로는 수산나가 정원의 나무 아래서 젊은 남자와 사랑을 나누는 것을 보았다고 고발을 했고 수산나는 사형을 선고받는다. 그런 수산나의 누명을 벗겨준 사람이 신의 계시를 받은 히브리인 청년인 다니엘이었다.

이 그림은 〈불카누스에게 발각된 비너스와 마르스〉를 그렸던 틴토레토의 작품이다. 독창적인 시점을 가진 틴토레토는 활달하고 해학적인 시각으로 극적인 자세의 역동적인 인물들을 그려냈고, 극심한 명암대비로 자신의 주제를 드러내기를 좋아했다. 틴토레토의 그림은 미켈란젤로의 드로잉과 티치아노의 색채를 통합했다고 알려져 있으나, 그는 르네상스의 주요한 두 계통인 피렌체와 베네치아 화풍의 장점을 자기 나름대로 녹여 새로운 화풍을 만들어냈다고 평해진다. 그는 귀족적이기보다 서민적이었고 그림을 그리는 속도는 전설적이었다고 한다. 그만큼 대작과 다작으로 유명하다.

이 그림 뒤에 이어질 장면은 두 장로가 수산나에게 다가가 통정을 강요하며 협박하는 장면이겠다. 평화롭게 망중한을 즐기고 있던 수산나가 얼마나 놀랐을까?

목욕하는 여자를 숨어서 훔쳐보는 것은 예나 지금이나 변함없

는 남자들의 성적 판타지 중 하나다. 〈목욕하는 수산나〉뿐만 아니라 〈목욕하는 밧세바〉 등 목욕하는 장면을 들킨 여자를 그린 그림들이 너무나 많은 것을 보면 남자들은 여자들의 벗은 몸을 훔쳐보는 것에 열광하는 것이 분명하다. 〈목욕하는 수산나〉 그림조차 그 속에 담고 있는 주제와는 상관없이 목욕하는 여자의 벗은 몸에 초점을 맞추는 것을 보면 남자들의 관음 본능은 참 대책이 없다.

틴토레토뿐 아니라 렘브란트, 장 밥티스트 상태르, 야콥 요르단스, 로렌조 로토, 아르테미지아 젠틸레스키, 알렉산드로 알로리 같은 작가들이 목욕하는 그녀의 벗은 몸과 훔쳐보기를 그렸다. 이 중 유일한 여성화가인 아르테미지아의 그림을 제외하고는 '훔쳐보기'를 당한 대상의 당혹스러움과 두려움을 표현한 작가가 거의 없다고 해도 과언이 아니다. 심지어 알렉산드로 알로리는 수산나가 원로들을 노골적으로 유혹하는 듯한 그림을 그려 실제 그림 속의 교훈 어린 이야기와는 상관없는 '관음'에 집중하는 모습을 보여준다.

이렇게 낯선 사람의 벗은 몸이나 그들이 하는 성행동을 훔쳐보며 성적인 흥분과 쾌감을 느끼는 것을 '관음증(Voyeurism)'이라고 한다.

그림 속의 원로들이 지속적인 이상성행동을 하는 '관음증자(Voyeur)'였다고는 생각되지 않는다. 그들은 우연히 평소 음욕을 품고 있던 수산나의 벗은 몸을 보았고, 그녀의 몸을 탐하려 했다. 반면 정작 '관음증'을 가지고 있는 사람들은 그들이 훔쳐보고 있는 사람들과 성관계하기를 원하지는 않는다고 한다. 그저 그들 모르게 훔쳐봄

으로써 성적인 쾌감과 만족을 느끼고자 하는 것으로, 보여지기를 원하지 않는 자의 몸에 대한 주도권을 가지고자 하는 것이 그들이 원하는 쾌감의 본류인지도 모른다. 그리고 그들은 그 기억을 가지고 상상하고, 엿보는 동안이나 그 후에 자위행위를 하기도 한다. 관음증은 주로 15세 이전에 시작되며 만성적으로 지속되는 경향이 있는데, 시간이 흐르며 점점 관음의 기술은 늘어간다.

관음증은 아주 일반적인 성범죄 중 하나이며, 관음증자는 대개 남자들이다. 또 관음증의 행동들은 최근 한 달 동안의 자위행위 빈도, 최근 한 해 동안의 포르노 사용 빈도, 그리고 다른 일들보다 훨씬 쉽게 성적 흥분을 느낀다는 것과 밀접한 연관이 있음이 연구에 의해 밝혀졌다.

최근에는 자신이 보여지는 것을 의도하는 TV프로그램, 이른바 리얼리티 프로그램이 유행하고 있다. 게다가 다른 이들의 성행위 장면을 촬영한 몰카가 포르노그래피의 한 장르로 자리잡았다고 한다. 예전의 관음증자들 중 대부분이 노출증자와 함께 여리고 유순해 현실세계에서 성관계를 맺지 못하는 이들이었다면, 현대의 관음증자는 '훔쳐보기'의 본능이 지나치게 자극받으면서 발전한 평범했던 사람들인 경우가 많다. 어쩌면 현대는 우리 모두에게 '관음'을 부추기고 있다. 인터넷상에서는 남의 신상 캐기가 한 마리 여우를 사냥개들이 쫓아가서 마침내 찾아내어 갈기갈기 찢어대는 '여우사냥' 같이 잔인하게 진행되며 대중은 그것을 비난하면서도 동시에 향유하는 듯 보인다.

그러나 분명한 것은 관음증의 대척점에는 '원하지 않았던 엿보기'를 당한 이들의 성적 상처가 존재한다는 것이다.

관음증자를 '피핑 톰Peeping Tom' ➡ 부록 p.318 이라 부르기도 하는데 여기에는 재미있는 일화가 있다. 11세기 영국의 코번트리의 영주의 부인 고디바의 이야기가 그것이다. 고디바는 남편인 영주가 농노들에게 너무 혹독한 세금을 부과하자 남편에게 세금을 줄여달라고 부탁했다. 그러자 영주는 아내를 향해 알량한 자비론자라 조롱하면서 "당신이 옷을 벗고 알몸인 채 영지를 돌면 세금을 내려주겠소"라고 비웃었다.

고디바 부인은 알몸인 채로 말을 타고 영지를 돌겠다고 결심하고

이를 실행했다. 영주의 부인이 자신들을 위해 그런 수치를 감당하겠다고 하자, 영지의 백성들은 그날 창문을 가리고, 고디바 부인이 영지를 도는 동안 누구도 그녀의 벗은 몸을 보지 않기로 약속했다. 고디바 부인이 알몸으로 말을 타고 영지를 도는 동안 누구도 밖을 내다보지 않았지만, 단 한 사람 양복재단사였던 톰이라는 남자가 커튼을 들어 올려 그녀의 알몸을 엿보고자 했다. 톰은 자비의 목적으로 알몸시위를 하던 고디바의 몸을 훔쳐보려 한 벌로 그 순간 장님이 되고 말았다.

보지 말아야 할 것을 보다가 꼭 봐야 할 것을 놓치게 될지도 모른다. 그런 암시가 '피핑 톰'의 일화에 숨어있는 것은 아닐까?

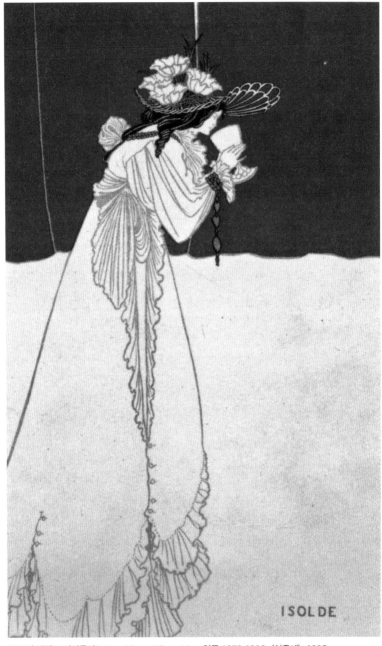

오브리 빈센트 비어즐리Aubrey Vincent Beardsley, 영국 1872~1898, 〈이졸데〉, 1895.

사랑의 위대함과 운명의 잔인함!

이 약을 마시기만 하면……

오브리 빈센트 비어즐리, 〈이졸데〉

#사랑의 묘약 #윤활제
#비아그라 #트리스탄과 이졸데

215

이 석판화를 보는 순간 빨간색, 검정색, 흰색의 강렬한 색채, 그리고 간결하고도 대담한 선들의 대비 속에 우아하면서 훤칠한 여인이 눈길을 사로잡는다. 얼핏 보면 일본 여인 같기도 한 그녀는 가녀린 듯도 하고, 당당해 보이기도 한다. 가장자리에 주름이 잡힌 19세기 스타일의 하얀 드레스를 입고 있는 칠흑처럼 검은 머리의 그녀는 커다란 유리잔을 들어 뭔가를 마시려 하고 있다. 단순한 선으로 일러스트처럼 표현된 그녀의 표정은 자못 비장해 보이며 무엇인지 모르지만 그녀에게 찾아온 운명에 대항하는 듯한데, 그 와중에도 그녀가 쓴 모자에는 화려하고 큰 꽃 4송이가 장식되어있다. 이 석판화는

한눈에 봐도 무척 장식적이다. 그림의 하단에 '이졸데'라고 적혀 있는 것으로 보아 이 여인은 트리스탄과 사랑에 빠진 아일랜드의 공주 이졸데임이 분명하다. 그렇다면 그녀가 마시려 하는 잔에는 사랑의 묘약이 담겨있을 터……. 하지만 그 사실을 모르고 독약인 줄만 아는 그녀이기에 표정은 결연하고 비장하기만 하다. 그녀의 슬픔과 다짐에는 상관없이 단순한 색채와 선으로 이루어진 그림은 너무나 감각적이고 독특하며 아름답다. 이 그림에 나타나는 채색법은 자연주의적이지 않으며, 일본의 목판화 같은 느낌이 난다.

〈이졸데〉는 영국의 유명한 삽화가이며, 아르누보 화가인 오브리 빈센트 비어즐리Aubrey Vincent Beardsley(1872~1898)의 작품이다. 비어즐리는 가난한 중산층에서 태어났으며, 어릴 적에는 결핵을 앓기도 했다. 겨우 26년을 살다 세상을 떠났던 그는 정식으로 미술 수업을 받아본 적 없이 독학으로 미술공부를 했으며, 라파엘 전파의 번 존스의 도움을 받았다. 비어즐리는 드로잉, 석판화, 목판화와 포스터 등 수천 점이 넘는 작품을 남겼는데, 대담한 생략과 흑백의 대비, 유려한 선화로 일러스트레이션의 귀재였으며 로트렉과 일본의 우키요에의 영향을 받았다. 그의 섬세한 선화는 악마적인 에로티시즘과 퇴폐적이고 감각적인 세기말적 탐미주의의 상징적인 존재로서 그를 각인시켰다. 그는 오스카 와일드의 〈살로메〉에 화려하고 감각적이어서 도저히 잊혀지지 않는 삽화를 그려 넣어 유명해졌으며, 〈아서왕의 죽음〉 등 켈트족의 신화에 삽화 그리기를 좋아했다.

앞서 말한 대로 그림 속 이졸데는 유명한 〈트리스탄과 이졸데〉의 사랑 이야기의 주인공이다.

영국 콘월의 마크 왕은 조카인 트리스탄을 보내 아일랜드를 정벌한 후 그곳의 공주 이졸데와 결혼하려 한다. 트리스탄이 그의 배로 이졸데를 마크 왕에게 데려가던 중, 이졸데의 어머니가 준비한 사랑의 묘약을 두 사람이 실수로 마시게 되고 이들은 뜨거운 사랑에 빠지게 된다.

사랑의 도피를 했던 트리스탄은 사랑하는 여인 '금발의 이졸데'를 어쩔 수 없이 마크 왕에게 보내지만 그녀를 잊지 못하다 그녀와 닮은 또 다른 이졸데인 '흰 손의 이졸데'를 만나 결혼한다. 하지만 병에 걸려 죽음을 눈앞에 둔 트리스탄은 그리워하던 금발의 이졸데에게 자신의 병을 고치러 와달라고 부탁하고, 이졸데는 트리스탄이 있는 프랑스로 달려온다. 그러나 흰 손의 이졸데가 "금발의 이졸데는 이미 죽었다"라고 거짓말을 한 탓에 트리스탄은 이졸데를 만나지도 못한 채 절망 속에 죽는다. 트리스탄의 죽음을 알게 된 금발의 이졸데 역시 트리스탄의 시신 앞에서 죽고 만다는 '사랑의 위대함'과 '운명의 잔인함'을 보여주는 이야기다.

〈트리스탄과 이졸데〉의 슬픈 사랑 이야기는 켈트족의 전설이라 전해진다. 이 이야기는 많은 작가들에 의해 소설로, 희곡으로, 오페라로 되살아났다.

트리스탄과 이졸데가 마신 사랑의 묘약은 이졸데의 어머니가 준

비한 마법의 약이었다. 이졸데는 자신의 나라를 함락하고 자신을 아내로 삼으려는 콘월의 마크 왕에게 일말의 호감도 느끼지 않았다. 아일랜드의 왕비인 이졸데의 어머니는 이졸데가 마크 왕과의 첫날밤을 순조롭게 보내게 하기 위해 사랑의 묘약을 준비했던 것이다. 에로스의 화살에 맞은 것처럼 눈앞의 사람과 뜨거운 사랑에 빠지는 마법의 약! 나라를 위해 사랑하지도 않는 사람과 평생을 살아야 할 딸을 위해 약의 힘을 빌어서라도 사랑에 빠지기를 바랐던 엄마의 마음도 딱하지만 그것보다 더 괴로웠을 사람은 이졸데 당사자 아닌가!

어쨌거나 사랑의 묘약을 마시면, 하루를 못 만나면 병이 나고, 사흘을 못 만나면 죽게 된다. 간절한 사랑은 고통을 불러오고, 그 고통으로 죽을 수도 있다는 것을 의미하는 걸까?

그러고 보면 서양에서는 이 사랑의 묘약에 대한 이야기가 신화 속에도, 전설 속에도 많이 녹아있다. 정략결혼을 해야 했던 사람들이 많아서 마법의 약에 의존해야 비로소 평온한 결혼을 유지할 수 있었기 때문일까? 도니체티가 작곡해서 유명한 오페라 〈사랑의 묘약〉 또한 순진한 시골 총각 네모리노가 마을의 아름다운 처녀 아디나의 사랑을 얻기 위해 그의 전재산을 털어 약장수에게 가짜 사랑의 묘약을 사서 마시고는 그녀가 자신에게 반해 사랑하기를 기다리며 일어나는 좌충우돌 사랑의 이야기이다.

약을 마시기만 하면 상대가 나를 사랑하게 된다니, 정말 이 약이 있기만 하다면 세상의 모든 슬픈 짝사랑 이야기는 해피엔딩일 텐데!

한때 유럽에서는 남미에서 콜럼버스에 의해 전파된 코코아차가 사랑의 묘약으로 알려졌었다. 그래서 귀부인들은 남편이나 애인과 사랑을 나누기 전날 밤이면 뜨거운 코코아차를 한 잔씩 끓여 마시고는 애인을 기다렸다고 한다. 그런데 실제로 코코아차 속에는 최음제로 작용하는 '페닐에틸아민'이 많이 함유되어있다고 한다. 놀랍지 않은가?

코코아차가 얼마나 마음속의 열정을 뜨거운 사랑의 불꽃으로 피워 올렸는지는 모르지만, 현대를 사는 우리에게는 확실한 사랑의 묘약이 있다. 성욕을 부추기는 호르몬인 '테스토스테론' 보충요법과 발기를 도와주는 비아그라, 레비트라, 시알리스, 자이데나 등이 그

것이다. 그런 묘약들은 경구용 발기부전 치료제들이다. 갱년기를 맞아 열정이 사라졌던 중년의 남자들에게 테스토스테론은 크림이나 젤, 먹는 약, 주사제로 그들의 성욕을 다시 부추길 뿐 아니라 뭔가를 성취하고자 하는 거친 남성성을 되살려준다. 또 역시 중년을 넘어서면서 피가 찐득해지거나 혈류가 약해지는 등의 기질상 문제로 발기가 잘 안 되거나, 강직도를 만족할 정도로 유지하지 못하고, 발기 상태가 쉽게 풀리는 남자들을 위한 발기부전 치료제는 고개 숙였던 남자들로 하여금 다시 가슴을 당당하게 펴고 큰소리를 칠 수 있게 하는 사랑의 묘약임이 분명하다. 더욱 흥미로운 사실은 갱년기의 남자에게 그를 사랑하고 이해하는 다정한 여인은 발기부전 치료제를 먹는 만큼이나 효과가 있다고 하니, 나를 사랑하고 걱정해주고 돌봐주는 그녀가 있는 중년의 남자라면 매일 강력한 사랑의 묘약을 먹고 있는 것과 마찬가지라 할 수 있겠다.

심장병 약을 개발할 때 약을 먹은 환자들이 발기가 자주 되는 부작용을 놓치지 않도록 만들어낸 비아그라는 이제 상표특허 기간이 끝나 수많은 복제약들이 시판되고 있는데 저용량인 데다 낮은 가격으로 구할 수 있다. 비아그라는 애초에 심장약으로 개발된 것이라 사실 무척 안전한 약으로, 의사의 처방과 간단한 주의사항만 유념한다면, 고개 숙였던 사랑을 활활 불태우는 데 부족함이 없을 것이다.

덕분에 정력 향상 효과가 있다고 알려져 죽음을 당해왔던 사슴들과 물개들, 바다사자들이 한숨을 돌리게 되었다는 것은 '사랑의 묘

약'의 또 다른 미덕이다.

여자들에게도 '사랑의 묘약'이 있다. 미국 FDA의 승인을 받은 세계적인 윤활제 아스트로글라이드, 듀렉스 젤, 동아제약의 자이젤리 같은 질 윤활제가 그것으로, 임신·수유기나 폐경기를 지나면서 질이 건조해진 여자들에게는 에스트로겐 호르몬 보충요법과 함께 질의 촉촉함을 선물해 남편과의 황홀한 사랑을 회복하게 해주는 명실상부한 '사랑의 묘약'이다. 물론 여자들에게도 마찬가지로 나를 사랑해주는 그의 관심과 다정한 애무야말로 가장 강력한 '사랑의 묘약'이다. 하지만 질이 건조해지면 염증에 감염되기도 쉽고, 삽입 섹스 시 통증이 느껴져 섹스를 피하게 되면서 자칫 섹스리스로 연결되기도 한다.

윤활제는 인간의 몸에서 나오는 모든 체액이 다 수용성이기 때문에 가능하면 유분기가 적은 것이 좋은데, 유분이 전혀 들어가지 않으면 너무 빨리 마른다는 단점이 있어서 아주 조금씩은 유분감이 있다. 윤활제는 여성의 질 액과 가장 비슷하게 만든 것이어서 콩기름, 올리브 기름 등 식물성 기름이나, 바셀린, 수분크림과는 다르다. 또한 이런 기름 성분의 것들을 윤활제로 사용하면 질염 등의 문제를 일으킬 수 있으니 주의해야 한다. 이 윤활제는 피부에 문제가 생기면 연고를 바르듯이 자연스레 사용하면 좋을 일인데 아직까지 우리나라에서는 '섹스토이'쯤으로 인식되어 약국에서도 쉽게 구입할 수 없다니 안타까운 일이다. 요즘은 몇몇 할인점에서 윤활제를 내놓

고 팔기 시작했다니 적극적으로 이용하면 인식도 달라지고 더 많은 좋은 상품을 쉽게 구할 수 있을 것이다.

사랑의 묘약을 마신 이졸데는 사랑함으로 인해 고통스러웠고, 결국은 죽음에 이르렀다. 그렇지만 우리는 다르기를! 사랑의 묘약으로 인해 더욱 행복하게 오래도록, 마법처럼 사랑할 수 있기를!

혼자 하는 섹스

에곤 실레, 〈자위〉

#성적 긴장 해소 #다크서클
#좋은 연습 #자위행위

남자의 얼굴은 상기되어있다. 그의 몸속 깊은 곳으로부터 퍼져나가는 성적 열기 탓인지 그의 두 귀는 붉게 달아올라있고, 초점 없이 크게 뜬 눈은 지금 그의 정신이 현실세계에 머물러있지 않음을 보여준다. 남자의 손은 성기를 쥔 채 한참 자위행위를 하는 중이다. 아마도 그는 자신의 성적 판타지에 몰입되어 오르가슴을 향해 달려가는 중인 것 같다.

그리스 시대에는 여자보다 남자의 벗은 몸이 완전한 미를 보여주었다고 하지만, 성에 대한 모랄이 엄격해지고 여자의 몸이 금기의

대상으로 들어선 때부터 벗은 여자의 몸을 그리기가 어려워졌다. 하지만 아름다운 여자의 누드를 감상하고 소장하고 싶었던 부유한 후원자들의 요구와 화가들의 그리고 싶었던 욕구가 맞물려, 많은 서양 회화 작품이 신화적 모티브를 이용하거나 여러 가지 이유를 대며, 여자의 벗은 몸을 '엿보기'의 형식으로 그려왔다.

여자의 벗은 몸을 보여주는 많은 그림들에 비하면 남자들의 누드는 그리스 시대 이후로는 찾아보기가 쉽지 않다. 더욱이 화가들은 자신의 성적 반응이나 남성성을 드러낸 그림을 '보여주기'의 목표보다는 자신의 성적 각성이나 남성성의 부각을 위해 자화상의 형식을 빌어 그렸는데, 자신의 자위행위를 묘사한 피카소나 에곤 실레의 그림이 대표적이다.

이 그림은 클림트와 함께 활동한 오스트리아의 표현주의 화가이자 분리파의 핵심 멤버였던 에곤 실레Egon Schiele(1890~1918)의 〈자위〉로, 작가의 자화상이다. ➡ 부록 p.321 에곤 실레는 클림트가 적극적으로 후원하였으며, 그의 친구이며 제자이기도 했는데, 클림트가 성을 환상적으로 완성에 가까운 이미지로 아름답다 못해 화려하게 표현했다면 에곤 실레는 인간의 육체를 병적으로 뒤틀리게 그렸으나 생생하게 감정이 이입되도록 그렸다. 또 노골적으로 어린 소녀들의 누드나 성행위들을 그려냈고 그것을 통해 성을 표현했다.

실레에게 성은 아름답고 고결한 것이라기보다 추악하며 죽음과

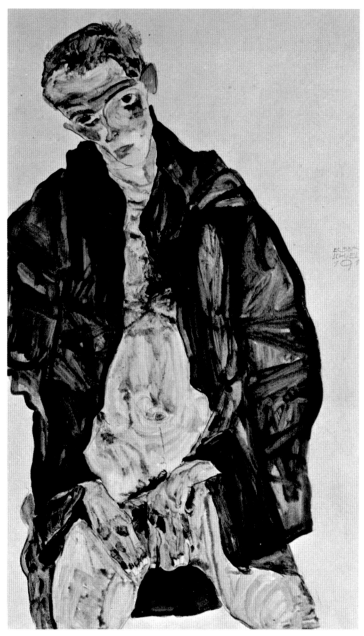

에곤 실레, 오스트리아, 〈자위〉, 1911. Watercolor and pencil on paper, 47×31cm. 알베르티나 미술관, 오스트리아 빈.

당신의 성적 판타지는 안녕하신지?!

고통을 이끄는 공포스런 것이었다. 그것은 매독에 걸려 고생하던 그의 아버지로부터 비롯된 것이었는데, 매독으로 인해 장애인이 된 그의 아버지는 자신의 분노를 가족들에게 전가하는 폭력 가장이었기 때문이다.

방탕한 아버지를 둔 아들들이 대개 그렇듯이 실레는 젊은 시절을 성적으로 무절제하게 보낸다. 그는 빈에서 어린 소녀 모델들과 자유분방한 생활을 하면서 스캔들을 일으켰고, 그래서 살던 곳에서 추방당하기도 하고, 심지어 1912년에는 어린 소녀들을 대상으로 부도덕한 그림을 그렸다는 이유로 투옥되기도 한다.

에곤 실레의 그림들은 관능적이라기보다는 죽음의 공포와 고립, 실존에 대한 절절한 외침처럼 보인다. 실레의 성과 죽음에 대한 묘사는 너무나 솔직하고 노골적이고 생생하다. 자극적인 에로티시즘으로 표현된 그의 그림들을 보노라면 나도 모르게 그의 감정에 몰입하게 된다.

실레는 에디트 하림스와 결혼하면서 점차 경제적, 심리적으로 안정을 찾게 되고 화가로서의 명성도 얻지만, 그즈음 한참 유행하던 스페인 독감으로 아내 그리고 그토록 기다리던 아들을 잃고 자신도 3일 후 28세의 젊은 나이로 유명을 달리했다.

자위행위는 '혼자 하는 섹스'다. 즉 스스로 자신의 성기를 만져서 성적 흥분과 만족을 이끌어내는 행위다. 대부분의 남자들이 자위행

위를 통해 성을 인식하고 자신의 성감을 개발해간다.

결혼한 여자까지 따져도 60퍼센트 남짓한 여자들만이 자위행위를 하는 반면, 남자들은 대부분 자위행위를 한다. 혹자는 '97퍼센트의 남자는 자위행위를 하고 나머지 3퍼센트는 거짓말을 한다'라는 조크로 모든 남자들이 다 자위행위를 하는 것처럼 말하곤 하지만, 실제로 20퍼센트 정도의 남자는 자신의 종교적, 윤리적 가치관 때문에 자위행위를 하지 않는다고 한다.

스스로 자신의 쾌감을 찾아가는 자위행위는 '섹스의 좋은 연습'이라고 할 수 있는데, 문화적으로는 오랫동안 금기시되어왔다. '자위행위를 하면 키가 안 자란다', '자위행위를 하면 눈가에 다크서클이 생긴다', 심지어 서양에서는 '자위행위를 하면 좋아하는 소녀가 임신을 한다', '손바닥에 털이 난다'라며 겁을 주어왔다. 귀족 자제들의 교육기관인 사립기숙학교에서는 잠잘 때 장갑을 끼게 하고 손을 이불 밖으로 내밀고 자게 하거나, 더 엄격하게는 발기되면 피가 날 수도 있는 철로 만든 '음경고리'를 씌우기도 했다니, 정신병으로까지 일컬어졌던 자위행위에 대한 두려움과 자위행위를 금기시하던 당시의 분위기가 어떠했는지 짐작할 수 있다.

고대로부터 역사를 더듬어봐도 자위행위는 금기의 대상이었는데, 이것은 아마도 인간의 수가 부와 안전을 보장했던 시대에 생식을 위한 생명의 씨가 낭비되는 것을 두려워했기 때문인 듯하다. 하지만 인간의 문명이 점점 발달하고, 많은 일을 컴퓨터나 기계가 대신함에

따라 요즘은 성의 기능에 있어서 '생식'보다는 '즐거움'에 더 비중을 두게 되었고, 자위행위에 대한 부정적인 인식도 많이 바뀌었다.

자위행위의 미덕은 무엇보다 자신의 몸을 친밀하게 느끼게 한다는 것, 남자의 조루나 여자의 오르가슴 각성장애에 좋은 치료법이 된다는 것이다. 그래서 성에 대해 보수적이거나 무지해서 오르가슴의 느낌을 모르는 경우, 여자들에게 성치료의 일환으로 권유되고 있다. 또 파트너가 없어도 자신의 성적 욕구를 채워줄 수 있고, 나이 든 이들에게 좋은 성적 대안이 되기도 한다.

성적 긴장이 쌓이면 자신도 모르게 거칠어지게 되는데, 자위행위를 하면 성적인 긴장을 풀 수 있고, 육체적인 쾌락을 스스로 달성할 수 있으며, 잠을 잘 잘 수 있다.

'자위행위'라고 하면 한창 성적 호기심과 욕구가 왕성한 청소년을 떠올리지만, 사실 성인 남자, 결혼한 남자들도 자위행위를 많이 한다. 특히 이혼한 독신 남녀들이 자신의 성욕을 풀기 위해 자위행위를 많이 한다고 한다.

요즘 자위행위에 대한 우려가 하나 더 늘어났다. 자극적인 음란물을 보며 자위행위를 하고 아내와는 섹스를 하지 않는 남편들 때문이다. 남자들의 섹스 판타지는 주로 시각적인 자극에서 오지만, 포르노는 그것을 충분히, 필요 이상으로 만족시켜줄 뿐 아니라 지나치게 각성시켜 이미 익숙한 존재인 아내와의 접촉으로는 더 이상 성적 흥분을 느끼지 못하게 만들면서 섹스리스의 원인으로도 지목되고 있다.

〈자위〉를 보면 에곤 실레는 자신의 머릿속에 있는 성적 이미지를 동력으로 충분히 절정에 이르고 있는 듯 보인다. 현재의 인스턴트적 자극에만 익숙해진 당신의 성적 판타지는 안녕하신지?

몸도, 마음도, 영혼도 팔고……

에두아르 마네, 〈올랭피아〉

#매춘 #성매매
#결국은 피해자 #귀여운 여인

이제까지의 여인들과 비교해볼 때 그림 속의 그녀는 전혀 아름답지 않다. 각진 네모턱과 짧은 목, 풍만하기보다 납작한 느낌을 주는 그녀의 몸매는 심지어 못생겼다는 생각이 들게 한다. 화려한 침대에 알몸으로 등을 기대고 누운 그녀는 벌거벗은 자신이 부끄럽지도 않은지, 시선을 피하지 않고 관객을 바라본다. 차고 냉담하며, 텅 비어 있는 듯한 눈빛으로 정면을 바라보는 그녀의 시선은 보는 이의 마음을 불편하게 만든다.

그녀의 포즈는 확실히 익숙하다. 그러고 보니 티치아노의 〈우르비노의 비너스〉, ➡ 부록 p.276 고야의 〈마야〉의 포즈와 닮았다. 그런데 비

너스* 나 마야가 주는 여성적이며 매혹적인 느낌과는 아주 다르게 〈올랭피아〉의 그녀는 사뭇 도전적이고, 심지어 뻔뻔해 보이기까지 하다.

그녀가 기대어 누워있는 침대의 시트는 격정의 섹스를 끝낸 지 얼마 되지 않은 듯 흐트러져있다. 떨렸던 격정의 섹스 뒤가 아니라 뭔가 작업을 마무리하고 잠시 쉬는 듯이 보이는 그녀는 머리를 커다란 붉은 꽃으로 장식하고, 귀걸이와 팔찌를 한 채 짧은 목에는 검고 가느다란 초커를 하고 있다. 마치 그녀 자신이 선물이라는 듯이……. 그렇다, 그녀는 귀족이나 상류층 남성들을 상대로 몸을 파는 파리의 고급 창녀인 것이다.

꼬고 있는 다리의 발끝에 곧 벗겨질 듯 달랑달랑하게 신겨진 높은 굽의 슬리퍼는 그녀가 품위 없는 여자임을 보여준다. 게다가 못생긴 흑인 하녀는 그녀의 고객이 보낸 것이 확실한 커다란 꽃다발을 그녀에게 가져와 보여주지만, 그녀는 꽃다발에는 아무 관심도 없다.

이 그림은 1865년 파리의 살롱전에서 처음으로 대중에게 선보여 엄청난 스캔들을 일으켰던 에두아르 마네Edouard Manet(1832~1883)의 〈올랭피아〉이다. 마네는 이 작품 이전에도 옷을 말쑥하게 차려입은 두 명의 신사와 그 사이에 앉은 벌거벗은 여자를 그린 〈풀밭 위의 점심〉으로 파리의 화랑가를 충격으로 몰아넣었다. 그는 아방가르드의 혁신자이며 모더니즘의 창시자로 불리는 프랑스 파리 태생

* 아프로디테의 로마식 이름

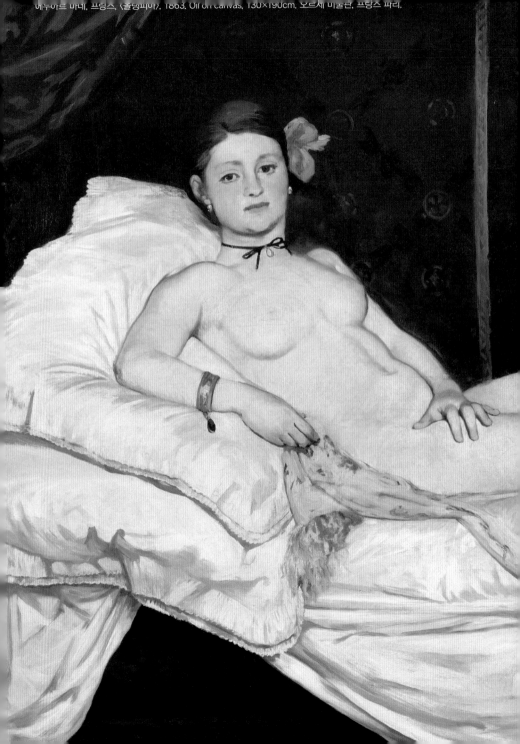

의 화가이고 '인상파의 아버지'라 불리우기도 한다.

마네는 부유한 가정에서 태어났으며 부모는 그가 법관이 되기를 기대했다. 하지만 마네는 아카데미 화가인 토마 쿠튀르의 아틀리에에서 그림을 배웠다. 할스, 렘브란트, 티치아노의 그림을 모사하며 그림을 배우던 그는 그들의 그림을 기준으로 한 전통적인 구도에 자신의 현대적 해석을 더해 당시 파리의 고급 매춘부였던 올랭피아를 '그저 그런 파리의 매춘부'로 표현했고 그 왜곡성으로 대중을 분노하게 했다. 〈올랭피아〉에 대한 사람들의 분노가 어찌나 심했는지 그림을 파괴하기 위해 몽둥이를 가져오는 사람들과 마네에게 폭언을 퍼붓는 사람들을 피해 미술관 안내원들의 보호를 받아야 했을 정도였다. 그는 이제까지의 여신들처럼 몽실몽실 부드러워 보이고 하얗게 빛나는 여체의 곡선이 아니라 날씬하다 못해 딱딱하고 심지어 납작해 보이는 누드를 그렸다. 게다가 달콤해 보이는 분홍색 대신 담황색으로 살결을 표현해 에로티시즘을 들어내버렸다. 그는 신화적인 주제나 역사적인 문맥을 통해서만 벌거벗은 여인의 모습을 아름답게 그려왔던 당시의 화풍을 벗어나 속물적이고, 일상을 아름답게 미화하지 않고 눈에 보이는 그대로 정직하게 표현하는 방식으로 그렸던 바, 그것이 관객들을 화나게 만든 것이다.

에밀 졸라는 그의 작품을 옹호했으나, 당시의 많은 비평가들은 그의 〈올랭피아〉에 '핼쑥한 창녀', '노란 똥배가 나온 오달리스크', '검은 고양이와 함께 있는 미개인 비너스'라며 악평을 퍼부었다.

올랭피아는 말 그대로 돈을 받고 자신의 몸을 상대의 노리개로 내어주는 직업을 가진 여자다. 매춘은 역사 이래 계속되어온 가장 오래된 직업이라 하지만, 다시 생각해보면 그렇게까지 해서라도 먹고살아야 했던 가난한 여인들의 어쩔 수 없는 선택이었음을 부인할 수 없다. 섹스를 즐기기 위해서 매춘을 하는 여자는 없다고 해도 과언이 아닐 것이다. 돈이 필요하지 않다면 누가 모르는 이의 취향에 맞추어야 하는 섹스를 하겠는가. 게다가 성매매는 큰 수익을 낼 수 있기 때문에 여전히 근절되기 어려워 보인다.

현실에서 올랭피아처럼 호사스럽게 사는 상위 1퍼센트라는 자발적인 콜걸들이 있는 게 사실이지만, 대다수의 매춘부들은 인신매매의 덫에 걸려 매춘에 빠져들었거나, 생활고 때문에 어쩔 수 없이 매춘을 하는 가엾은 여인들이다.

최근 〈뉴스위크〉지에 의하면 미국에서는 가까운 멕시코나 브라질, 푸에르토리코 등 남미 지역의 가난하고 못 배운 여성들이 인신매매범에게 유혹되어 미국으로 건너온 뒤 낮에는 남자들만 일하는 농장 등에 실려가 몸을 팔고, 밤에는 사창가에서 남자를 상대하는 등, 매일 10~40명의 남자에게 성적으로 시달리며 사는 지옥 같은 일이 벌어지고 있다. 조사에 따르면 여성이 성매매를 시작하는 나이는 평균 12~14세이며, 성매매여성 중 70퍼센트 이상이 폭력에 시달린다고 한다. 미국의 경우 거리에서 일하는 성매매여성은 다른 여자들보다 40배, 택시 기사 같은 가장 위험한 일을 하는 이들보다도

6배 이상 살해당하고 있다.

영국 대학생 20명 중 1명은 몸을 판다. 최근 스완지 대학 연구진과 영국학생연합(NUS) 웨일스 지부가 조사한 바에 따르면 영국의 대학생 중 대략 4분의 1 정도는 학비를 벌기 위해 매춘을 고려한 적이 있다니 이 역시 충격적이다.

우리나라는 다를까? 나 역시 대학 등록금을 빨리 마련하기 위해 안마방에 나간다는 여학생을 만난 적 있고, 섹스를 하는 보상으로 부유하고 나이 든 남자의 후원을 받아 학교를 다니고 있다는 어린 여대생들을 상담하곤 한다. 아마 우리나라에서도 영국의 대학생들에게 했던 조사를 한다면 놀랄 만한 결과가 나올지도 모르겠다. 가난한 어린 여자들은 생각보다 쉽게, 그리고 어처구니없이 매춘의 늪에 빠진다. 어린 시절 강간을 당한 경험이 있거나, 절대적인 빈곤 때문이 아니라 보다 쉽게 돈을 벌 수 있기 때문에 매춘을 시작한 사람 역시 적지 않다. 돈이 성공과 행복의 잣대가 되어버린 탓이 클 것이다. 특히 인터넷상에는 매춘의 유혹이 곳곳에 도사리고 있으며, 이는 학생들이 매춘에 더욱 쉽게 빠져들도록 부추긴다.

2015년 3월 미국에서는 줄리아 로버츠와 리처드 기어가 주연한 대표적 성매매여성 소재 영화, 거리의 성매매여성에게 고급 옷을 사주고, 비싼 목걸이를 선물하고, 파티에 파트너로 데리고 나가는 등 귀부인으로 대접하고 결국 그녀와 맺어지는 내용의 〈귀여운 여인 Pretty Woman〉의 개봉 25주년을 맞아 연기자들의 기념 인터뷰를 했다.

브로드 웨이에서는 뮤지컬 제작도 검토하고 있다고 한다. '여성의 인생을 망치는 성매매를 터무니없이 미화했다'라는 평을 듣고, 많은 여성인권운동가들과 그들에게 동감하는 여자들을 힘 빠지게 했던 〈귀여운 여인〉은 매혹적인 신데렐라 이야기가 아니라, 폭력적이고 모욕적인 행위를 미화한 영화이며 관객들을 악랄하게 속이고 있다.

매춘은 쉽게 많은 돈을 벌 수 있는 일이 아니다. 게다가 표시가 안 나는 일이 결코 아니다. 돈을 받는 이상의 모욕적인 보상을 육체적, 정신적, 정서적으로 치러내야 한다.

미국의 여권운동가 안드레아 드워킨이 말했듯 '매춘은 개념이 아니다. 입이나 질, 항문에 때때로 성기, 때때로 손, 때때로 물건 등이

삽입되는 행위이며, 한 사람이 아니라 다른 사람, 또 다른 사람이 계속 그러는 것이다'라고 하니 참혹한 일이 아닐 수 없다. 매춘에 종사하는 여자들을 우리는 '성매매피해자'라고 부른다. 왜냐하면 그녀들은 착취당하고, 심한 정신적, 육체적 외상을 당한 사람들이며, 회복이 몹시 어려울 정도로 심신이 망가지기 때문이다. 심지어 큰돈을 받고 자발적으로 매춘을 해온 여자들조차도 종국에는 심한 정신적, 육체적 상처에 시달린다.

에두아르 마네는 그의 그림을 통해 대상이 가진 영혼을 표현했다고 한다. 그가 그린 〈올랭피아〉가 그토록 사람들을 분노하게 하고, 파괴하고 싶게 만들 정도로 불편했던 이유는, 아마도 올랭피아와 눈을 마주치는 순간 그녀의 피폐해진 냉담한 영혼을 들여다보는 것이 부끄러웠기 때문은 아니었을까?

모유를 원하는 사람들

페테르 파울 루벤스, 〈로마인의 자비〉

#모유 #감옥 안의 수유
#효심 지극 #딸과 아버지

네덜란드 암스테르담의 한 미술관에 전시되어있는 이 그림은 보는 이로 하여금 곤혹스러움을 느끼게 한다. 그림에서 늙은 남자는 혼신을 다해 젊은 여자의 젖을 빨고 있다. 여자 뒤로 보이는 쇠창살로 보아 이곳은 보통 방이 아니라 감옥임을 알 수 있고, 설상가상 창살 뒤로는 감방을 지키는 병사들이 놀란 표정으로 이 둘의 망측스러운 짓을 바라보고 있다.

아름답고 풍만한 가슴을 가진 젊은 여자는 자신의 젖을 남자에게 물리고 있고, 여자의 하얀 가슴에 달라붙어 젖을 빠는 나이 든 남자의 두 손과 발은 묶여있다. 이 그림은 무엇을 말하고자 하는 것일까?

이 그림 속에 숨은 이야기는 음험한 상상에 얼굴을 붉히고 내심 성적 흥분이나 불쾌감을 느꼈던 우리를 당황하게 만든다.

그림 속 남녀는 연인 사이가 아니라 부녀 사이다. 늙은 남자는 시몬이라는 로마인으로 역모를 꾸미다 발각되어 아사형을 받게 된다. 한 조각의 빵과 물 한 모금도 허락되지 않아 곧 굶어 죽게 된 그에게 딸인 페로가 면회를 온다. 며칠간 아무 것도 못 먹어 굶주린 아버지를 차마 볼 수 없었던 페로는 자신의 젖을 물린다. 얼마 전 아기를 낳았던 페로에겐 젖이 충분했다.

그렇게 페로는 감옥으로 아버지의 면회를 자주 왔고, 자신의 젖을 물려 아버지를 연명시켰다. 이 효심 지극한 딸의 행위에 감동받은 왕은 결국 시몬을 풀어준다는 것이 그림 속 숨은 이야기다.

이 이야기는 로마의 작가 발레리우스 막시무스의 '기념할 만한 행위와 격언들'이라는 책에 나오는 이야기라고 한다. 막시무스는 이 이야기에서 부모에 대한 '효'를 말하고자 했지만, 남자 화가들은 이 그림 속의 선정성에 더욱 꽂혔던 것인지 그림들은 한결같이 감각적인 느낌을 준다. 효녀 페로의 이야기를 알고 그림을 봐도 여전히 마음이 편하지는 않다.

일설에는 원래는 감옥에 갇혀 굶어 죽게 된 이는 아버지가 아니라 어머니였다고 하고, '딸이 아사형을 받은 어머니에게 젖을 물린 이야기'를 남자화가들이 이 이야기를 더욱 선정적으로 표현하기 위해 어머니를 아버지로 바꿨다는 말도 있지만 어쨌든 이 이야기는

페테르 파울 루벤스, 벨기에, ⟨로마인의 자비⟩, 1630. Oil on canvas, 155×190cm. 레이크스 미술관, 네덜란드 암스테르담.

아사형에 처해 곧 굶어죽을 처지의 아버지가
마지막으로 딸의 젖을 먹고 회생한 것처럼, 모유의 힘은 크다.
수유는 포유류가 자식을 키우기 위한 가장 큰 전략이다!

17세기 화가들이 그리기 좋아하는 주제가 되었다. 어떤 것이 진실인지는 모르지만, 그림 속의 대상은 남자 고객들의 관음증과 근친상간에 대한 환상을 불러일으키기에는 그만이었을 것이므로…….

이 그림은 〈삼손과 데릴라〉를 그렸던 페테르 파울 루벤스의 작품이다. 어쩐 일인지 루벤스는 이 주제를 좋아해서 여러 번이나 같은 주제로 다른 그림을 그렸다. 루벤스는 지금 벨기에의 모체라고 할 수 있는 플랑드르에서 태어나 모국을 중심으로 한 북부 유럽과 이탈리아를 중심으로 한 남부 유럽의 미술 전통을 통합하여, 빛나는 색채와 생동하는 에너지로 가득 찬 그림들을 그린 17세기 바로크 양식의 대표적 화가다. 고전 미술과 역사, 문학에도 해박했던 루벤스는 어떤 주제도 눈앞에 펼쳐지는 것처럼 생생하게 표현해내는 재주가 있었다.

특히 루벤스는 신화적인 이야기를 그림으로 풀어내길 좋아했고, 기독교적인 성화를 그려내는 데도 천부적인 자질을 보였다. 루벤스 회화의 모든 특질을 담고 있다고 평가되는 파리의 뤽상부르 궁전의 21면으로 이루어진 연작 대벽화 〈마리 드 메디시스의 생애〉는 바로크 회화의 집대성이라 할 수 있을 정도다.

우리가 잘 아는 소설인 〈플란더스의 개〉에서 화가를 지망했던 소년 네로가 죽기 전에 한 번만이라도 보고 싶어했던, 결국은 그 밑에서 죽어갔던 그림이 있다. 그 그림이 바로 루벤스의 〈십자가를 세움〉이다.

어쨌든 아사형에 처해져 곧 굶어죽을 처지의 아버지가 딸의 젖을 먹고 회생한 것처럼, 사람의 젖이 가지고 있는 미덕은 무척 많다. 수유는 포유류가 자식을 키우기 위한 가장 큰 전략이다. 특히 수유할 수 있는 것은 아기가 엄마 곁에 붙어있기만 하면, 인간이 서식지에 매이지 않고 자유롭게 거처를 이동할 수 있게 했으며, 젖이 충분한 영양분을 제공했기 때문에 인간의 아기는 더 작은 뇌를 가지고 미숙한 상태로 태어날 수 있었다. 또 모유 수유는 아기에게 몸짓 언어, 의사소통, 사회화를 시키는 중요한 교육의 장을 제공했다. 또 모유를 빨면서 아기의 입은 말할 수 있는 구조가 되었고, 입술도 발달하게 되었으며, 폐활량도 커지게 되었다.

인간의 모유에는 병원균을 무찌르는 성분이 수백 가지나 들어있고, 늘 적정한 온도를 유지하는 데다가 지방, 단백질, 당분이 균형 있게 들어있고, 맛도 좋다.

젖은 무균 상태가 아니라 요거트에 더 가까운 상태로, 살아있는 박테리아가 100~600여 종에 이른다. 또 젖 속의 올리고당은 아기 장 속의 유해균을 부착시켜 장 밖으로 내쫓는 기능도 하며 아기에게 중요한 미생물들을 전달한다. 또 모유의 중요 성분인 당단백질인 락토페린은 항염, 항산화, 항간염의 효능을 가지고 있다. 특히 분만 직후 며칠간 분비되는 초유에는 줄기세포가 들어있어서 신생아는 5일 동안 엄마로부터 500만 개의 줄기세포를 받는다고 한다.

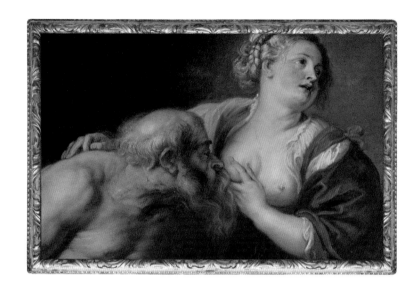

　당연히 아기들에게 모유를 수유하는 것에는 아기를 건강한 성인으로 성장하게 하는 데 더할 수 없는 미덕이 있다. 그래서 남아도는 젖을 기증받아 신생아 집중 치료실의 미숙아들에게 공급하고, 큰 아이들이나 어른들도 다양한 질환을 치료하거나, 화학 요법으로 인한 점막 상처를 가라앉히기 위해 젖을 이용하기도 한다. 실제로 암 환자나 중병에 걸린 어른들에게 모유가 좋은 기능을 한다는 연구 결과도 있다.

　그런데 모유가 가지고 있는 좋은 성분들 때문에 모유를 원하는 사람들이 아기들만이 아니게 되었다는 것이다. 수요가 있으면 공급이 따르는 법. 근육질 몸매를 얻기 위해, 좀 더 건강한 몸을 갖기 위해 인간의 젖을 구하려는 어른들이 많아지자, 이것을 구입하는 루트

들은 다양해졌다.

미국에서는 프로락타 바이오사이언스라는 회사가 모유를 동결해 판매하고 있으며, 온리 더 브레스트Only The Breast라는 인터넷 사이트는 '맛있는 엄마 젖'으로 분류된 목록에 젖 1온스(28그램)를 4달러(약 4천 원)에 팔고 있다. 이것은 미국 내 휘발유 값보다 262배 비싼 가격이라 한다.

중국에서는 동결된 모유가 아니라 신선한 모유를 선호해 직접 유모를 구하기도 한다. 아기를 위한 유모가 아니라 자기 자신을 위한 유모이며, '매력적이며 건강한 유모'가 인기라고 한다.

특히 중국의 부유층에서 영양을 보충하기 위해 '엄마 젖'을 찾기 때문에 모유 거래뿐 아니라 유모를 알선해주는 회사도 생겼다고 하는데, 실제로 신선한 모유를 원하는 남자에게 유모를 보내 직접 그 자리에서 빨아먹게 하는 일도 있었고 이것을 계기로 성매매까지 이루어진다고 하니 아연실색할 노릇이다.

이렇듯 외국뿐만 아니라 우리나라에서도 최근 '엄마 젖'을 원하는 남자들의 수요가 많아졌다는 이야기가 들려온다. 처음엔 순수한 의도로 '엄마 젖'을 공급하던 곳에서 실수요자가 아기가 아니라 어른 남자였다는 것을 알고 공급을 끊었다는 이야기도 들린다.

여기서 한 가지 명심해야 할 것이 있다. 엄마 젖은 아기의 건강한 성장에 적절한 음식이지만, 간염이나 에이즈, 매독 같은 질병도 젖을 통해 전염되는 데다, 젖의 주인이 항생제를 많이 먹거나 건강 상태가

안 좋은 경우, 혹은 젖의 보관 상태나 유통에 문제가 있을 경우 그 젖을 먹는 사람의 건강에도 심각한 영향을 미칠 수 있다는 점이다.

페로는 아버지를 굶어 죽도록 할 수 없었기에 효심으로 아버지에게 자신의 젖을 먹였다. 시몬도 백 번이고 거절하고 싶었겠지만, 살기 위해서 어쩔 수 없이 딸이 주는 젖을 먹을 수밖에 없었다. 기본적으로 젖은 아기를 위한 음식이다. 단지 영양을 보충한다는 이유로만 엄마 젖을 탐하기에는 우리는 먹을 것이 너무 풍요로운 세상에서 살고 있다는 것을 잊지 말자!

아버지를 배신하는 딸

헤라르트 테르보르흐, 〈부모의 훈계〉

#오이디푸스 컴플렉스 #자존감의 원천
#자식은 키워봤자

그림 속의 딸은 뭔가 아버지로부터 이야기를 들으며 서있다.

아버지는 상기된 표정이고, 뭐가 급했던지 외출했던 차림 그대로다. 허리에 찬 긴 칼은 풀지도 않은 채 바닥에 닿아있고, 쓰고 나갔던 모자도 무릎 위에 얹은 채다.

함께 외출에서 돌아온 듯한 엄마는 골똘한 표정으로 아버지의 이야기를 들으면서도 미동이 없다. 시선은 내리깔고 표정이 담담한 것으로 보아 아버지에게 동감하고 있는 모양이다. 하얗고 매끈한 목을 보여주며 서있는 딸의 뒷모습을 보니, 다소곳하고 고분고분하게 아버지의 말을 듣고 있는 듯하다.

그림의 주제가 〈연애담화〉, 혹은 〈부모의 훈계〉인 것으로 보아 외출했던 아버지와 어머니는 누군가에게 딸의 연애담에 대한 이야기를 듣고 들어와, 딸을 불러 뭔가를 조언하는 중인 것 같다.

이들이 있는 곳은 모든 것이 제자리에 정갈하게 놓여있고 청소와 정리가 잘 되어있는, 깔끔하고 우아한 중산층의 거실인 것 같다. 어둠을 배경으로 따뜻하고 밝은 빛이 가족들에게 집중되어있고, 인물들의 묘사가 섬세하고 아름다운데, 특히 딸이 입은 은빛 실크 드레스는 바로 앞에 그녀가 서있는 것처럼 질감이 유별나 보인다.

이 그림을 그린 이는 16세기 말 네덜란드 풍속 화가인 헤라르트 테르보르흐Gerard Terborch(1617~1681)이다.

보르흐는 부유하고 교양 있는 집에서 화가의 아들로 태어나 일찍이 이탈리아, 프랑스 등을 여행하고 그곳의 화가들에게서 그림을 배웠다. 묽은 물감을 번지기 기법으로 여러 번 칠해 공단을 정교하게 묘사한 화가로 특히 유명하며, 시민 계급의 온건한 가정 생활의 정경을 시적으로 그려낸 실내 풍속 화가다.

예부터 어느 나라나 아들은 가문의 계승과 번영을 위한 대리자로 훈육된 반면, 딸들은 가사, 예절, 온순함과 인내심을 기르도록 양육되었다.

당시 네덜란드도 크게 다르지 않아서 딸들의 연애담과 행실은 주위 사람들의 시선에서 자유롭지 못했을 터. 아마도 그림 속의 아버

헤라르트 테르보르흐, 네덜란드, 〈부모의 훈계〉, 1654~1655, Oil on canvas, 70×60cm, 베를린 국립 미술관, 독일 베를린.

사랑했던 아버지를 배신할 정도로 '사랑의 유혹'은 뿌리치기 힘든 것!
그러나 아버지여 아쉬워 마라. 딸에게 준 사랑은 결코 사라지지 않고
딸의 마음 깊숙한 곳으로부터 '자존감'이란 다른 이름으로 피어오를 테니!

지는 자신이 원하지 않는 남자와 딸이 연애를 하고 있다는 이야기를 들었거나, 혹은 남들의 입에 오르내리는 유난스러운 연애를 경계하고 있을 것이 분명하다. 상기된 아버지의 얼굴이 그리 유쾌한 표정이 아닌 것을 보면……

어머니와 아들의 *끈끈함*에 못지않게 본능적으로 아버지와 딸은 서로에게 끌린다. 아버지에게 딸은 아직 완성되지 않은 여신이며, 영원히 보호하고 구원해야 할 대상이다. 딸에게 아버지는 현실에서 추구해야 할 이상형의 근원이며, 첫 애인이자, 영원히 자신을 보호해줄 흑기사다.

딸은 아버지에게 훈장과도 같은 존재로, 딸을 위해서 무엇이라도 하겠다는 '딸 바보' 아버지를 도처에서 볼 수 있다. 그런데 이렇게 아버지로부터 사랑받고 자란 딸은 자존감이 아주 높고 당당하다. 아버지의 사랑이 그녀의 자존감의 원천이기 때문이다. 오래도록 아버지와 연인처럼, 친구처럼 좋은 관계를 유지했던 딸은 원치 않는 성관계를 할 확률이 더 낮고, 좋은 연인을 고르는 안목이 높다.

대개의 경우 엄마는 아들과, 아버지는 딸과 끈끈한 사랑과 애착을 가진다. 프로이트는 이를 비교해 '오이디푸스 콤플렉스'와 '엘렉트라 콤플렉스'라는 개념을 만들어내어 이 감정을 이론화시켰다.

아들에 대한 어머니의 사랑 못지 않게 딸에 대한 아버지의 사랑은 열렬하다. 예부터 딸을 낳은 기쁨을 '농와지경(弄瓦之慶)'이라 하여 흙으로 만든 실패를 가지고 노는 딸을 보는 즐거움을 비유했다.

'딸아 딸아 우리 딸은/ 대보름 같은 내 딸/ 물 아래 옥돌 같은 내 딸/ 제비세젯 날개 같은 내 딸' 같은 제주 민요도 '딸 바보' 아버지의 노래다.

연애 중인 남자들이 가장 겁이 나는 일은 연인의 아버지를 처음 만나는 일이라고 한다. 대개의 경우 한 번에 통과되는 경우가 없기 때문일 텐데, 아버지로서도 딸의 연인을 만나는 것은 세모꼴 눈이 될 수밖에 없다. 영원히 자신만을 사랑할 것 같았던, 지금까지 금지옥엽 키운 딸의 몸과 마음을 통째로 가져가버린 괘씸한 놈이니 말이다. 특히 결혼식장에서 신부가 된 딸의 손을 잡고 신랑에게 손을 건네주는 순간, 아버지는 가장 큰 상실감을 경험한다고 한다. 눈앞에서 연인을 잃는, 공식적인 실연의 순간이기 때문이다.

그런데 재미있는 것은, 아무리 아버지를 사랑했던 딸이라 해도 마음이 끌리는 이성이 생기면 대부분 아버지를 배신한다는 점이다. 사랑에 눈이 먼 딸들은 아버지의 약점을 자신의 연인에게 알려주곤 한다.

특히 아버지에게 선을 보이는 그날, 아버지의 취약점을 연인에게 미리 알려주어 자신의 연인을 돕는다. 딸의 입장에서야 당연히 사랑하는 연인을 돕는 일이지만, 아버지의 입장에서 보면 첩의 편을 드는 남편을 보는 조강지처의 심정이겠다.

내가 아는 지인 역시, 평소 자신의 연인을 탐탁치 않아했던 아버지에게 결혼 승낙을 받기 위해 첫 만남을 갖던 날, 자신의 연인에게

아버지의 약점을 일러주었다고 한다. 아버지가 장교로 있던 시절을 명예롭게 여기는 것을 알고 있던 딸은 자신의 연인에게 그날 신사복을 입지 말고 장교 정복을 입고 나오라고 코치했던 것이다. 다행히도 그녀의 연인이 당시 장교로 복무 중이었기에 가능한 일이었지만. 딸의 애인이 마음에 들지 않았던 아버지는 기필코 반대하리라는 마음으로 그를 마주했는데, 장교 정복을 입은 늠름한 그의 모습을 보더니, 밤 늦도록 군대 시절 이야기를 풀어놓았고, 결국에는 그를 사윗감으로 받아들였다는 것이다.

이처럼 세계 도처에는 아버지와 나라를 배신하고 연인을 도왔던 딸의 이야기가 무척 많다. 우리나라의 '낙랑공주'도 호동왕자에게 반해 나라를 지켜주던 자명고를 칼로 찢어 나라를 망하게 했고, 그리스 신화에서도 이아손에 빠진 메데이아가 아버지를 배반하고 황금양피를 차지하게 했으며, 크레타의 공주 아리아드네는 영웅 테세우스를 위해 아버지를 배신했다.

또한 니소스 왕의 딸 스킬라는 심지어 적국의 왕인 미노스 왕에게 반해 아버지를 지켜주던 신비의 보라색 머리카락을 아버지의 머

아버지를 배신하고 연인을 도왔던 딸의 이야기

• 아리아드네 – 테세우스 ➡ 부록 p.306

크레타의 공주 아리아드네와 아테네의 왕자 테세우스.
미노타우로스는 크레타의 왕 미노스의 아내 파시파에와 황소 사이에서 태어난 아들이자 머리만 황소, 나머지는 사람인 괴물이다. 이 미노타우로스를 미로감옥에 가둔 미노스는 미노타우로스의 난폭함을 잠재우기 위해 9년에 한 번 사람 7명을 먹이로 주었는데, 대상은 크레타의 속국이었던 아테네의 젊은이들이었다. 아테네의 왕자 테세우스는 자진해서 7명 무리에 섞여 크레타로 향한다.
미노스의 딸 아리아드네는 테세우스에게 마음을 빼앗겼다. 아리아드네는 테세우스가 미노타우로스를 죽이고 미로를 빠져나올 수

있도록 실타래와 검을 건네주며 살아 나올 방법을 일러준다. 대신 아테네로 돌아갈 때 자신을 데리고 가달라고 부탁한다. 테세우스는 몸에 실을 감고 미로 속으로 들어갔고 검으로 미노타우로스를 죽인 뒤, 실을 따라 무사히 미로를 빠져나와 아테네로 향한다. 그러나 배가 잠시 낙소스 섬에 정박한 사이 아리아드네를 버리고 아테네로 돌아간다.

• 메데이아 – 이아손 ➡ 부록 p.312
콜키스의 공주 메데이아는 왕위를 물려받기 위한 조건으로 황금양피를 구하고자 자신의 나라에 온 이아손에게 첫눈에 반하게 된다. 메데이아는 아버지 아이에테스 왕이 이아손에게 제시한 난해한 과제를 완수할 방법을 알려주었다. 대신 자신을 이아손의 나라 이올코스로 데려가 아내로 삼아달라는 조건을 내건다. 아이에테스 왕은 이아손 무리를 살해할 계획을 세웠고, 이를 눈치챈 딸 메데이아는 이아손을 데리고 황금양피를 탈취해 이올코스로 도망친다. 이아손과 메데이아는 결혼을 했고, 둘 사이에서는 두 명의 아들도 태어났다. 황금양피를 구해왔지만 이아손은 왕위를 물려받을 수 없었고, 이웃 나라인 코린토스로 떠난다. 코린토스의 왕 크레온에게는 아들이 없었다. 크레온 왕은 이아손을 후계자로 삼고자 딸 글라우케를 아내로 삼으라 하고, 메데이아와 두 아들에게는 추방령을 내렸다. 이아손은 왕위를 물려받을 생각만 했기에 메데이아와 두 아들은 이미 안중에도 없었다. 메데이아는 글라우케에게 독을 묻힌 결혼예복을 선물했다. 옷을 입자마자 글라우케는 몸에 불이 붙었고 우물 속으로 뛰어들어 죽었다. 또 메데이아는 자신의 두 아들을 죽인다. 이아손을 향한 복수였던 셈이다.

리칼에서 베어내어 미노스 왕에게 바친다. 스킬라 덕분에 미노스는 승리를 차지하게 되고 스킬라의 아버지인 니소스 왕은 죽음을 맞는다. 물론 다른 영웅들과 달리 미노스 왕은 스킬라의 사랑을 받아들이지 않았지만…….

이렇게 연인의 사랑을 얻기 위해 아버지를 버리는, 배신하는 이유는 어쩌면 어린 소녀였던 딸들이 성숙한 여자가 되려면 아버지로부터의 사랑을 끊어내야 비로소 타인인 이성에게 마음을 주고 성인으로서 독립을 하게 되기 때문인지도 모른다.

사랑했던 아버지를 배신할 정도로 사랑의 유혹은 뿌리치기 힘든 것! 그러니 아버지들이여, 딸들에게 주는 사랑은 땅속으로 스며들듯 사라지는 사랑이라며 아쉬워 하지 말기를……. 그것은 결코 사라지지 않고, 딸의 마음 깊숙한 곳으로부터 '자존감'이라는 다른 이름으로 피어오를 테니…….

일러두기

이 부록은 Sex In Art 중에서 그리스·로마 신화와 관련된 '사랑과 성을 주제로 한 명화'들을 주로 정리하였다. 그것은 그리스·로마 문명, 즉 헬레니즘 문명은 인간의 육체와 성을 그것 자체로 인정하고 찬미한 인류 역사상 최초의 문화이기 때문이다. 우리는 메디치 가의 후원으로 이루어진 르네상스 시대의 대표적인 명화들을 통해 성과 사랑의 아름다움을 새롭게 엿 볼 수 있을 것이다.

appendix

제우스에 대하여

　신들의 왕 제우스는 모든 그리스 신화와 연결되어있다. 그를 통해서 신들의 이야기가 퍼져나간다. 천둥과 벼락으로 하늘을 다스리는 제우스는 한 가정의 아버지로, 한 나라의 왕처럼 살았다. 왕이 되려면 큰 싸움을 치러야 하는 법이다. 아버지 크로노스의 후예인 거인족 티탄과의 싸움이 대표적이다. 크로노스는 아버지인 우라노스와 싸움을 벌이게 되었는데 결국 우라노스의 몸을 잘라 바다로 던져버린다. 그 뒤 크로노스는 자신이 했던 것처럼 자식들도 자신을 몰아낼 것이라고 의심해 자식들을 낳자마자 잡아먹었다. 제우스의 어머니 레아는 크로노스의 눈을 피해 님프들, 산양 아말테이아, 반신반인인 구테레스 족의 도움을 받아가며 제우스를 키웠다. 자신에게 도전하는 세력을 물리친 제우스는 올림포스 12신의 중심이 되어 하늘과 세상을 다스리는 절대자가 된다.

　무엇보다 제우스로 인해 우주, 자연, 생명이 탄생했으며 지금 우리가 살고 있는 세상이 열렸다. 제우스 이전, 인간 세상의 모두가 행복하고 풍요로웠던 크로노스의 시대는 '황금시대'라고 불렸다. 제우스가 티탄과 싸우는 사이 인간 세상은 엉망이 되었다. 타인을 미워하고 괴롭혔으며 남의 재산을 빼앗고 권력을 차지한 사람들은 더는 신들을 숭배하려고도 하지 않았다. 제우스는 분노했다. 마치 더러운 빨랫감을 세탁하듯, 큰비를 내려 인간 세상을 휩쓸어 버렸다.

　그리고는 착한 사람 둘만 살려 인류가 이어지게 했다. 그들의 이름은 데우칼리온과 피라다. 데우칼리온과 피라는 아폴론의 신탁에 따라 파르나수스 동산 위에서 손에 잡히는 대로 돌을 들어 뒤로 던졌다. 데우칼리온이 던진 돌은 남자가 되고, 피라가 던진 돌은 여자가 되었다. 제우스가 황금시대를 멸망시킨 뒤 은시대, 청동시대, 철시대가 이어지면서 역사와 문명이 생겨났다.

제우스의 바람기 ➡️ 본문 p.57

제우스는 신, 인간, 자연을 이어주는 신이다. 제우스는 아내인 헤라 외에 많은 여신들, 여인들과 사랑을 나누어 헤파이스토스, 아레스, 아폴론을 비롯한 많은 신들과 그리스 지역의 왕들을 낳았다. 제우스는 헤라의 눈을 속이기 위해 자신의 모습을 황소, 백조, 먹구름 등으로 바꾸어가면서까지 바람을 피웠다.

제우스가 끊임없이 바람을 피우고 최고의 여신 헤라가 그런 남편을 질투하는 모습에는 숨겨진 의미가 있다. 사람들이 더 넓은 영토와 재산을 차지하기 위해 전쟁을 하기 시작하면서 권력은 남성에게로 점점 넘어갔다. 대지의 여신인 가이아에서 그녀의 아들 우라노스와 손자인 크로노스 그리고 증손자인 제우스로 넘어가는 신들 사이의 권력의 역사는 구세대의 낡은 권력과 신세대의 새로운 권력과의 충돌을 뜻하면서도 동시에 남성 중심의 사회로 넘어가는 것을 보여준다. 제우스와 헤라의 다툼도 어쩌면 남성 중심의 역사에 대한 여성의 견제를 의미한다고도 생각할 수 있다.

그렇더라도 제우스가 수없이 바람을 피우고, 그렇게 하여 숱한 자식들이 태어나는 이야기들은 첫째는 자신의 세력을 널리 펼치려는 팽창하는 권력을 상징하며, 둘째는 인간이 잘 모르는 해, 달, 별과 같은 우주와 자연의 변화를 제우스의 자손들을 통해 이해하려는 시도다.

제우스와 더불어 그의 아내인 헤라도 가정을 상징하는 일을 많이 했다. 밖으로만 도는 남편을 감시하고, 신들의 음식을 만들고, 신들의 안주인으로서 위풍당당했다. 제우스와 헤라를 중심으로 그리스 신화는 거미줄처럼 이야기가 얽히고설켜 복잡하게 전개된다. 신화는 그리스 사람들이 문자를 사용하면서 헤시오도스의 〈신통기〉, 호머의 〈일리아스〉, 〈오디세이아〉 그리고 소포클레스 등의 비극 서사시에 기록으로 남게 된다. 그리스 중부 지역인 아티카의 사람들은 지혜의 여신 아테나를 존경하여 아테나 신에게 도시를 바쳐 그 이

259

름을 아테네로 불렀다. 아테네는 정치가 페리클레스를 중심으로 민주주의를 발전시키고 문화와 예술을 크게 융성시켰다. 그리하여 소크라테스, 플라톤, 아리스토텔레스를 중심으로 한 철학과 파르테논 신전 같은 놀라운 건축들도 만들어냈다. 페리클레스 이후로 그리스는 인류 문화의 클래식이 되었다.

올림포스 12신

	그리스 이름	로마 이름	영어 이름
올림포스 최고의 신	제우스	유피테르	주피터
결혼과 가정의 여신	헤라	유노	주노
바다의 신	포세이돈	넵투누스	넵튠
술과 황홀경의 신	디오니소스	바쿠스	바커스
대지, 곡식, 수확의 여신	데메테르	케레스	세레스
지혜와 전쟁의 여신	아테나	미네르바	미네르바
사랑과 아름다움의 여신	아프로디테	베누스	비너스
전쟁의 신	아레스	마르스	마스
태양, 음악, 예언, 궁술의 신	아폴론	포이부스	아폴로
달과 사냥의 여신	아르테미스	디아나	다이애나
불과 대장간의 신	헤파이스토스	불카누스	벌컨
전령, 상업, 여행, 도둑의 신	헤르메스	메르쿠리우스	머큐리

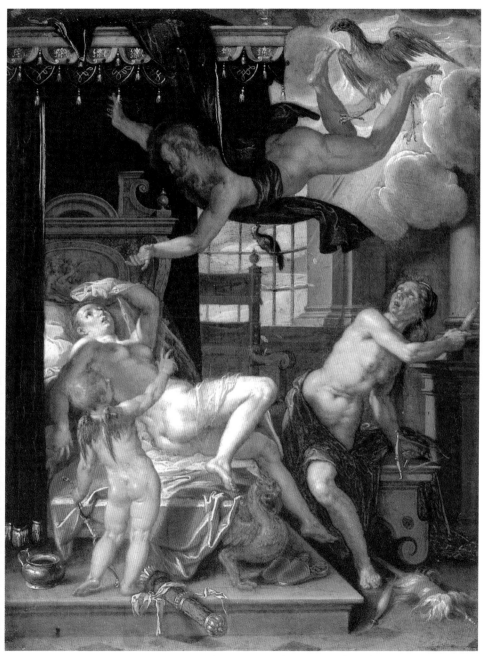

요아킴 브테바엘Joachim Wtewael, 네덜란드 1556~1638, 〈제우스와 다나에〉, 16세기~17세기경. Oil on copper,
20.5×15.5cm. 루브르 박물관, 프랑스 파리. ➡ 본문 p.18

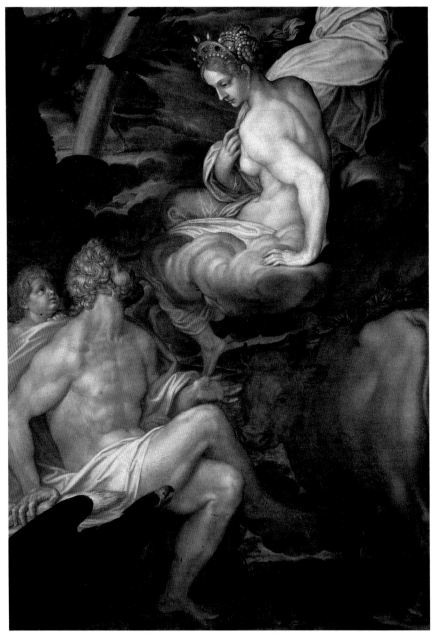

지오반니 암브로지오 피지노Giovanni Ambrogio Figino, 이탈리아 1548~1608, 〈제우스와 헤라와 암소로 변한 이오〉, 1599. Oil on canvas, 211×145cm. 말라스피나 성, 이탈리아 마사. ➡ 본문 p.57

아르고스의 공주인 이오는 제우스의 유혹에 빠져 사랑을 나눴다. 제우스는 아내 헤라의 질투를 피하기 위해 이오를 암소로 변신시킨다. 그러나 헤라는 이를 눈치채고 제우스에게 그 암소를 선물로 달라고 요구한다. 제우스는 헤라의 요구에 못 이겨 암소로 변한 이오를 넘겨주게 된다.

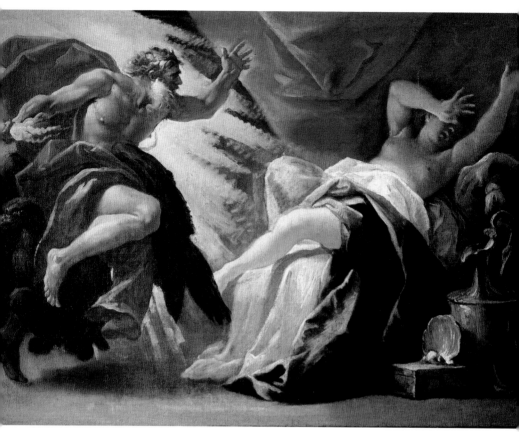

루카 페라리Luca Ferrari, 이탈리아 1605~1654, 〈제우스와 그의 사랑 때문에 죽는 세멜레〉

테베의 공주 세멜레는 제우스의 유혹에 넘어가 디오니소스를 낳게 되었다. 제우스의 아내 헤라는 세멜레의 유모로 변신한 뒤 세멜레에게 "공주님이 사랑하는 '제우스'라는 자에게 본모습을 보여달라고 부탁하세요. 왜냐하면 그 사람이 정말 제우스인지 알 수가 없잖아요"라고 했다. 의심에 괴로워했던 세멜레는 당신이 제우스인지 아닌지 본모습을 보여달라고 간청했다. 할 수 없이 제우스가 자신의 본모습을 보이자, 온통 뜨거운 빛으로 가득해졌고 그 순간 세멜레는 불에 타 한 줌의 재가 되고 말았다. 물론 이것은 헤라가 간교하게 세멜레를 속여 꾸민 일이다. 제우스는 헤라 몰래 불에 탄 세멜레의 배에서 디오니소스를 꺼내 자신의 허벅지에 숨겼고, 디오니소스는 몇 달 뒤 제우스의 몸에서 태어났다. 이 디오니소스는 로마 사람들이 '바쿠스'라고 부르며 술과 축제의 신으로 오늘날까지 칭송되고 있다. 우리의 피로회복제 '박카스'도 여기에서 따온 말이다.

프란체스코 주카렐리Francesco Zuccarelli, 이탈리아 1702~1788, 〈에우로페의 약탈〉, 1740~1750. Oil on canvas, 142×208cm. Accademia of venice, 베네치아 아카데미아 미술관, 이탈리아 베네치아.

황소로 변신한 제우스는 페니키아의 공주인 에우로페*를 유혹해 크레타 섬으로 그녀를 납치해갔다. 제우스는 에우로페와 사랑을 나누어 미노스, 라다만티스, 사르페돈을 낳았다.

*에우로페
훗날 에우로페와의 사이에서 낳은 제우스의 아이 미노스는 크레타의 왕이, 라다만티스는 에게 해의 통치자로, 사르페돈은 소아시아 지역 리키아 왕국의 창건자가 되었다. '유럽Europe'이라는 말도 황소로 변장한 제우스가 크레타로 납치한 에우로페Europe에서 만들어졌다.

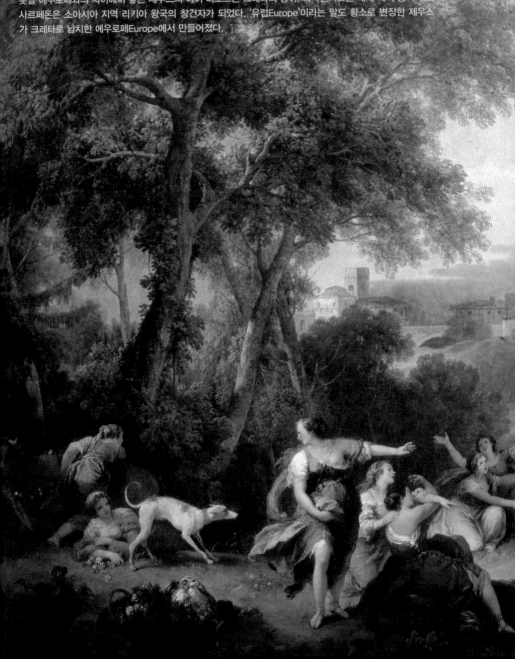

제우스의 가계도

■ 본부인 헤라와의 자손들

제우스 + 헤라 ·············· 헤파이스토스(불과 대장간)

·············· 아레스(전쟁)

·············· 일리티아(출산)

·············· 헤베(젊음)

■ 애인과의 자손들

제우스 + 알크메네 ·············· 헤라클레스(가장 힘이 센 영웅)

제우스+다나에 ·············· 페르세우스(메두사의 목을 벤 영웅)

제우스+레다 ·············· 폴리데우케스(불사신)

·············· 헬레네(가장 아름다운 여인)

제우스+레토 ·············· 아폴론(태양, 음악, 예언, 궁술)

·············· 아르테미스(달, 사냥)

제우스+메티스 ·············· 아테나(지혜, 전쟁)

제우스+데메테르 ·············· 페르세포네(저승의 여왕)

제우스+마이아 ·············· 헤르메스(전령, 상업, 여행, 도둑)

제우스+므네모시네 ·············· 칼리오페(아름다운 목소리)

제우스+세멜레 ·············· 디오니소스(술, 황홀경)

제우스+이오 ·············· 에파포스(이집트의 왕)

제우스 + 에우로페 ·············· 미노스(크레타의 왕)

·············· 라다만티스(에게 해의 통치자)

·············· 사르페돈(리키아의 왕)

아프로디테 혹은 비너스에 대하여

그리스의 미와 사랑의 여신 아프로디테는 로마 사람들이 가장 사랑하는 여신 비너스로 다시 탄생했다. 모든 뛰어난 예술은 그녀에게 헌정되었고, 그 존재 자체로 아름다움과 섹스가 인간의 영원한 욕망임을 보여주었다.

그리스 신화에서 아프로디테는 가장 아름다운 여신이다. 아들 크로노스의 낫에 의해 잘려 바다에 떨어진 우라노스의 성기가 거품을 만들어냈고 거기에서 태어난 여신이 아프로디테다. 이처럼 아프로디테의 탄생은 본질적으로 성性과 하나인 것이다. 아프로디테는 커다란 조개껍데기를 타고 서풍의 신 제피로스의 입김에 실려와 키프러스 섬 근처에 상륙했다. 올림포스의 신들과 사람들은 모두 아프로디테의 아름다움을 부러워했고 한편으로는 시기했다. 신들의 왕 제우스는 아프로디테를 헤파이스토스에게 시집보냈다. 아프로디테를 서로 차지하려는 신들 사이에 다툼이 생길까 걱정했기 때문이다. 헤파이스토스는 부지런하지만 못생긴 절름발이였다. 아프로디테는 남편과는 달리 키가 크고 잘생긴 아레스를 좋아하게 되었다. 사납고 잔인한 전쟁의 신 아레스였지만 아프로디테는 그의 뛰어난 외모와 능력에 빠져 그와 사랑을 나누었다. 사랑에 빠진 아레스도 아프로디테 앞에서는 호전적인 마음을 누그러뜨릴 수 있었다. 그래서 여느 연인들과 마찬가지로 사랑하는 사람 곁에서 평화롭고 행복한 시간을 즐겼다.

아프로디테는 외도를 즐겼다. 전쟁의 신 아레스, 초절정의 미남 아도니스, 소통과 부의 신 헤르메스, 트로이의 왕자 안키세스 등이 그 상대였다. 많은 남성들이 아프로디테의 아름다움에 빠져들었고 아프로디테 또한 자신의 아름다움을 무척이나 자랑스럽게 여겼다. 남성이 여성의 아름다움을 쫓고, 여성이 자신의 아름다움을 위하여 치장을 게을리 하지 않는 것은 당연한 일이지만, 그 때문에 '트로이 전쟁'과 같이 큰 싸움이 벌어지기도 했다. 트로이 전쟁은 아프로디테 때문에 일어났다고 해도 과언이 아니다. 트로이의 왕자 파리

스에게 헤라, 아테나, 아프로디테는 누가 가장 아름다운지 심판하게 했다. 가장 아름다운 여신으로 선택해준다면 헤라는 권력을, 아테나는 지혜를, 아프로디테는 아름다운 아내를 파리스에게 주겠다며 각자의 아름다움을 뽐냈다.

이때 파리스가 선택한 여신은 아프로디테였다. 아프로디테가 주기로 약속한 아름다운 아내에 대한 욕심이 권력과 지혜에 대한 욕심보다도 더 컸던 것이다. 아프로디테는 약속을 지키기 위해 메넬라오스의 아내 헬레네를 빼앗아 파리스에게 주었고, 아내를 뺏긴 메넬라오스는 그리스 연합군을 몰고 파리스의 나라인 트로이로 쳐들어갔다. 파리스에게서 선택이 마음에 들지 않았던 헤라와 아테나 역시 메넬라오스가 이끄는 그리스 군대를 도와 트로이를 멸망시키고 만다.

이처럼 아름다움과 사랑, 이 두 가지는 우리 모두를 행복하게 해주지만 한편으로는 불행의 씨앗이 되기도 한다. 이 세상에 겉모습이 영원히 아름다운 사람은 없다. 시간이 지나면 누구나 아름다움을 잃게 된다. 하지만 마음은 다르다. 질투, 미움, 의심을 버리고 진심으로 믿고 사랑한다면 우리의 마음은 영원히 아름답게 빛날 것이다.

아프로디테의 탄생

아프로디테의 탄생설 두 가지 ➡ 본문 p.164

첫 번째 설

크로노스는 우라노스와 사이가 좋지 않았다. 우라노스와 크로노스는 부자 관계다. 크로노스는 죽기 살기로 아버지인 우라노스와 싸웠다. 그 결과 우라노스의 성기가 잘려서 바다에 떨어졌다. 크로노스의 낫에 잘린 우라노스의 성기는 지중해를 떠돌면서 거품을 만들어냈다. 그 거품에서 아프로디테가 태어났다는 설이다.

두 번째 설

제우스가 바다의 정령 디오네와 사랑을 나누어 아프로디테가 태어났다는 설이다.

아프로디테와 아레스(비너스와 마르스) ➡ 본문 p.81

아프로디테는 남편과는 달리 키가 크고 잘생긴 아레스를 좋아하게 되었다. 사납고 잔인한 전쟁의 신 아레스였지만 아프로디테는 그의 뛰어난 외모와 능력에 빠져 그와 사랑을 나누었다.

사랑에 빠진 아레스도 아프로디테 앞에서는 호전적인 마음을 누그러뜨릴수 있었다. 여느 연인들과 마찬가지로 사랑하는 사람 곁에서 평화롭고 행복한 시간을 즐겼다.

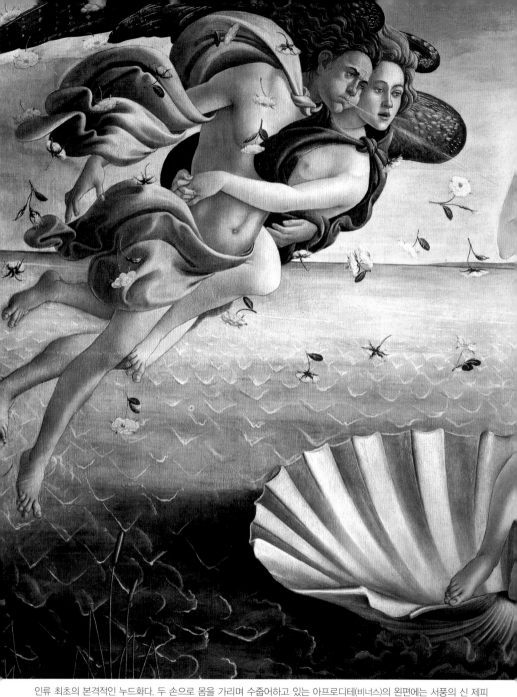

인류 최초의 본격적인 누드화다. 두 손으로 몸을 가리며 수줍어하고 있는 아프로디테(비너스)의 왼편에는 서풍의 신 제피로스와 봄의 님프 클로리스가 있다. 클로리스가 피워낸 봄꽃들이 제피로스의 입김에 날려 아프로디테의 곁에서 흩날리고 있다. 아프로디테의 오른편에서 꽃무늬 옷을 차려입은 여인은 꽃의 신 플로라다. 제피로스는 봄의 님프 클로리스와 결혼하여 클로리스를 꽃의 신 플로라로 만들어주었다. 봄의 싱그러움과 꽃의 아름다움은 미의 여신 아프로디테와 가장 잘 어울리는 상징이다. 이탈리아의 아름다운 도시 피렌체는 플로라의 이름을 따서 꽃의 도시, 피렌체(Florence)라 한 것이다.

산드로 보티첼리Sandro Botticelli, 이탈리아 1445~1510, 〈비너스의 탄생〉, 1482~1486. Tempera on canvas, 172.5×278.5cm. 우피치 미술관, 이탈리아 피렌체.

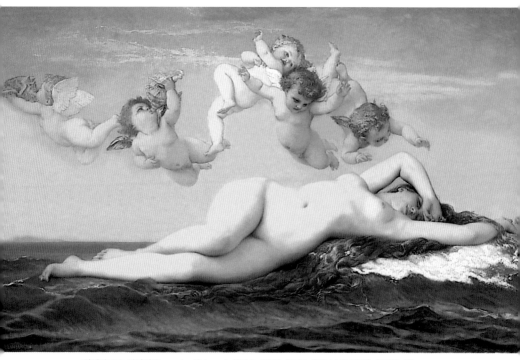

알렉상드르 카바넬Alexandre Cabanel, 프랑스 1823~1889, 〈비너스의 탄생〉, 1863, Oil on canvas, 130×225cm, 오르세 미술관, 프랑스 파리.

잠에서 막 깨어난 듯한 표정으로 바다 위에 누워있는 아프로디테의 피부가 도자기처럼 매끄러워 보인다. 신화라는 고전적 주제와 살아있는 것처럼 정교한 묘사는 당시에 유행했던 '신고전주의' 미술의 특징이다.

> * 신고전주의
> 신고전주의는 프랑스 혁명(1789년) 이후 나폴레옹이 통치하던 시절에 유행했던 미술사조다. 신고전주의에서의 '고전'이란 고대 그리스·로마 예술의 균형적이고 명확한 이상적 미의 형식을 의미한다. 이러한 고대 그리스·로마 미술의 아름다움으로 돌아가고자 한 것이 신고전주의 미술이다. 마침 나폴레옹이 고대 로마 제국의 영광을 동경했었기 때문에 신고전주의는 더 크게 유행할 수 있었다

윌리엄 아돌프 부그로William Adolphe Bouguereau, 프랑스 1825~1902, 〈비너스의 탄생〉, 1879, Oil on canvas, 300×215cm, 오르세 미술관, 프랑스 파리.

카바넬이 그린 아프로디테와 마찬가지로 균형 잡힌 신체 비율과 완벽한 아름다움을 뽐내고 있다. 이 그림은 높이가 3미터나 된다. 신고전주의 그림은 정교하고 섬세한 묘사와 보는 이를 압도하는 크기로 작품의 권위와 품격을 강조하고자 했다. ➡

산드로 보티첼리Sandro Botticelli, 이탈리아 1445~1510, 〈프리마베라〉, 1478. Tempera on panel, 203×314cm, 우피치 미술관, 이탈리아 피렌체.

아름다운 봄의 풍경 속 한가운데에 미의 여신 아프로디테가 서있다. 아프로디테의 머리 위로는 그녀의 아들 에로스가 금화살을 겨누고 있다. 두 눈을 가린 에로스의 모습은 사랑에 빠진 자들의 모습을 비유하는 것이다. 아프로디테의 왼편에는 구름을 걷어내는 신들의 전령 헤르메스와 봄을 축복하며 춤을 추는 삼미신三美神의 모습이 보인다. 오른편에는 겨울 추위에 파랗게 질린 서풍의 신 제피로스가 봄의 님프 클로리스를 납치하여 봄꽃을 상징하는 다산의 신 플로라로 바꾸어놓고 있다.

미의 여신답게 아름다운 자태를 뽐내고 있는 아프로디테의 모습이다. 한 손에는 아프로디테를 상징하는 장미꽃이 들려있다. 우르비노는 르네상스 시대 이탈리아의 문화 중심지였던 도시의 이름이다. 그 시대 귀족들 사이에서는 신혼부부의 방에 사랑의 정열을 나타내는 그림을 걸어두는 것이 유행이었다. 사랑의 아름다움과 육체적 쾌락을 상징하는 아프로디테를 통해 신혼부부의 행복한 앞날을 축복하는 이 그림이 그러한 유행을 대표했다. 훗날 그려진 마네의 〈올랭피아〉는 이 그림을 본뜬 것으로 유명하다.

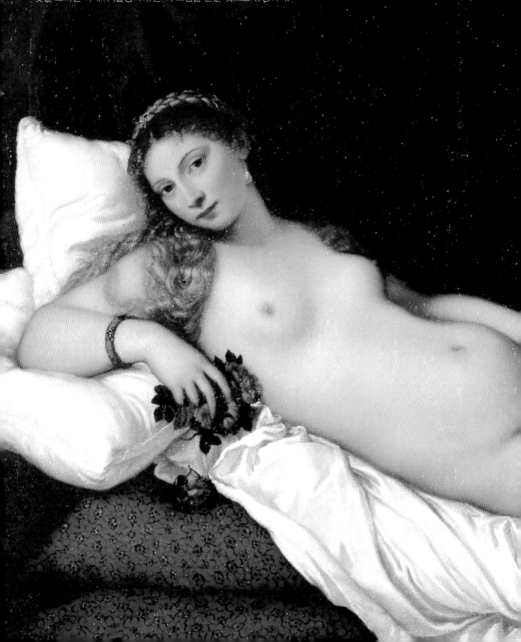

안드레아 만테냐Andrea Mantegna, 이 탈리아 1431~1506, 〈파르나수스의 아프로디테와 아레스〉, 15세기경. Oil on canvas, 159×192cm. 루브르 박물관, 프랑스 파리.

파르나수스 동산'은 그리스 사람들의 이상향과도 같은 곳이다. 이곳에는 '너 자신을 알라(Gnothi Seauton)'라는 말이 쓰여진 델포이 신전이 자리 잡고 있다. 그곳에서 아폴론은 여사제 피티아를 데리고 사람들에게 신탁을 내려주었다. 도덕과 법률, 예술과 문학을 인간에게 전해준 아폴론은 그리스 사람들이 가장 존경한 신이었다. 성스러운 파르나수스 산에서 아프로디테와 아레스가 사랑을 나눌 때 예술의 창조자인 뮤즈 아홉 명이 춤을 추고 있다. 아폴론을 모시는 뮤즈들은 파르나수스에 예술의 아름다움을 채우면서 아프로디테와 아레스를 축복해주고 있다. 아프로디테의 남편 헤파이스토스는 그림의 왼편에서 고통스러워 하고 있으며, 아프로디테의 아들인 에로스가 헤파이스토스를 제지하고 있는 모습이 보인다. 그리고 신의 전령인 헤르메스조차 신들의 뜻을 받들어 아프로디테와 아레스의 불륜을 인정해주고 있다. 사랑의 아름다움과 성의 쾌락은, 그것이 설령 불륜일지라도 신들의 축복을 받고 있는 것이다.

*파르나수스 동산

아폴론이 피톤을 죽인 곳

레토가 제우스와의 사이에서 아폴론과 아르테미스를 임신했을 때, 제우스의 아내 헤라는 커다란 분노와 질투심을 느꼈다. 헤라는 출산의 여신 에일레이티아를 시켜 레토의 출산을 방해하도록 했고, 레토는 9일간 진통을 해야 했다. 또 왕뱀 피톤에게 레토가 아이를 낳기 전에 잡아먹으라고 지시했다. 어렵사리 태어난 아폴론은 피톤을 헤파이스토스가 준 활로 화살 1천 발을 쏘아 피톤을 죽여버렸다. 아폴론이 피톤을 죽인 곳은 아폴론의 델포이 신전이 있는 파르나수스다.

인류의 기원

제우스가 인간 세상에 남긴 단 두 명의 사람, 데우칼리온과 피라는 파르나수스 동산 정상에서 돌을 들어 뒤로 던졌다. 그 돌들은 모두 인간으로 변했는데, 데우칼리온이 던진 돌은 남자가 되고 피라가 던진 돌은 여자가 되었다. 파르나수스 동산은 인류의 기원지기도 한 셈이다.

델포이 신전의 여사제 피티아

왕뱀 피톤에게는 피티아라는 아내가 있었다. 제우스는 피톤을 잃고 슬퍼하는 피티아를 가엾게 여겨 그녀를 사람으로 변하게 만든다. 아폴론 역시 피티아를 가엾게 여겨 델포이 신전의 사제로 삼았다. 피티아는 신전 안 세계의 중심이며 우주의 배꼽인 옴팔로스 위에 삼발 의자를 놓고 앉아 파르나수스 산의 화산 작용으로 나오는 가스를 들이마시며 무아지경에 빠진 채 아폴론으로부터 전해지는 말을 사람들에게 이야기해주곤 했다.

왜 아프로디테는 못생기고 절름발이이고 일만 하는 헤파이스토스(볼카누스)와 결혼을 한 것일까? 거인족 티탄들이 올림포스의 신들에게 도전해서 전쟁을 일으켰을 때 제우스는 올림포스 신들 앞에서 "이번 티탄들과의 전쟁에서 나에게 도움을 주는 자에게는 아프로디테를 주겠다"라고 약속했다. 바로 이때 대장간의 신인 헤파이스토스가 천둥과 번개를 만들어 제우스에게 바쳤고 이 천둥과 번개로 제우스는 티탄들과의 싸움에서 이길 수 있었다. 그래서 제우스가 아프로디테를 헤파이스토스와 결혼시킨 것이다. 마치 오늘날 재벌가의 정략결혼 같은 것이다. 물론 아프로디테는 끝없는 바람기로 이 정략결혼을 비웃고 헤파이스토스를 괴롭혔다. ➡

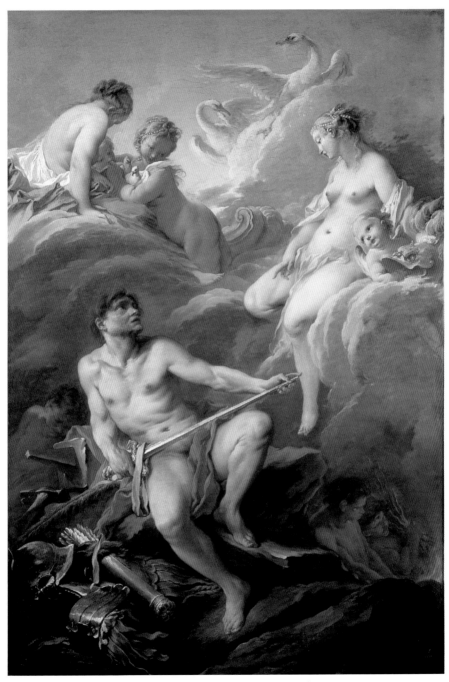

프랑수아 부셰François Boucher, 프랑스 1703~1770, 〈헤파이스토스와 아프로디테〉, 1732. Oil on canvas, 252×175cm. 루브르 박물관, 프랑스 파리. ➡ 본문 p.163

아프로디테와 트로이 전쟁에 대하여

트로이 전쟁은 아프로디테 때문에 일어났다고 해도 과언이 아니다. 트로이의 왕자 파리스에게 헤라, 아테나, 아프로디테는 누가 가장 아름다운지 심판하게 했다. 가장 아름다운 여신으로 선택해준다면 헤라는 권력을, 아테나는 지혜를, 아프로디테는 아름다운 아내를 파리스에게 주겠다며 각자의 아름다움을 뽐냈다.

이때 파리스가 선택한 여신은 아프로디테였다. 아프로디테가 아름답기도 했지만, 아프로디테가 주기로 약속한 아름다운 아내에 대한 욕심이 권력과 지혜에 대한 욕심보다도 더 컸던 것이다. 아프로디테는 약속을 지키기 위해 메넬라오스의 아내 헬레네를 빼앗아 파리스에게 주었고, 아내를 뺏긴 메넬라오스는 파리스의 나라인 트로이로 쳐들어갔다. 파리스에게서 선택받지 못한 헤라와 아테나 역시 메넬라오스가 이끄는 그리스 군대를 도와 트로이를 멸망시켰다.

요아킴 브테바엘Joachim Wtewael, 네덜란드 1556~1638, 〈파리스의 심판〉, 1615. Oil on oak, 59.8×79.2cm. 런던 내셔널 갤러리, 영국 런던.

드디어 아프로디테는, 지혜의 신 아테나와 권력의 신이며 제우스의 아내인 헤라를 제치고 '가장 여름다운 여신에게'라는 말이 쓰인 황금사과를 파리스로부터 받았다. 트로이의 왕자 파리스에게는 권력도 지혜도, '성과 사랑'만 못했기 때문이었다.

앙투안 보렐Antoine Borel, 프랑스 1743~1810, 〈스틱스 강에 아들 아킬레우스를 담그는 테티스〉, 18세기경. Oil on canvas, 파르마 국립 미술관, 이탈리아 파르마.

트로이 전쟁 최고의 전사이며 트로이의 왕자 헥토르를 싸워 이긴 전설적 용사인 아킬레우스는 바다의 신 네레우스의 딸 테티스가 테살리아 지역 프티아의 국왕 펠레우스와 결혼하여 낳은 아들이다. 아킬레우스가 위대한 영웅으로 성장하게 될 것이라는 사실을 알았던 테티스는 아킬레우스를 불사의 몸으로 만들어 전쟁의 위험으로부터 지켜주고 싶었다. 이 그림은 아들이 상처입지 않는 몸을 갖게 하기 위하여 갓 태어난 아킬레우스를 이승과 저승 사이를 흐르는 스틱스 강물에 담그는 테티스의 모습이다. 하지만 테티스가 쥐고 있는 아킬레우스의 발목에는 스틱스 강물이 묻지 않아 아킬레우스의 유일한 약점으로 남게 되었고, 결국 트로이 전쟁에서 아킬레우스는 트로이의 왕자 파리스가 쏜 화살에 발목을 맞아 전사하게 된다.

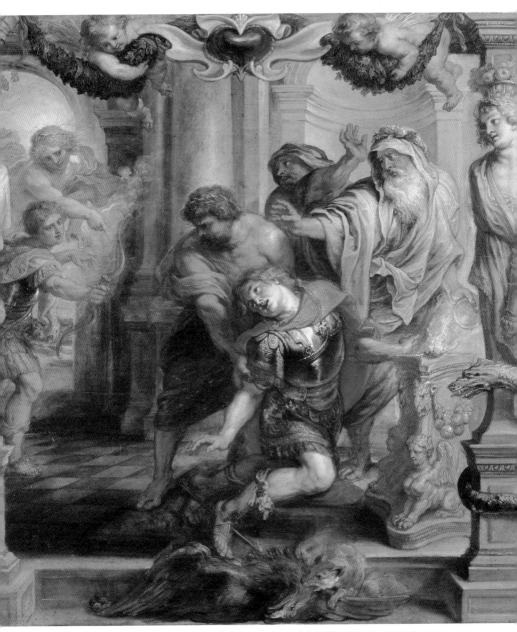

페테르 파울 루벤스Peter Paul Rubens, 벨기에 1577~1640, 〈아킬레우스의 죽음〉, 17세기경. Oil on canvas, 109.5×108.5cm. 마냉 미술관, 프랑스 디종.

에로스와 프시케에 대하여 ➡ 본문 p.133

아프로디테의 저주

아프로디테는 프시케라는 미인이 있다는 소문에 기분이 상했다. 사람들이 프시케를 찾아가느라 자신의 신전을 잘 찾지도 않았기 때문이다. 그래서 아들 에로스를 불러 프시케를 불행하게 만들려고 한다. 에로스는 아프로디테의 신전에서 떠온 '쓴물'을 잠들어있는 프시케의 입술에 떨어뜨린다. 쓴물을 조금이라도 마신 사람은 누구에게도 결코 사랑받지 못하게 된다. 또 에로스는 금화살을 프시케에게 겨눈다. 쓴물을 이미 마신 프시케가 금화살을 맞고 누군가와 사랑에 빠진다면, 사랑에서의 최고의 저주를 받게 되는 셈이었다. 사랑하는 사람에게 결코 사랑받지 못하는 저주. 그러나 에로스는 실수로 금화살을 자신에게 찌르고 만다. 프시케의 잠든 얼굴을 가까이에서 보다가 프시케가 갑자기 잠에서 깨는 바람에 실수로 벌어진 일이었다. 에로스는 그때부터 프시케를 사랑하게 된다.

프시케의 운명, 여사제의 신탁

프시케는 에로스가 입술에 떨어뜨린 쓴물 때문에 청혼하러 찾아오는 자가 아무도 없었다. 프시케의 부모는 아폴론의 델포이 신전을 찾아가 프시케의 앞날에 대해 물었다. 델포이 신전 여사제의 답은 놀랍고도 절망적이었다. 프시케는 남편을 인간 세상에서는 만날 수 없다는 것이었다. 프시케가 사랑을 만나게 하려면 프시케를 신부처럼 차려 입힌 뒤 가파른 산의 꼭대기로 보내라고 했다. 프시케는 자신의 운명을 담담하게 받아들였다.

존 윌리엄 워터하우스John William Waterhouse, 영국 1849~1917, 〈페르세포네에게 받은 상자를 열어보는 프시케〉, 1903. Oil on canvas, 46×29cm. 개인 소장. ➡

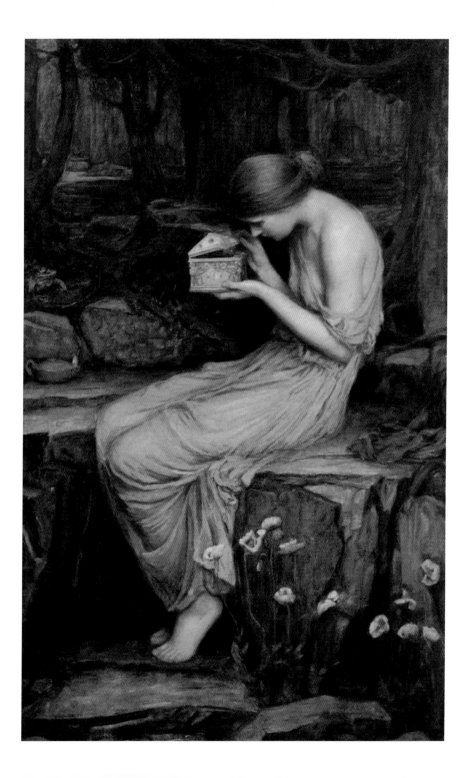

프시케의 결혼

프시케는 결혼식이 아니라 마치 장례를 치르듯 엄숙하고도 비장하게 남편을 만나기 위해 산꼭대기로 걸어갔다. 그때 서풍의 신 제피로스가 프시케를 들어 올려 화려한 궁전에 내려주었다. 그곳은 에로스의 궁전이었다. 에로스와 프시케는 에로스의 비밀 궁전에서 밤마다 사랑을 나눴다. 에로스는 프시케에게 절대로 자신의 모습을 보아서는 안 된다고 경고한다. 아프로디테의 눈을 피하기 위해서 자신이 신이라는 사실을 감춰야 했기 때문이었다. 프시케는 비록 에로스의 얼굴을 볼 수 없었지만 그를 사랑하게 되었고, 그와 굳게 약속한다.

프시케의 언니들은 프시케가 살고 있는 궁전에 놀러왔고, 생각보다 행복하게 살고 있는 프시케의 모습에 시샘 어린 말을 한다. 에로스가 어쩌면 흉측하게 생긴 괴물일지 모른다고……. 프시케는 에로스의 정체가 궁금해졌고 의심은 점점 쌓여만 갔다. 프시케는 에로스가 잠이 든 틈에 촛불을 켜고 에로스의 얼굴을 비추어 보았다. 잘 생기고 멋진 소년의 모습이었다. 넋을 놓고 에로스의 얼굴을 바라보던 프시케는 실수로 촛농을 떨어뜨렸고, 에로스는 자신을 의심한 프시케에게 실망해 떠나버린다.

프시케의 고난

그 뒤 프시케는 아프로디테를 찾아가 에로스를 만나게 해달라고 간절히 부탁한다. 아프로디테는 프시케에게 사람으로서는 해내기가 거의 불가능한 일을 해오도록 시킨다. 저승의 신 하데스의 아내 페르세포네로부터 화장품을 받아오라는 것이었다. 거기에도 조건이 있었다.

"제 주인이신 아프로디테께서 요즘 아드님 에로스 때문에 너무 속이 상해 얼굴이 수척해졌으니 죄송하지만 페르세포네님이 쓰고 계신 화장품을 조금만 주시면 무척 고맙겠습니다."

한 자도 틀리지 않게 이 말 그대로 꼭 전해야 한다는 조건이 붙었다. 프시

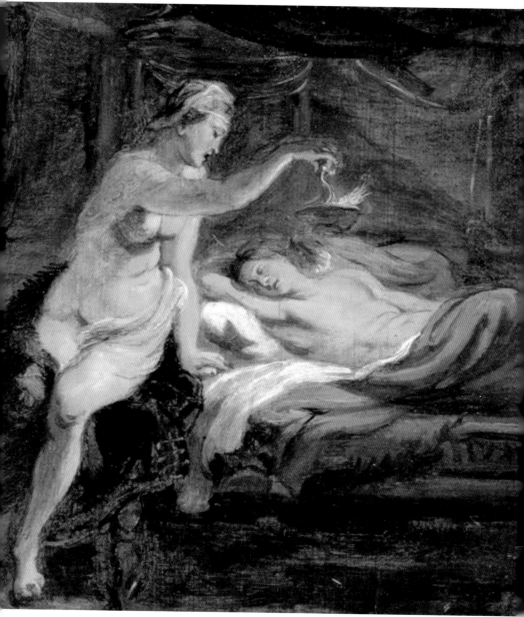

페테르 파울 루벤스Peter Paul Rubens, 벨기에 1577~1640, 〈프시케〉, 1636. Oil on canvas, 25×23cm. 보나 미술관. 프랑스 바욘.

언니들의 질투와 시기 섞인 말 때문에 남편의 존재가 몹시 궁금해진 프시케는 촛불을 들고 다가가 어둠 속에 잠들어있는 남편의 모습을 확인했다. 의심했던 것처럼 남편이 괴물이 아니라 오히려 너무도 아름다운 미남자였음을 보게 된 프시케는 감탄한 나머지 흥분하여 순간 촛농을 에로스의 날갯죽지에 떨어뜨렸고, 깜짝 놀라 잠을 깬 에로스는 몸과 마음에 깊은 상처를 받고 마침내 프시케의 곁을 떠나가버렸다.

케는 살아있으면서 저승으로 갈 방법도, 한 자도 틀리지 않고 말을 전할 방법도 없어 망연자실했고, 낭떠러지 위 첨답으로 올라가 투신하려 했다. 그때 허공에서 어떤 목소리가 울려왔다. 허공의 목소리는 페르세포네가 있는 곳으로 가는 길을 알려주었고 페르세포네에게 울면서 매달릴 것을, 그리고 어떤 일이 있더라도 건네받은 화장품 통을 열지 말라고 일러주었다. 페르세포네는 작은 상자를 프시케에게 건네주었다. 프시케는 에로스와 다시 사랑할 생각에 부풀었다. 그리고 페르세포네에게서 건네받은 화장품이 궁금해 뚜껑을 열고 말았다. 하지만 상자 속은 텅 비어있었다. 사실 페르세포네는 아프로디테에게 화장품을 나눠주기 싫어 빈 상자를 들려보냈던 것이다. 프시케는 텅 빈 상자 안에 가득 스며있던 저승의 공기를 마시고 그 자리에서 깊은 잠에 빠지고 만다. 잠든 프시케 옆에는 한 마리 나비만 날고 있었다. 나비는 숨어있던 에로스에게 프시케의 소식을 전한다.

프시케와 나비

에로스는 곧장 제우스에게 달려가 프시케를 살려달라고 애원했다. 둘의 사랑에 감동한 제우스와 아프로디테는 둘의 결혼을 허락해주었고, 에로스와 프시케는 행복한 가정을 이루었다. 신의 아내가 된 프시케도 여신이 되었고 에로스와 마찬가지로 아름다운 날개를 가지게 되었다. 프시케를 지켜주던 나비의 날개 모양과 비슷했다. 에로스와 프시케 사이에서는 딸이 태어났다. 이름은 '기쁨'을 뜻하는 볼룹타스Voluptas다.

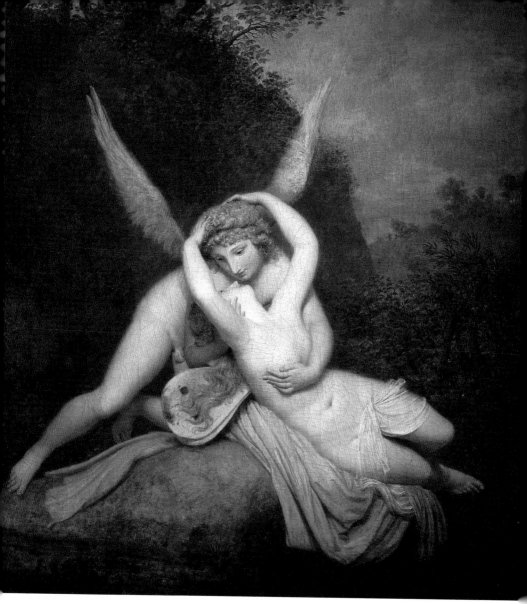

안토니오 카노바Antonio Canova, 이탈리아 1757~1822, 〈에로스와 프시케〉, 1792.

프시케의 의심에 상처를 받고 떠난 에로스였지만 그는 한순간도 프시케를 잊은 적이 없었다. 떠나간 에로스를 찾아 용서받기 위하여 살아있는 인간으로서는 최초로 저승 세계까지 내려갔다가 목숨을 잃은 프시케의 곁으로 에로스는 단숨에 날아왔다. 그리고 신들의 왕 제우스를 찾아가 사랑하는 프시케를 살려달라고 간곡하게 애원했다. 에로스와 프시케의 깊은 사랑에 감격한 제우스는 죽은 프시케를 살려냈고, 아프로디테도 둘의 결혼을 허락했다. 온갖 어려움을 겪은 뒤에야 육체의 사랑인 에로스는 영혼의 사랑인 프시케와 마침내 사랑으로 하나가 되어 딸을 낳았으니 그 딸의 이름이 '기쁨'을 의미하는 볼룹타스였다.

에로스의 금화살과 납화살, → 본문 p.133
아폴론과 다프네에 대하여

금화살로는 사랑을 만들고 납화살로는 미움을 만든다. 에로스는 때로는 금화살을, 때로는 납화살을 쏜다. 사랑과 미움은 모습은 다르지만 결국은 같은 것이다. 사랑은 그것을 온전히 드러낼 뿐이고, 미움은 사랑을 반대로 드러낼 뿐이다. 사랑과 미움은 언제나 서로 위치를 바꿔가며 사랑을 표현해낸다. 사랑하는 마음과 미워하는 마음 모두 사랑이다. 이것이 바로 연애의 신 에로스가 가진 금화살과 납화살이 사랑과 미움을 뜻하는 이유일 것이다.

에로스의 금화살과 납화살로 인해 쓰디쓴 사랑의 실패를 맛보아야 했던 신으로는 아폴론이 있다.

아폴론과 에로스는 둘 다 활과 화살을 가진 신이다. 에로스는 왕뱀 피톤을 쏘아 죽인 아폴론의 커다란 활로 화살을 쏘아보고 싶었다. 아폴론은 에로스를 비웃었다. 가냘픈 활과 화살로 마음의 상처나 입힐 줄 아는 너에게 전사의 활은 어울리지 않는다고, 조그만 활과 화살로 사랑의 불이나 지르고 다니라고……. 에로스는 마음이 상했고 공중에 높이 올라가 화살 두 발을 쏘았다. 한 발은 강의 신 페네오스의 딸이자 숲의 님프인 다프네에게 맞았고, 나머지 한 발은 아폴론의 가슴에 맞았다. 아폴론에게는 화살을 맞은 뒤 처음 본 여성에게 사랑에 빠지도록 하는 금화살을, 다프네에게는 화살을 맞은 뒤 처음 본 남성을 아주 미워하게 하는 납화살을 쏘았다.

마침 파르나수스 산에서 사냥에 열중하고 있던 다프네는 아폴론과 마주쳤다. 비극은 시작되었다. 아폴론은 다프네를 본 순간 사랑에 빠졌고, 다프네는 아폴론을 끔찍하게 싫어하기 시작했다. 아폴론은 다프네를 유혹하려 했지만 다프네는 달아나기만 했다. 아폴론은 억지로라도 껴안아보려고 달아나는 다프네의 뒤를 쫓아갔다. 쫓고 쫓기다가 다프네는 너무 지쳐버렸다. 아폴론의 숨소리가 바로 뒤에서 들려왔다. 다프네는 아버지 페네오스 강을 향해 달

려가면서 아폴론으로부터 자신을 구해달라고 외쳤다. 다프네가 더는 달릴 힘이 없어 강둑 위에 서자 다프네의 피부 위로는 단단한 나무껍질이 자라나기 시작했다. 다프네의 팔은 나뭇가지로, 손가락은 잎으로 바뀌어갔다. 다프네는 월계수로 변해버렸다. 이제 다프네를 안기는커녕 볼 수도 없게 된 아폴론은 마음이 아팠다. 이루지 못한 사랑은 다프네를 향한 아폴론의 애틋한 마음을 더욱 부추겼다. 아폴론은 월계수 잎으로 만든 관을 언제나 쓰고 있겠노라고 다짐했다.

올림픽과 월계관

아폴론은 왕뱀 피톤을 해치운 사실을 몹시 자랑스럽게 생각해, 피톤의 이름을 딴 운동경기 대회를 개최하고 있었는데, 이는 자신이 왕뱀 피톤을 해치운 사실을 사람들이 잊지 않도록 하기 위함이었다. 대회의 이름은 '피티아'였다. 다프네가 월계수로 변한 후로 피티아 대회에서 우승한 선수들에게도 다프네를 기념하는 월계관을 상으로 주었고 가장 훌륭한 시인에게도 월계관을 상으로 주었다. 오늘날의 올림픽은 올림포스에서 그 어원이 유래되었으며, 우승자에게 월계관을 수여하는 것도 여기서 유래되었다고 한다.

태양을 주재하는 신이며 가장 완벽하고 강인했던, 모든 법률과 도덕과 예술과 문학의 신인 아폴론조차도 사랑 앞에서는 약자일 뿐이었다.

사랑하는 자에게 사랑은 때로 끝없는 목마름이고, 사랑받는 이에게 사랑은 때로 끝없는 부담일 뿐이다. 사랑하는 자가 자기가 사랑하는 이의 사랑을 받지 못하고, 사랑받는 이가 자기가 사랑하지 않는 사람의 사랑을 받는 한, 그 끝없이 어긋난 길은 지옥에 가깝다.

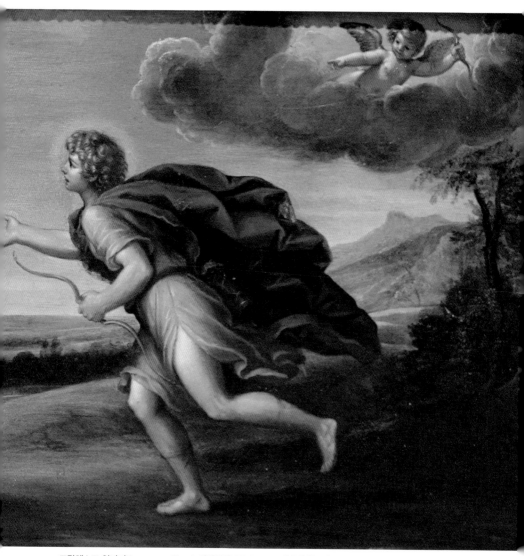

프란체스코 알바니Francesco Albani, 이탈리아 1578~1660, 〈달아나는 다프네와 사랑을 애걸하며 쫓아가는 아폴론〉, 16세기경. Oil on copper, 17×35cm. 루브르 박물관, 프랑스 파리.

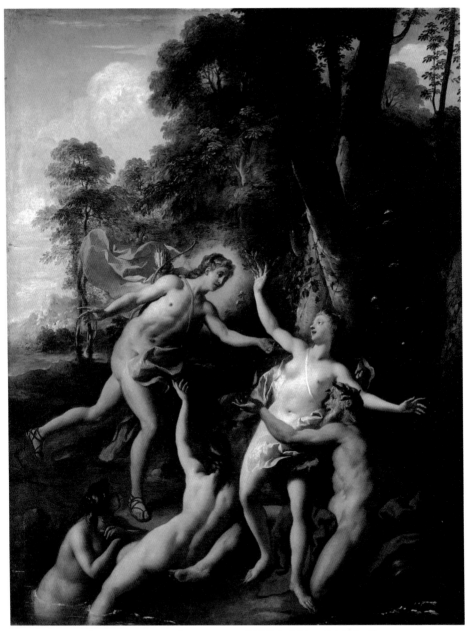

장 프랑수아 드 트루아François de Troy, 프랑스 1679~1752, 〈아폴론과 페네오스 강가의 다프네〉, 1728. Oil on canvas, 204×135.5cm. 에르미타주 미술관, 러시아 상트페테르부르크.

헤라클레스에 대하여 → 본문 p.25

제우스와 영웅 페르세우스의 손녀 알크메네의 사이에서 태어난 아들이다. 제우스의 바람에 화가 난 헤라는 헤라클레스를 고난과 역경에 빠지도록 만들었다. 헤라클레스는 누구보다 강한 힘을 지녔다.

은하수(Milky Way)

제우스는 헤라클레스에게 영생을 주기 위해 헤라가 잠든 틈을 타 헤라의 젖을 물린다. 젖을 빠는 힘이 어찌나 셌던지 헤라가 헤라클레스를 밀쳐냈다. 헤라클레스는 다치지 않았고 헤라의 젖은 계속 뿜어져나와 Milky way, 밤하늘의 은하수가 되었다.

계속되는 헤라의 저주

헤라클레스가 청년기에 접어들고서도 헤라의 저주는 계속되었다. 헤라는 헤라클레스를 잠시 동안 미치게 만들었다. 헤라클레스는 아내와 자식들을 제 손으로 죽이고 만다. 죄를 씻기 위해 헤라클레스는 델포이 신전으로 찾아간다. 그곳에서 아르고스의 왕 에우리스테우스 밑에서 봉사하라는 신탁을 받게 된다. 에우리스테우스는 헤라 덕분에 왕이 된 자였다. 에우리스테우스는 죗값을 치르러 찾아온 헤라클레스에게 12개의 과업을 달성하라고 명령했다.

12개의 과업

1. 네메아의 사자 퇴치
2. 레르네 늪의 히드라 퇴치
3. 아르테미스의 암사슴 생포
4. 에르만토스 산의 멧돼지 생포

5. 아우게이아스 왕의 외양간 청소

6. 스팀팔로스의 새 퇴치

7. 크레타의 황소 생포

8. 디오메데스의 암말 생포

9. 아마존의 여왕 히폴리테의 거들 탈취

10. 게리오네스의 소 떼 생포

11. 헤스페리데스의 황금사과 따오기

12. 하데스의 머리 셋 달린 개 케르베로스 생포

헤라클레스는 12개의 과업을 모두 성공시켰다. 헤라클레스를 쓰러뜨린 것은 사랑하는 아내의 질투였다. 에우리토이 왕의 딸 이올레가 헤라클레스의 첩이 되기에 이르자, 헤라클레스의 아내 데이아네이라는 헤라클레스의 속옷에 '사랑의 묘약'을 발랐다. 하지만 그 사랑의 묘약은 실은 헤라클레스에게 죽음을 당한 네소스가 준 독약이었던 것이다.

아들 헤라클레스를 안타깝게 지켜봐온 제우스는 헤라클레스를 올림포스 산으로 불러 신이 되게 해주었다.

프랑수아 르무안François Lemoyne, 프랑스 1688~1737, 〈황금마차를 타고 올림포스 산으로 올라가 신이 된 헤라클레스〉(헤라클레스의 방 천장:헤라클레스 예찬의 일부), 1731~1736. Fresco, 1700×1850cm. 베르사유 궁전, 프랑스 베르사유. (300~301페이지 그림)

제우스는 헤라에 의해 고통을 받던 헤라클레스를 측은히 여겨 올림포스로 불러들이고 싶었지만 다른 올림포스 신들의 동의를 구해야만 했다. 제우스는 옛날 올림포스 신들에게 티탄족이 도전하여 벌어진 싸움에서 헤라클레스가 올림포스 신들의 편에 서서 세웠던 큰 공적을 떠올려 다른 신들을 설득했다. 다른 신들도 제우스의 제안에 흔쾌히 동의했다. 헤라클레스는 제우스를 비롯한 올림포스 신들의 따뜻한 환영을 받으며 황금마차를 타고 올림포스 산으로 올라가 드디어 신이 되었다. 마침내 헤라도 헤라클레스와 화해했다. 헤라는 제우스와 자신 사이에서 태어난 유일한 딸 헤베를 헤라클레스에게 시집보내기로 했다. 신이 된 헤라클레스는 정숙하고 조용한 헤베와 세 번째이자 마지막 결혼을 하여 올림포스 산 위에서 언제나 시끄럽게 뛰놀며 행복하게 살았다.

안토니오 벨루치Antonio Bellucci, 이탈리아 1654~1726, 〈옴팔레 궁전의 헤라클레스〉, 1698. Oil on canvas, 320×300cm. 카 레초니코, 이탈리아 베네치아.

술에 취해 아내와 자식을 살해한 헤라클레스는 죄를 씻기 위한 벌을 받아야 했다. 올림포스 신들의 뜻에 따라 헤르메스가 노예시장에 내다 판 헤라클레스는 리디아의 여왕 옴팔레의 노예 생활을 3년 동안 하게 되었다. 성급한 데다가 다혈질이기까지 한 성질을 조금이라도 누그러뜨릴 수 있었더라면 헤라클레스는 정말이지 완벽한 영웅의 모습이었을 것이다. 그러나 시간이 지나면 자신의 실수를 인정하고, 후회하며 어떤 벌이든 겸허히 받아들이는 헤라클레스의 모습은 미워할 수 없는 악동 같기도 하다.

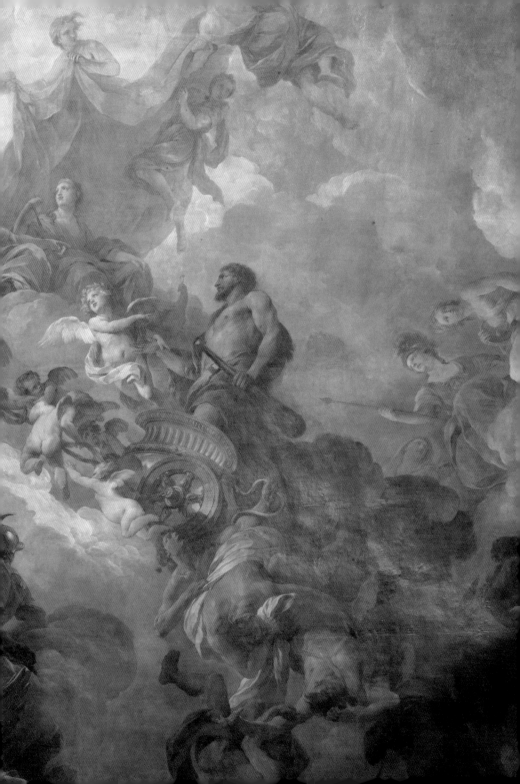

세이렌과 오디세우스에 대하여 ➡ 본문 p.49

 호메로스Homeros의 〈오디세이아Odysseia〉 12장에 나오는 이야기로, 오디세우스Odysseus 일행은 세이렌Seiren이 사는 섬을 지나가게 되었다. 세이렌은 인면조신人面鳥身, 혹은 반인반어半人半魚의 모습이며 아름답고 신비한 목소리를 가졌다. 세이렌이 부르는 노래를 들었다면 어느 누구도 세이렌에게 빠져들지 않을 수 없었다. 그렇게 세이렌들은 뱃사람을 유혹하는 노래를 불러 유인한 뒤에 유혹에 빠져 끌려온 뱃사람들을 잡아먹었다. 오디세우스는 그런 위험을 이미 들어 알고 있었다. 오디세우스는 부하들의 귀를 밀랍으로 막고 천으로 꼭 감싸 그 노래를 듣지 못하게 했다.

 하지만 호기심 많고 용감한 오디세우스는 아무도 유혹을 뿌리치지 못했다는 그 노래를 꼭 한 번 들어보고 싶었다. 그래서 부하들을 시켜 자신을 배의 돛대에 묶게 한 뒤, 세이렌이 노래하는 섬 가까이 다가갔다. 단, 자신이 아무리 명령을 하고 부탁을 하더라도 결코 풀어주지 말라고 지시했다. 밀랍과 천으로 귀를 꼭 막은 부하들은 세이렌을 볼 수는 있었지만 세이렌의 노래는 물론 밧줄을 풀라는 오디세우스의 명령 또한 들을 수 없었다.

 결국 돛대에 묶인 오디세우스는 세이렌이 아무리 애절하게 노래를 부르더라도 세이렌에게 갈 수가 없었다. 그리하여 오디세우스는 세이렌의 노래를 듣고도 살아남은 오직 한 사람이 되었다.

허버트 제임스 드레이퍼Herbert James Draper, 영국 1863~1920, 〈오디세우스와 세이렌들〉, 1909. Oil on canvas, 177×213.5cm. 페렌스 미술관, 영국 요크셔 헐.

10여 년에 걸친 트로이 전쟁을 승리로 이끈 후, 고국 이타카로 돌아오는 항해 도중 오디세우스의 일행은 세이렌들이 살고 있는 섬 주변을 지나가야만 했다. 세이렌은 허리까지는 여인이었지만 하반신은 물고기인 괴물이었다. 세이렌은 아름답고 신비한 목소리를 가지고 있었다. 세이렌이 부르는 노래를 들었다면 어느 누구도 세이렌에게 빠져들지 않을 수 없었다. 그렇게 세이렌들은 뱃사람을 유혹하는 노래를 불러 유인한 뒤에 유혹에 빠져 끌려온 뱃사람들을 잡아먹었다. 오디세우스는 그런 위험을 이미 들어 알고 있었으므로 부하들의 귀를 밀랍으로 막고 천으로 꼭꼭 감싸 그 노래를 듣지 못하게 했다. 하지만 호기심 많고 용감한 오디세우스는 아무도 유혹을 뿌리치지 못했다는 그 노래를 꼭 한 번 들어보고 싶었다. 그래서 부하들을 시켜 자신을 배의 돛대에 꽁꽁 묶게 한 뒤, 세이렌이 노래하는 섬 가까이 다가갔다. 단, 자신이 명령과 애원을 하더라도 결코 풀어주지 말라고 부하들에게 지시했다. 이러한 방법으로 오디세우스는 세이렌의 노래를 듣고도 살아남은 단 한 사람이 되었다.

세이렌은 커다란 날개와 깃털 달린 다리, 갈고리발톱 등을 가진 괴물로도 알려졌다. 그리고 오디세우스의 별명은 '폴리틀라스'라고 했는데, 그 말의 뜻은 '많이 견디는 사람'이다. 오디세우스의 모든 지혜와 용기가 이처럼 깊은 인내심으로부터 자라났다는 것을 보여주는 말이다. 단테는 그의 《신곡》〈지옥편〉 제26곡에서 오디세우스를 칭송하며 이렇게 이야기했다. "우리 인간은 짐승처럼 살기 위해서가 아니라 덕과 지혜를 구하기 위해 태어났다. 마치 오디세우스처럼."

존 윌리엄 워터하우스John William Waterhouse, 영국 1849~1917, 〈스스로 밧줄에 묶여 세이렌의 노래를 듣는 오디세우스〉, 1891. Oil on canvas, 100×201.7cm. 빅토리아 국립 미술관, 오스트레일리아 멜버른.

아리아드네와 테세우스에 대하여 ➜ 본문 p.253

크레타의 공주 아리아드네와 아테네의 왕자 테세우스의 이야기다.

미노스 왕의 부인 파시파에는 황소를 사랑하여 황소의 아이를 낳았다. 그 아이가 머리는 황소이고 몸은 사람인 미노타우로스였다. 미노스 왕은 할 수 없어 한번 들어가면 빠져나올 수 없는 미로와 미궁을 만들어 미노타우로스를 가둬버렸다. 그리고 그 미노타우로스를 위로하느라 소년들과 소녀들을 제물로 바쳤다. 9년에 한 번 소년·소녀 7명을 먹이로 주었는데, 대상은 크레타의 속국이던 아테네의 소년·소녀들이었다. 아테네의 왕자 테세우스는 자진해서 7명 무리에 섞여 크레타로 향한다.

미노스 왕의 딸 아리아드네는 테세우스에게 마음을 빼앗겼다. 아리아드네는 테세우스가 미노타우로스를 죽이고 미로를 빠져나올 수 있도록 실타래와 검을 건네주며 살아 나올 방법을 일러준다. 몸에 실을 묶고 풀면서 들어갔다가 괴물을 검으로 무찌른 다음 실을 따라 빠져나오는 것이었다. 아리아드네는 살아 나올 방법을 일러준 뒤 테세우스에게 아테네로 돌아갈 때 자신을 데리고 가달라고 부탁했다. 테세우스는 몸에 실을 감고 미로 속으로 들어갔다. 검으로 미노타우로스를 죽인 뒤, 풀어두었던 실을 따라 무사히 미로를 빠져나와 아테네로 향한다. 그러나 배가 낙소스 섬에 정박한 사이 해안에 잠들어 있던 아리아드네를 버리고 황급히 아테네로 돌아갔다.

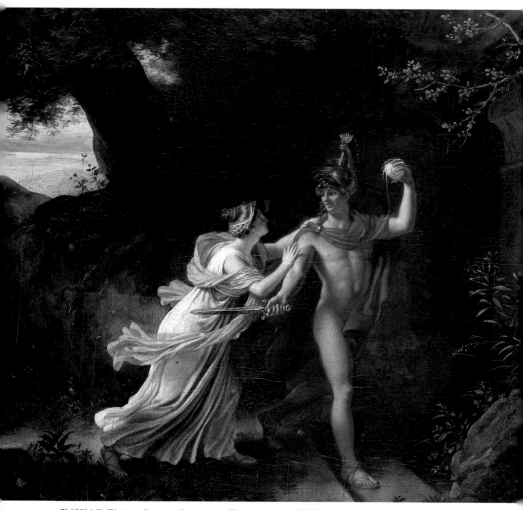

장 밥티스트 르노Jean Baptiste Regnault, 프랑스 1754~1829, 〈테세우스에게 버림받은 아리아드네〉, 1829. Oil on panel, 36×50cm. 루앙 미술관, 프랑스 루앙.

어쩌면 인류역사상 가장 지혜롭고 총명했던 여자라 할 수 있는 아리아드네는 용사 테세우스에게 첫눈에 마음을 빼앗겼다. 테세우스가 반인반수의 괴물 미노타우로스를 제거하려면 미로 속으로 들어가야 했고, 또 그 미로를 따라 밖으로 나와야 했다. 아리아드네는 꾀를 내었다. 바로 그 유명한 '실타래를 테세우스가 자기 몸에 묶고 실을 풀면서 미로 속으로 들어가는 지혜를 알려준' 것이다. 테세우스는 미노타우로스를 죽인 후 이 실타래를 이용하여 미로를 벗어날 수 있었다. 아리아드네의 지혜와 총명이 없었다면 용사 테세우스는 사실 아무것도 아니었다. 하지만 테세우스는 모든 영광과 지위를 얻은 다음, 자신을 사랑하여 부모까지 배신한 아리아드네를 헌신짝처럼 낙소스 섬에 버린 것이다. 아리아드네의 지혜도 총명도 사랑 앞에선 이처럼 아무것도 아니었다.

지혜롭고 아름다운 아리아드네였건만, 사랑하는 남자의 배신만은 알아차리지 못했다. 사랑은 모든 것에 눈 감고 사랑만을 믿게 하건만, 바로 그 자리에서 배신과 거짓은 싹튼다. 그러므로 사랑하는 자는 언제나 약자인 것이다.

존 윌리엄 워터하우스John William Waterhouse, 영국 1849~1917, 〈아리아드네〉, 1898. Oil on canvas, 91×151cm, 개인 소장.

에블린 드 모건Evelyn de Morgan, 영국 1855~1919, 〈낙소스 섬에 버려진 아리아드네〉, 1877. Oil on canvas, 90.8×132.8cm. 모건 재단, 영국 길퍼드.

아리아드네가 잠든 사이 아리아드네가 사랑했던 테세우스는 그녀를 버리고 떠나갔다. 아리아드네는 부모까지 배신하고 사랑을 선택했건만, 사랑하는 남자는 그녀의 사랑을 배신하고 그녀를 버린 것이다. 테세우스, 그는 이상하게 여자들이 빠져드는 '나쁜 남자'였던 것이다.

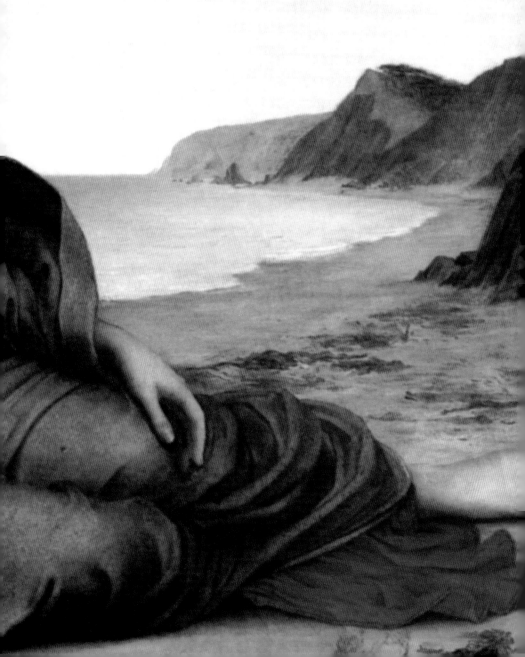

메데이아와 이아손에 대하여 → 본문 p.254

　콜키스의 공주 메데이아는 왕위를 물려받기 위한 조건으로 황금양피를 구하고자 자신의 나라에 온 이아손에게 첫눈에 반하게 된다. 메데이아는 아버지 아이에테스 왕이 이아손에게 제시한 난해한 과제를 완수할 방법을 알려주었다. 대신 자신을 이아손의 나라 이올코스로 데려가 아내로 삼아달라고 한다. 아이에테스 왕은 이아손 무리를 살해할 계획을 세웠고, 이를 눈치챈 메데이아는 이아손을 데리고 황금양피를 탈취해 이올코스로 도망친다. 이아손과 메데이아는 결혼을 했고, 둘 사이에서는 두 명의 아들도 태어났다. 황금양피를 구해왔지만 이아손은 왕위를 물려받을 수 없었고, 이웃 나라인 코린토스로 망명한다. 아들이 없었던 크레온 왕은 이아손을 후계자로 삼고자 딸 글라우케를 아내로 삼으라 했고, 메데이아와 두 아들에게는 추방령을 내렸다. 이아손은 왕위를 물려받을 생각만 하느라 메데이아와 두 아들은 이미 안중에도 없었다. 메데이아는 복수심에 글라우케에게 독을 묻힌 결혼예복을 선물했다. 옷을 입자마자 글라우케의 몸에는 불이 붙었고 비명을 지르며 뛰쳐나가 우물 속으로 뛰어들어 죽었다. 또 메데이아는 자신의 두 아들을 죽인 뒤 아테네로 도망쳤다. 이아손을 향한 가장 고통스러운 복수였던 셈이다.

아르고호
이아손이 황금양피를 찾기 위해 이올코스로 갔을 때 사용한 배의 이름은 아르고호였다. '아르고'는 '빠르다'는 뜻인데 당시 가장 뛰어난 선박 건조 기술과 100개의 눈을 가진 전설적 장인 아르고스에 의해 만들어졌으며, 이 배에 올라탄 선원들은 헤라의 보호를 받았다. 또 동시에 지혜의 여신 아테나에 의해서도 설계·제작되었다고 한다. 이 배의 재질은 성스러운 신들의 숲, 도도나의 오크 나무였다. 전설에 의하면 50개의 노가 달려있었고 그 당시 기준으로는 가장 멀리까지 항해할 수 있는 가장 거대한 선박이었다. 이아손과 그 일행이 콜키스의 황금양피를 가져오는 데 성공한 후, 아르고호는 바다의 신 포세이돈에게 바쳐졌다고 한다.

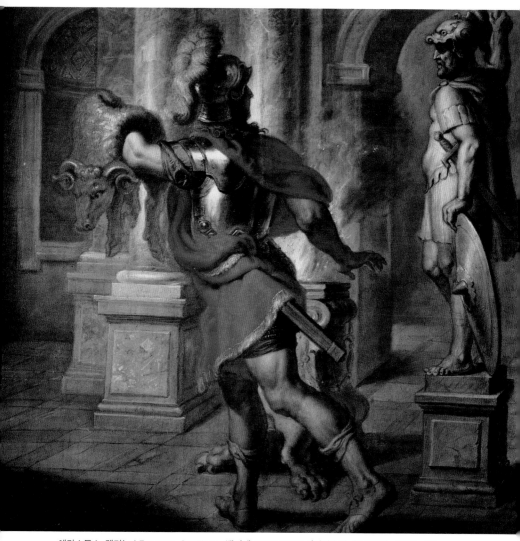

에라스무스 켈리누스Erasmus Quellinus, 벨기에 1607~1678, 〈이아손과 황금양피〉, 1630. Oil on canvas, 195×181cm. 프라도 미술관, 스페인 마드리드.

'황금양피를 가진 자가 권력을 가진다'라는 신탁을 받은 이아손은 메데이아의 도움을 받아 콜키스의 황금양피를 손에 넣는다. 콜키스의 공주인 메데이아는 사랑에 빠져 아버지 아이에테스 왕을 배신하고 이아손에게 황금양피를 준 것이나 다름없었다. 이아손은 메데이아에게 영원히 당신만을 사랑하겠다고 약속했다. 하지만 사랑의 약속은 언제나 시간을 이기지 못한다. 이아손은 메데이아와 한동안 행복하게 지냈지만 크레온 왕의 딸 글라우케 공주를 보자 마음이 변했다. 메데이아는 이아손의 옛 맹세를 떠올리며 이아손의 마음을 되돌리려 했지만 아무 소용이 없었다.

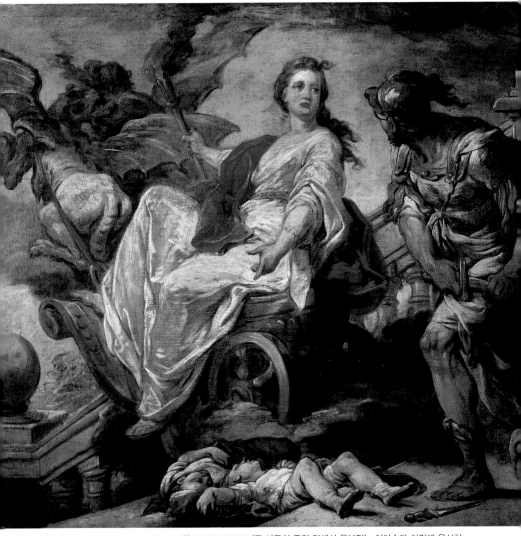

카를 반 루Charles André van Loo, 프랑스 1705~1765, 〈두 아들의 주검 앞에서 울부짖는 이아손과 차갑게 응시하며 이아손을 버리고 떠나는 메데이아〉, 1759. Oil on canvas, 63×79cm. 포 미술관, 프랑스 포.

메데이아는 무서운 결심을 했다. 분노와 절망으로 미칠 것 같았던 메데이아는 이아손의 애인 글라우케와 크레온 왕을 죽이고 더 나아가 이아손과의 사이에서 자기가 낳은 아이들마저 모조리 죽여버렸다.

메데이아의 힘으로 많은 것을 얻을 수 있었던 이아손은 메데이아로 인해 모든 것을 다 잃어버렸다. 상심한 이아손은 바닷가로 나가 젊었던 시절 자신에게 영광을 준 아르고호 안에 앉아 먼 바다를 바라보았다. 때마침 세찬 바람이 불었다. 낡은 아르고호의 뱃머리에 달려있던 도도나 숲 오크 나무 조각이 이아손의 머리에 떨어졌다. 이아손은 그만 그 자리에서 즉사했다.

어긋난 성性과 사랑에 대하여 ➡ 본문 p.208

《구약성서》속의 어긋난 사랑

수산나와 밧세바 이야기

- 수산나

(다니엘서 13:15~13:25)

그래서 그들은 좋은 때가 오기만을 기다리고 있었다. 그런데 어느 날 수산나가 젊은 하녀 둘만을 데리고 여느 때와 마찬가지로 정원에 나타났다. 그날은 몹시 더워서 수산나는 정원에서 목욕을 하려고 하였다. 거기에는 숨어서 수산나를 엿보고 있는 그 두 노인들 외에는 아무도 없었다. 수산나는 하녀들에게, 기름과 향유를 가져오고 자기가 목욕하는 동안 정원문을 닫아걸라고 일렀다. 그들은 수산나가 시키는 대로 정원문을 닫고 수산나가 원하는 것을 가지러 옆문으로 해서 집으로 들어갔다. 하녀들은 그 두 노인들이 숨어있는 것을 전혀 모르고 있었다. 하녀들이 나가자마자, 그 두 노인은 곧 일어나서 수산나에게로 달려가 이렇게 말하였다.

"자, 정원문은 닫혔고 우리를 보는 사람은 아무도 없소. 우리는 부인을 사모하오. 그러니 거절하지 말고 같이 잡시다. 만일 거절하면 부인이 젊은 청년과 정을 통하려고 하녀들을 내보냈다고 증언하겠소."

수산나는 한숨을 내쉬면서 말하였다.

"나는 지금 함정에 빠져 사방으로부터 몰리고 있구나. 만일 내가 이자들의 말을 들어주면 그것은 곧 나에게는 죽음이다. 만일 거부하면 이자들의 손아귀에서 벗어날 수가 없다. 내가 주님 앞에 죄를 짓느니 차라리 깨끗한 몸으로 이자들의 모략에 걸려드는 편이 낫겠구나."

그리고 수산나는 크게 소리쳤다. 두 노인도 수산나를 향해서 소리소리 지르고 그중 한 사람은 달려가서 정원문을 열어젖혔다.

• 밧세바

(사무엘하 11:6)

다윗이 요압에게 기별하여 헷 사람 우리아를 내게 보내라 하매 요압이 우리아를 다윗에게로 보내니

(사무엘하 11:14~11:17)

아침이 되매 다윗이 편지를 써서 우리아의 손에 들려 요압에게 보내니 그 편지에 써서 이르기를 너희가 우리아를 맹렬한 싸움에 앞세워 두고 너희는 뒤로 물러가서 그로 맞아 죽게 하라 하였더라. 요압이 그 성을 살펴 용사들이 있는 것을 아는 그곳에 우리아를 두니 그 성 사람들이 나와서 요압과 더불어 싸울 때에 다윗의 부하 중 몇 사람이 엎드러지고 헷 사람 우리아도 죽으니라.

어느 날 다윗은 한 여인을 보게 되었다. 여인이 누구인지 수소문한 끝에 '우리아'의 아내 밧세바라는 사실을 알게 되었다. 다윗은 우리아를 자신의 궁으로 초대했다. 요압을 시켜 우리아를 전쟁터에 내보낸다. 요압과 그 병사들은 우리아를 남겨둔 채 퇴각하고, 우리아는 홀로 남아 죽음을 맞는다.

밧세바는 과부가 되었고 다윗은 밧세바와 결혼한다. 선지자 나단은 다윗을 찾아와 여호와는 당신이 낳은 아이를 반드시 죽게 할 것이라고 말한다. 그로부터 얼마 후 밧세바가 낳은 다윗의 막내아들을 비롯해 모두 네 명의 아들들이 죽었다. 이때부터 다윗은 자신의 죄로 인해 아들들이 죽은 것에 대해 진심으로 뉘우쳤고 여호와는 이에 감동해 더 이상의 처벌을 하지 않았다. 그 후 다윗과 밧세바 사이에서 태어난 아들의 이름이 솔로몬이다. 다윗은 솔로몬을 후계자로 삼았다.

밧세바를 보고 한눈에 반해 그녀의 남편을 죽일 정도로 다윗은 무자비해졌다. 사랑은 때로 사람의 눈을 멀게 한다.

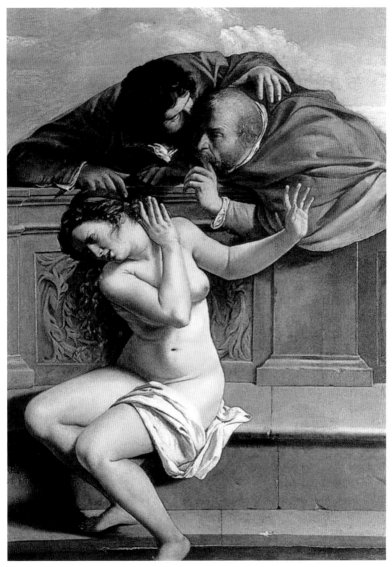

아르테미시아 젠틸레스키Artemisia Gentileschi, 이탈리아 1593~1656, 〈수산나와 장로들〉, 1610. Oil on canvas, 170×121cm. 바이센슈타인 성, 독일 폼메르스펠덴.

권력을 쥔 두 노인들의 탐욕 앞에 순결한 밧세바는 속수무책이었다! 어디 옛 구약시대의 이야기만이 겠는가! 오늘도 계속되어 반복되고 있는 이 지긋지긋한 이야기여!

남근주의와 관음증,
그 어긋난 사랑에 대한
통쾌한 복수

• 고디바 부인Lady Godiva

영국 워릭셔 주 코번트리 지역 레오프
릭 영주의 부인인 고디바(990~1067)
의 아름다운 나체 그림이다. 영주의
무리한 세금 징수 때문에 백성들은
고통받고 있었다. 고디바는 세금을 감
면해달라고 남편에게 부탁한다. 권위
적이고 포악한 코번트리의 영주는 부
인을 비웃으며 발가벗은 채 말을 타
고 마을을 한 바퀴 돌면 세금을 감면
해주겠다고 말한다. 고디바 부인은 백
성들을 위해 나체로 말을 탄 채 마을
을 돌게 되었고, 백성들은 자신들을
위한 고디바 부인의 희생에 감동해
창밖을 내다보지 않기로 했다. 그렇
지만 이 약속을 어긴 자가 한 명 있었
다. 재단사인 톰이었다. 여기에서 관
음증을 나타내는 말인 '피핑 톰Peep-
ing Tom(훔쳐보는 톰)' ➡ 본문 p.212
이라는 표현이 생겨나게 되었다.

존 콜리어John Collier, 영국 1850
~1934, 〈고디바 부인〉, 1897년경. Oil
on canvas, 142.2×183cm. 허버트
박물관, 영국 코번트리.

하르먼스 판 레인 렘브란트Harmensz van Rijn Rembrandt, 네덜란드 1606~1669, 〈목욕하는 밧세바〉, 1654. Oil on canvas, 142×142cm. 루브르 박물관, 프랑스 파리.

저녁 때에 다윗이 그의 침상에서 일어나 왕궁 옥상에서 거닐다가 그곳에서 보니 한 여인이 목욕을 하는데 심히 아름다워 보이는지라 다윗이 사람을 보내 그 여인을 알아보게 하였더니 그가 아뢰되 그는 엘리암의 딸이요 헷 사람 우리아의 아내 밧세바가 아니니이까 하니 다윗이 전령을 보내어 그 여자를 자기에게로 데려오게 하고 그 여자가 그 부정함을 깨끗하게 하였으므로 더불어 동침하매 그 여자가 자기 집으로 돌아가니라. 그 여인이 임신 하매 사람을 보내 다윗에게 말하여 이르되 내가 임신하였나이다 하니라. (사무엘하 11:2~11:5)

쓸쓸한 사랑 | 무모한 정열 | 쾌락의 정원에 대하여

쓸쓸한 사랑 혹은 에곤 실레 ➡ 본문 p.224

에곤 실레에게 성은 고결한 것이 아니라 추악한 것이었으며 죽음과 고통으로 이끄는 공포스런 것이었다. 실레가 어릴 때 그의 아버지는 매독에 걸려 장애인이 되었고, 그로 인한 분노를 가족들에게 분출했다. 그런 영향을 받아 무절제한 성생활을 했던 에곤 실레는 어린 모델들과의 방탕한 생활로 인해 추방당하고 투옥되기도 한다.

실레는 에디트 하림스와 결혼하게 된다. 그러면서 점차 안정된 생활을 해나가게 되고 젊은 화가로서 인정받고 명성을 얻게 된다. 에디트는 실레의 아이를 임신하게 되고 실레의 마음속에는 아내와 아이에 대한 생각이 가득해졌다. 당시 유행하던 스페인 독감으로 아내 에디트와 뱃속의 아이를 잃게 되고 그로부터 3일 후 그 역시 사망한다.

그의 그림들은 관능적으로 보이기보다는 뒤틀려있으며 어쩐지 고독해 보인다. 에곤 실레는 그가 자위행위를 하는 자화상 〈자위〉를 제작하게 된 동기를 이렇게 설명했다.

"어른들은 자신들의 어린 시절, 공포스러운 욕정이 급습하여 괴로웠던 기억을 잊어버린다. 하지만 나는 결코 잊지 않았다. 그것으로 인해 정말로 공포스러웠고 괴로웠기 때문이다."

성욕이 있는 한 인간은 성으로 인해 고통받을 수밖에 없다. 어린 시절부터의 성과 관련한 고통스러운 경험이, 실레로 하여금 뒤틀리고 고립된 성을 표현해내도록 했다. 그림 속 자신이 자위행위하는 모습을 덤덤하게 바라보는 그림 속 실레의 모습은 마치 성 앞에서 무력한 인간의 모습을 보여주는 듯하다. 마치 사이버 공간에서 고독하게 사이버 섹스에 빠져든 오늘날의 어떤 사람처럼…….

에곤 실레Egon Schiele, 오스트리아 1890~1918, 〈붉은 옷을 입고 선 여자〉, 1913.
Gouache, watercolor and pencil on paper, 48.3×32.4cm, 개인 소장.

자위행위는 에곤 실레 본인뿐 아니라 모든 외롭고 쓸쓸한 여성들에게도 공통된 것이
다. 혼자 스스로를 위로하는 자위야말로 인간 고독의 가장 적나라한 표현이 아니고
무엇일까? 사랑과 성性은 상대가 반드시 있어야 하는 '함께의 행위'인 것이다.

무모한 정열 혹은 오르페우스의 죽음과 여자의 질투

　오르페우스를 사랑했던 여인들은 아내를 잃은 그의 마음을 사로잡으려 했지만 모두 실패하고 말았다. 사랑하는 사람을 잃은 절망감은 그가 새로운 사랑을 할 수 없도록 만들었다. 오랫동안 오르페우스의 마음을 얻고자 그의 주위를 맴돌며 애써왔던 여인들은 절망했고 분노에 차서 오르페우스를 죽이기에 이른다. 여인들은 오르페우스의 몸을 갈기갈기 찢었고, 머리까지 싹둑 잘라버렸다. 사랑받지 못한 여인들의 한과 함께, 오르페우스는 자신의 슬픈 노랫소리처럼 허망하게 죽고 말았다. 이 모든 사실을 알게 된 제우스는 오르페우스의 리라를 하늘로 올려 별자리를 만들어주었다. 그 후로 맺지 못한 사랑을 노래하는 별들은 거문고 자리(리라 자리)라고 불린다.

행복의 충격, 쾌락의 실현 혹은 보스의 쾌락의 정원 ➡ 에필로그 P.326~327,328

　〈쾌락의 정원〉은 살아있는 쾌락에 대한 상상력의 총집합체인데 화려하면서도 어딘지 우울하다. 왼쪽 그림인 천국, 그리고 오른쪽 그림인 지옥 사이에 위치한 중앙의 그림을 보자. 성행위를 암시하듯 뒤엉켜있는 사람들, 군데군데에 굴러다니는 커다란 과일들……. 그림 속의 모든 것들은 마치 보란 듯 그 어떤 질서도 무시하고 있다. 쾌락을 추구하는 본성을 여과 없이 그대로 드러내 보이고 있다.

　삶은 사랑과 쾌락을 추구하는 것이다. 중앙의 세계는 그러므로 정직한 삶의 세계다. 이 그림은 천국과 지옥 사이에 위치해있고, 마치 우리가 사는 세계가 아닌 것처럼 느껴진다. 그곳은 어디에도 없는 세계, 즉 유토피아(No-Place)다. 그렇다면 그곳이 왜 유토피아일까?

　사랑과 쾌락은 질서가 아닌 혼란이기 때문이다. 하지만 때로 질서는 무질서보다 더욱 혼란스러운 것이다. 특히 거짓 질서는 어떤 혼란보다도 더욱 혼란스러울 뿐이다. 예를 들어 독재정권의 '정의 사회'나 깡패들의 '바르게 살

자' 같은 것들이 바로 그것이다. 시인 김수영은 '권위주의적 질서는 바로 그 것 스스로가 무질서요, 폭력이다'라고 말한 바 있다. 권위주의적 질서는 사랑 없는 '질서'가 사랑하는 '자유'를 오히려 무질서로 몰아붙이는 거짓말이기 때 문이다.

삶의 절정인 쾌락은 역설적으로 죽음에 닿아있기도 하다. 마치 보스의 중 앙 그림이 천국과 지옥 사이에 걸쳐있는 것처럼. 가브리엘 마르셀은 '삶은 문 지방 위에 서있다'라고 했다. 또한 현상학자 메를로 퐁티도 삶이란 안과 밖 사이에 놓여있는 '살의 세계'라고 했다. 사랑과 섹스의 극치인 오르가슴을 프 랑스에서는 '작은 죽음(La Petite Mort)'이라고 한다. 그래서 지극한 사랑과 쾌 락의 순간, 우리는 때로 '죽어도 좋아'라고 말하는 것이다.

사랑과 쾌락을 추구한 끝에 우리가 이르게 되는 곳은 오른쪽 그림, 즉 지 옥일지도 모른다. 어쩌면 사랑과 쾌락의 끝은 절망과 슬픔뿐이다. 그럼에도 불구하고 우리는 사랑과 쾌락을 추구하는 것을 멈출 수 없다. 그것도 이 세상 의 삶에서 천국을 꿈꾸는 것이다. 그것이 인간이다.

오르페우스를 사랑했던 여인들은 아내 에우리디케를 잃고 슬퍼하는 오르페우스의 마음을 사로잡으 려 했지만 모두 실패했다. 사랑하는 남자가 자신들을 무시하고 돌아보지 않는다고 생각한 여인들은 절망과 분노로 술과 마약에 취한 채 오르페우스를 갈기갈기 찢어 죽여버렸다. 여인들은 거기에서 멈 추지 않고 오르페우스의 머리까지도 잘라버렸다. 그림은 리라 위에 담겨진 오르페우스의 얼굴을 내 려다보며 비통해하는 여인의 모습을 보여준다.
제우스는 오르페우스의 슬픈 사랑과 허망한 삶을 위로하기 위해 오르페우스의 리라와 함께 오르페 우스를 하늘로 데려가 별자리를 만들어주었다. 그리하여 맺지 못한 사랑을 노래하는 별들은 '거문고 자리(리라 자리)'라고 불렸다.

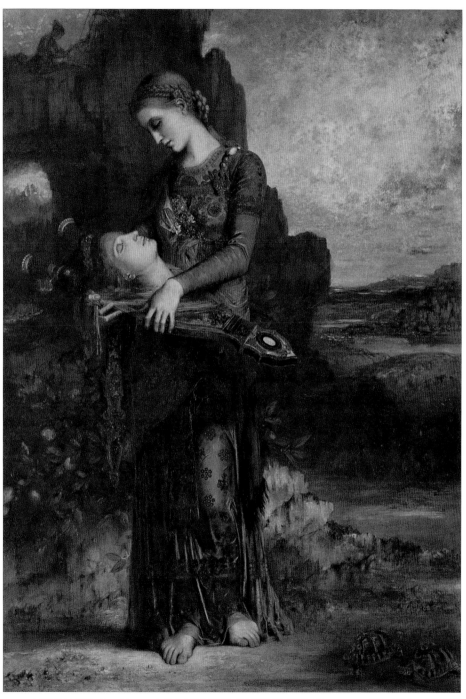

귀스타브 모로Gustave Moreau, 프랑스 1826~1898, 〈오르페우스〉, 1865, Oil on canvas, 154×99.5cm, 오르세 미술관, 프랑스 파리.

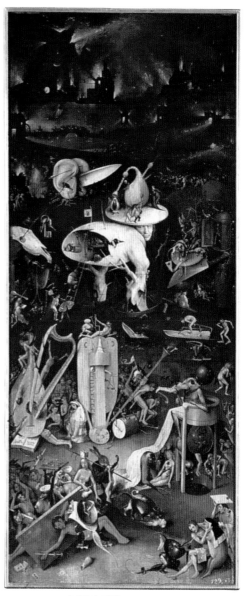

히에로니무스 보스Hieronymus Bosch, 네덜란드 1450~1516, 〈쾌락의 정원〉, 1503~1504. Oil on panel, 220×195/389cm. 프라도 미술관, 스페인 마드리드. ➡ 부록 P.323

그림 왼쪽은 천국을, 중앙은 욕망과 성性에 사로잡힌 우리 삶의 세계를, 오른쪽은 지옥을 보여준다. 그림 전체에서 천국은 평화롭고 온화하고 질서정연하다. 그런데 뜻밖에도 천국은 무엇인가 권태롭고 지루해 보인다. 우리 삶의 세계는 빛과 어둠이 뒤섞인 혼란스러운 곳이다. 그럼에도 생생하게 살아 있다. 지옥은 문자 그대로 고통스럽고 무질서하고 무엇보다 추악하다.

epilogue

아직도 가슴이 '쿵쿵' 뛴다.

2016년 3월, 스페인 마드리드의 프라도 미술관에서 히에로니무스 보스의 〈쾌락의 정원〉을 보던 그 순간의 감격스러움이 잊혀지지 않는다. ➡ 부록 p.323

이 책의 원고를 마무리한 뒤, 나는 내 인생의 또 하나의 과업이었던 '박사학위'를 만학의 나이에 이뤄내고는 한동안 끝을 알 수 없는 허탈감에 빠져 허우적거리고 있었다.

그러다가 '그래, 이번만은 내게 잊지 못할 선물을 주는 거야'라고 스스로에게 은밀히 속삭이며 다짐한 지 일주일만에 훌쩍 스페인으로 날아갔다. 그 목적은 순전히 어렸을 때 나에게 커다란 충격을 안겨주었던 그림, 히에로니무스 보스의 〈쾌락의 정원〉을 실제로 보는 것이었다.

과연 프라도 미술관, 보스 그림 앞에는 많은 이들이 모여있었다. 그가 그리기 좋아했던 세 폭의 제단화에는 '쾌락의 정원'이 천국, 연옥, 지옥 순으로 펼쳐져있었다. 생각보다 그림 크기가 작아서 조

금 실망했지만, 그림 앞에 머물러 눈으로 샅샅이 훑어가면서 나는 어린 나를 그렇게도 충격으로 몰아넣었던 장면 장면을 다시 확인했다. 마치 꿈에도 잊을 수 없던 첫사랑과 마주하기라도 한 것처럼 그 순간은 나를 포함한 모든 것이 일제히 멈춘 것만 같았다.

보스의 〈쾌락의 정원〉은 너무나 괴기스럽고, 섹시하고, 섬찟하고 아름다워서 20세기를 주도한 초현실주의 화가의 그림이라고 생각했는데, 알고 보니 중세의 암흑기, 지극히 종교적이고 보수적이었던 천재 화가의 그림이라서 더욱 충격이었다. 그는 마치 미래에서 날아온 우주인처럼 당시로서는 상상도 할 수 없던 묘사와 도형을 화폭에 가득 채워 넣었다. 그의 그림을 보고 난 날부터 어린 나는 오랫동안 악몽에 시달려야 했다.

어릴 적부터 그림과 책은 언제나 나의 최우선순위였다.

가까운 친척 중에 화가가 계셔서 나는 아주 어린 시절부터 갤러리 전시회를 자주 가볼 기회가 있었다. 그분의 집 널찍한 서재 책꽂이에 꽂힌 수많은 화집들은 알지 못하는 그림 속 흥미진진한 상상의 세계로 나를 인도했다. 무겁고 두꺼운 양장의 화집은 한번 열기만 하면 그 안에 있던 온갖 현란한 색채와 형상을 가진 그림들이 어린 여자아이였던 나의 마음을 송두리째 빼앗았다. 그래서 나는 시간 가는 줄 모르고 그 보물상자에 빠져들었다.

오기만 하면 서재의 높다란 서고 밑에 기대고 앉아 커다란 화집

에 곧장 코를 처박는 나를 보고 어른들은 '또야 또'라고 말했다. 또 화집에 파묻혔다는 뜻이었다. 화집을 보고 있으면 밤이 어두워지는 줄도 몰랐다. 사실 밥 먹는 시간도 아까웠다.

명랑한 햇살에도 '쨍' 하는 소리를 낼 만큼 감수성이 예민했던 그 시절, 수많은 명화들을 보면서 나는 사람의 삶을 배워갔다.

화집은 아담과 이브가 에덴동산에서 울며 쫓겨나는 장면부터, 성모 마리아에게 예수를 잉태하였음을 알리는 천사장, 십자가에서 끌어 내려지는 예수 같은 기독교적인 사건들부터, 그리스 신화 속 제우스, 아테나, 아프로디테, 헤라, 아폴론, 삼미신 같은 인격화된 신들의 이야기로 채워져있었다. 사람이 만든 어떤 문화적인 생산물도 당시의 시대 상황과 그 사람의 시각을 반영하는 법! 어찌 보면 나는 화집을 통해 세계사와 서양 신화를 배웠다고 해도 과언이 아니다.

선악과를 먹은 후 하염없이 울며 불안한 표정으로 가슴과 성기를 손으로 가린 채 에덴동산에서 쫓겨나는 아담과 하와를 보며 선악과의 의미에 대해 골똘하게 생각했고, 성모 마리아와 예수가 당하는 핍박을 그린 많은 종교화, 프레스코화를 보며 신앙을 배웠다.

신화 속 이야기를 차용하지 않고는 여자의 나신을 그릴 수 없었던 '문화의 암흑기' 중세의 유럽 화가들 덕분에 화집을 보면서 그리스 신화를 '논리적인 문자가 아닌 상징적인 그림'으로 쉽게 이해

할 수 있었다는 것 또한 화집 보기의 미덕이었다.

　무엇보다 어린 나를 충격에 휩싸이게 했던 것은 그림에 담긴 격정적인 사랑 이야기와 그들의 나신이었다. 나는 참 조숙한 아이였던 모양이다. 그리스 신화 속에서 제우스가 여자에게 빠져 황금비로, 먹구름으로, 황소로 변해 자신의 정욕을 해소하는 것, 죄의식 없는 간통과 온갖 신들과 요정들의 사랑 이야기는 때로는 이루어졌으며 때로는 주인공들이 저주를 받아 나무가 되고, 강이 되거나 지옥에 갇혔다.

　화집 안에는 모든 것이 들어있었다. 사람이 살면서 겪어야 하는 사랑, 섹스, 질투, 배신, 경쟁, 결혼, 간통, 살인, 죽음……. 심지어 잘생긴 남자와 아름다운 여자의 알몸까지도…….

　어쩌면 이런 그림을 통해 사람에 대한 지식과 감성을 축적하는 것은 사람을 공부하는 성학자로서의 근본을 마련하는 데 가장 큰 역할을 했다는 생각이 든다. 몸과 마음을 가진 성적인 존재인 개인이 또 다른 개인들을 만나 관계를 맺어가는 이야기가 모두 성Sex이다. 그리고 그 모든 이야기가 담긴 오래된 명화들을 통해 나는 '사람에 대한 애정과 연민'을 체득했는지도 모른다.

　이제는 그림을 보면서 어렸을 때의 감흥과는 또 다른, 그간의 상담과 강의로 만났던 수많은 사람들의 사랑, 그리고 애증의 사례들이 더해져 더욱 폭넓게, 윤리에 매이지 않고 사람들의 성을 성찰

하는 시각을 갖게 되었다는 것을 느낀다.

아는 만큼 보인다. 성도 그림도……. 그리고 광활한 우주를 그대로 복사한 인간이라는 존재조차도…….

그림 속 성 이야기를 책으로 펼쳐내는 데 무엇보다 오랜 시간이 걸렸다.

생각해보면 다시 화집에 빠져 수많은 아름답고 극적인 그림들을 들춰보고, 그 그림과 연관된 성의 각 주제들을 생각하고, 그것을 글로 형상화하는 작업을 하던 지난 시간들은 내게 어린 시절 강렬히 가졌던 화가에의 꿈을 실현하는 시간들이었다. 그림을 글로 그렸다고 할까?

그림을 다시 살펴보고 글의 주제를 정리하면서, 박사과정 공부를 병행해야 했던 내게 물리적인 시간들이 많이 필요했는데, 그 긴 머무름을 한결같이 지지해주시고 응원으로 지켜봐주신 한언출판사의 김철종 사장님께 무한한 감사를 드린다. 또 나보다 더한 애정을 가지고, 끝까지 한 권의 예쁜 책으로 만들어준 장여진 씨에게 '꾸벅' 감사의 인사를 드린다.

또한 언제부턴가 함께 걸어주는 내 인생의 행운의 모자들에게도 감사……!

그리고 부족하기만 한, 그러나 무엇보다 소중한 나의 일부분

을 드러낸 책을 사랑해서, 골라주시고 읽어주시는 독자 여러분들께…… 감사드리고, 원하시면 언제라도 더 많은 그림들과 흥미진진한 이야기들을 한아름 안고 다시 찾아오겠다고 약속드린다.

배정원

조르조네Giorgione, 이탈리아 1477-1510, 〈잠자는 비너스〉, 1508,
Oil on canvas, 108×175cm, 드레스덴 국립 미술관, 독일 드레스덴,

성전문가 배정원이 읽어주는

명화 속 성 심리

2016년 07월 21일 1판 1쇄 박음
2017년 10월 16일 개정판 1쇄 펴냄

지은이 배정원
펴낸이 김철종

책임편집 장여진 **디자인** 정진희 **마케팅** 오영일
인쇄제작 정민문화사

펴낸곳 (주)한언
출판등록 1983년 9월 30일 제1 - 128호
주소 110 - 310 서울시 종로구 삼일대로 453(경운동) KAFFE빌딩 2층
전화번호 02)701 - 6911 **팩스번호** 02)701 - 4449
전자우편 haneon@haneon.com **홈페이지** www.haneon.com

ISBN 978-89-5596-812-5 03600

이 도서의 국립중앙도서관 출판예정도서목록(CIP)은 서지정보유통지원시스템 홈페이지
(http://seoji.nl.go.kr)와 국가자료공동목록시스템(http://www.nl.go.kr/kolisnet)에서
이용하실 수 있습니다.(CIP제어번호: CIP2017023650)

Our Mission – 우리는 새로운 지식을 창출, 전파하여 전 인류가 이를 공유케 함으로써 인류 문화의 발전과 행복에 이바지한다.

– 우리는 끊임없이 학습하는 조직으로서 자신과 조직의 발전을 위해 쉼 없이 노력하며, 궁극적으로는 세계적 콘텐츠 그룹을 지향한다.

– 우리는 정신적, 물질적으로 최고 수준의 복지를 실현하기 위해 노력 하며, 명실공히 초일류 사원들의 집합체로서 부끄럼 없이 행동한다.

Our Vision 한언은 콘텐츠 기업의 선도적 성공 모델이 된다.

> 저희 한언인들은 위와 같은 사명을 항상 가슴속에 간직하고
> 좋은 책을 만들기 위해 최선을 다하고 있습니다.
> 독자 여러분의 아낌없는 충고와 격려를 부탁드립니다.
>
> • 한언 가족 •

HanEon's Mission statement

Our Mission – We create and broadcast new knowledge for the advancement and happiness of the whole human race.

– We do our best to improve ourselves and the organization, with the ultimate goal of striving to be the best content group in the world.

– We try to realize the highest quality of welfare system in both mental and physical ways and we behave in a manner that reflects our mission as proud members of HanEon Community.

Our Vision HanEon will be the leading Success Model of the content group.